도쿄가
사랑한
천재들

도쿄가 사랑한 천재들
하루키에서 하야오까지

초판 1쇄 발행 2019년 6월 5일

지은이 조성관
펴낸이 정차임
펴낸곳 도서출판 열대림
출판등록 2003년 6월 4일 제313-2003-202호
주소 서울시 영등포구 선유서로 43, 2-1005
전화 02-332-1212
팩스 02-332-2111
이메일 yoldaerim@naver.com

ISBN 978-89-90989-68-0 03600

이 도서의 국립중앙도서관 출판예정도서목록(CIP)은 서지정보유통지원시스
템 홈페이지(http://seoji.nl.go.kr)와 국가자료종합목록시스템(http://kolis-net.
nl.go.kr)에서 이용하실 수 있습니다. (CIP제어번호 : CIP2019018642)

하루키에서 하야오까지

도쿄가 사랑한 천재들

조성관 지음

열대림

차례

구로사와 아키라, 영화의 교과서

미야자키 하야오, 애니메이션의 황제

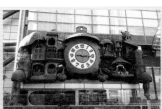

토요다 기이치로, 자동차 왕

머리말

천재 시리즈를 이어오면서 많은 독자들로부터 똑같은 질문을 받아왔다. "다음 도시는 어디로 정했나요?" 천재 시리즈를 15년 넘게 집필하다 보니 자연발생적인 어떤 법칙 같은 것이 생겼다. 어떤 '도시'에 대해 쓰다 보면 각기 다른 천재들의 이야기가 연기처럼 뒤엉키다가 예상치 못한 어떤 형태를 만들어낸다. '다음 도시'는 늘 그렇게 정해져 왔다.

《파리가 사랑한 천재들》을 쓰면서도 그랬다. 독일은 프랑스 역사에 수시로 틈입해 프랑스인의 삶에 깊은 자국을 새겨놓았다. 천재들의 생애에도 그 흔적이 수목의 나이테처럼 뚜렷했다. '독일'은 나를 그렇게 끌어당겼다. 독일로 가지 않을 수 없었다. 《독일이 사랑한 천재들》을 쓰면서 역시 구름처럼 몽실몽실 자연스럽게 떠오른 나라가 일본이었다.

그렇다면 일본의 어느 도시를 선택할 것인가. 도쿄냐, 교토냐? 일본 지도를 반으로 접어보면 교토는 서쪽에, 도쿄는 동쪽에 각각 위치한다. 교토는 오랜 세월 덴노(天皇) 권력의 독점적 공간이었다. 도쿄가 일본 역사에서 본격 부각된 것은 도쿠가와 이에야스가 강력한 에도 막부

를 건설하면서부터다.

도쿄는 20세기 두 번의 참화를 입었다. 1923년의 관동대지진과 1945년 도쿄 대공습이다. 이로 인해 옛 건축물이 잘 보존된 교토를 하는 게 어떻겠냐고 제안하는 지인도 있었다. 일리 있는 지적이었다. 그러나 메이지 유신 이후 근대 일본을 완성한 도시 공간은 도쿄였다.

'도쿄편'의 인물로 나쓰메 소세키, 무라카미 하루키, 구로사와 아키라, 미야자키 하야오 네 사람을 선정하는 일은 어렵지 않았다. 무라카미를 제외한 세 사람은 모두 도쿄에서 생(生)을 받았다.

나쓰메 소세키는 일본 근대 문학의 아버지로 평가받는다. 일본 현대 소설가들이 가장 존경하는 작가가 바로 나쓰메 소세키다. 그는 또한 메이지 말기 군국주의 조짐이 나타나자 일본의 그릇된 행동을 일관되게 비판해 온 양심적 지성이었다. 그는 국내에도 단단한 독자층을 확보하고 있다.

니테레 대시계와
마천루

무라카미 하루키 역시 고민하지 않았다. 왜 무라카미 하루키를 선택했느냐는, 번역문학가 임홍빈의 글로 갈음하려 한다. 임홍빈은 하루키의 《달리기를 말할 때 내가 하고 싶은 이야기》의 번역자로서 역자 후기에 이런 말을 남겼다.

"동양인 작가로서 그처럼 30년간에 걸친 장기간에 주요 작품이 40여 개국 언어로 번역되어 많은 독자를

획득한 예는 전무후무하다. 그래서 무라카미 하루키는 고대 희랍의 서사시인 호메로스의 《오디세이아》 이후 3,000년간에 걸쳐, 서양인만에 의한 서양의 문학이라고 일컬어지는 세계문학이라는 중심 무대에 우뚝 서게 된 최초의 동양인이라는 평가를 받고 있다."

구로사와 아키라도 처음부터 영순위였다. 그는 내 머릿속에 각인된 유일한 일본 영화감독이었다. 그를 아는 사람은 소수지만 그의 작품을 모르는 사람은 거의 없다. 구로사와 아키라의 경우도 제작자 겸 영화감독 스티븐 스필버그의 평가로 대신하고자 한다.

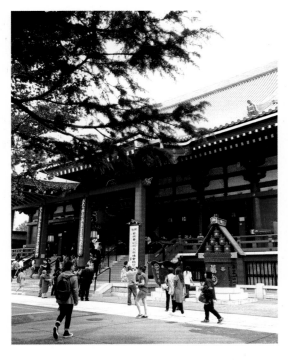

도쿄의 아사쿠사 사찰

"많은 사람들이 나에게 왜 그토록 구로사와 아키라를 사랑하고 존경하느냐고 묻는다. 이유는 간단하다. 나를 비롯한 많은 영화인들이 그가 이 시대의 가장 위대한 영화인(filmmaker)이라고 믿기 때문이다."

그렇다면 미야자키 하야오는? 일본은 애니메이션 강국이다. 미국의 디즈니와 당당하게 어깨를 맞댄 일본 애니메이션 제국의 중심에 미야자키 하야오가 있다. 그를 가리켜 '애니메이션의 황제' 또는 '애니메이션의 신(神)'이라고 부르는 게 전혀 어색하지 않다. 〈너의 이름은〉으로 주목받은 감독 신카이 마코토는 이른바 '미야자키 키즈'다. 그의 재능을 높이 평가하는 이들은 그를 가리켜 '제2의 미야자키 하야오'라고 부른다.

한 자리가 남았다. 한 자리에 누구를 넣을 것이냐. 자문 그룹의 조언

을 받으며 여러 후보를 저울질했다. 처음에 두 사람이 부상했다. 에도 시대의 우키요에(浮世繪)를 대표하는 화가인 가츠시카 호쿠사이(葛飾北齋, 1760~1849)와 일본 근대화의 아버지로 불리는 개혁사상가 후쿠사와 유키치(福澤諭吉, 1835~1901).

그림에 미친 노인으로 통하는 가츠시카 호쿠사이는 〈가나가와의 거대한 파도〉를 비롯해 〈후카쿠 36경〉을 남겼으며, 반 고흐·모네와 같은 프랑스 인상파 화가에 지대한 영향을 미쳤다. 그러나 에도 시대 인물이라는 점이 약점으로 작용했다.

후쿠사와 유키치는 더 이상 설명이 필요없다. 게이오 대학을 세운 그는 서양의 근대 문명을 소개했고, 《문명론》·《탈아론》과 같은 저술로 일본의 근대화를 이끌었다. 최고액권 지폐인 1만 엔 지폐에 그의 초상이 들어 있다. 그는 에도 시대와 메이지 시대를 산 인물이다. 하지만 국내 독자들에게 너무 많이 알려져 있어 진부하다는 인상을 피할 수 없었다.

소설·영화·애니메이션과 직역(職域)에서 균형을 맞춰줄 인물을 찾

메이지 신궁 입구의
일본 사케 상표들

아야 했다. 한 자리에 누구를 넣어야 문(文)과 이(理)의 밸런스가 맞을까. 일본 전자산업의 토대를 만든 '로켓 사사키'의 주인공인 사사키 다다시(佐佐木正, 1915~)가 떠올랐다. 전설적 엔지니어인 사사키 다다시는 애플과 삼성을 도운 사람이다. 그런데 이상하게 그에게 끌리지가 않았다.

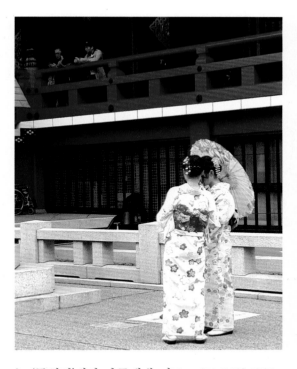

이때 한 번도 생각지 못한 인물이 급부상했다. 토요타 자동차 창업자 토요다 기이치로(豊田喜一郎, 1894~1952). 자문 그룹의 한 사람인 하종선 변호사는, "한 자리가 비었다"는 말에 토요다 기이치로를 한번 검토해 보라고 권유했다. 자동차 전문 변호사인 그는 '독일편'에서 마를레네 디트

기모노를 입은 여인들

리히를 추천한 사람이다. 나는 자동차에 대해 문외한이었지만 세계 자동차 시장에서 토요타 자동차가 차지하는 위상에 관한 이야기를 듣고 급격히 토요타 자동차 창업자에게 마음이 기울기 시작했다. 무엇보다 토요다 기이치로가 국내에 거의 알려지지 않은 인물이라는 점이 신선하게 다가왔다.

토요다 기이치로를 선택한 데는 또 다른 배경도 작용했다. 경제대국 일본을 상징하는 분야가 자동차, 전자, 로봇 등이다. 세계 1위 자동차 강국을 이끌고 있는 리더가 토요타 자동차다. 토요다 기이치로가 태어나 활동한 공간은 도쿄가 아니다. 도쿄에서는 대학을 다녔고 이후 잠깐 거주했을 뿐이다. 시즈오카 현 코사이에서 태어나 자랐고, 기업가로

서 활동했던 무대는 아이치 현 나고야와 코로모였다. 그럼에도 불구하고 나는 도쿄편에 과감하게 그를 선택했다. 그를 빼놓고는 일본 자동차의 오늘이 설명이 되지 않는다.

일본은 섬나라다. 국가의 틀이 형성되기 전에도 섬나라였고, 6세기이후 지금까지도 여전히 섬나라다. 같은 섬나라지만 일본은 영국과 근본적으로 다르다. 영국은 유럽 대륙과 불과 34킬로미터 너비의 바다를 사이에 두고 떨어져 있다. 그 바다에 태풍 같은 건 얼씬거리지도 않는다. 그 결과 영국은 숱하게 이민족의 침략을 받았다. 로마제국에게도 정복되어 그 흔적이 지금까지 런던 한복판에 남아 있다.

일본은 이민족으로부터 정복당한 역사가 없다. 정복되기는커녕 침략당한 일도 없다. 13세기 여몽(麗蒙) 연합군에 정복당할 뻔했지만 태풍으로 인해 두 번씩이나 위기를 모면했다. 2차 세계대전 패전 후 미군정(美軍政)을 겪은 게 전부다.

로코쿠 스모 전용
경기장 입구

내가 지금까지 탐사한 천재들의 공간은 한 가지 공통점이 있었다. 그곳은 서로 다른 문명이 뒤섞이고 충돌하면서 스파크를 일으킨 중앙 집권적인 국제도시였다. 그런 공간에 재능을 타고난 사람들이 세계 각지에서 모여들어 서로 자극을 주고받으며 천재로 꽃을 피웠다.

오스트리아 빈을 예로 들어보자. 빈은 합스부르크 제국 시절 게르만 문명과 슬라브 문명, 기독교 문명과 이슬람 문명, 대륙 문명과 해양 문명, 서양 문명과 동양 문명이 충돌해 불꽃을 일으킨 공간이다. 그런 빈에서 20세기 정신과 사상이 잉태되고 꽃을 피웠다. 런던도, 파리도, 뉴욕도 그 양상이 비슷했다.

이 점에서 일본은 대단히 예외적이다. 유럽 대륙의 국가들처럼 육로 이동을 통해 다른 민족과 뒤섞일 기회가 거의 없었다. 5~7세기 한반도와 중국 대륙에서 건너간 도라이진(渡來人)을 제외하면 말이다. 일본은 장구한 세월, 바다를 해자(垓字) 삼아 고립된 채 단일 민족과 단일 문화를 유지해 왔다.

일본에 천재가 있느냐고 묻는 사람이 있다. 경제대국 3위는 거저 이뤄지는 게 아니다. 여러 분야에서 뛰어난 인물을 많이 배출한 나라는 자연히 경제대국이 된다. 인구와 땅덩어리로 경제대국이 된 중국과는 다르다.

아인슈타인은 1922년 일본으로 향하는 여객선 위에서 노벨 물리학상 수상 소식을 접했다. 요코하마에 도착한 아인슈타인은 43일 동안 도쿄대학을 비롯해 일본 전역의 주요 대학을 돌며 강연을 했다. 다이쇼 시대인 그때 이미 일본의 과학기술 수준은 아인슈타인이 인정할 정도였다.

일본은 2018년까지 노벨상 수상자를 24명 배출했다. 문학상 2명을 포함해 22명이 생리·의학과 같은 과학 분야에서 나왔다. 평화상을 제외한 노벨상 수상자들은 모두 천재로 봐도 무방하다. 여러 분야에서 인류사

회를 윤택하게 만든 사람을 선정해 격려하는 최고의 상이 노벨상이다.

우리는 흔히 이렇게 묻는다. 일본은 어떻게 메이지 유신으로 선진국으로 도약하는 기틀을 만들 수 있었나? 어떻게 불과 44년의 개혁과 개방으로 봉건의 둔중한 갑옷을 벗어던지고 근대의 편리한 양복으로 갈아입을 수 있었나?

알려진 대로 백제·신라·고구려인을 비롯한 도라이진은 일본에 정치·경제·사회·문화 전 분야에 걸쳐 선진 문물을 전수했다. 백제의 왕인(王仁)은 《논어》와 한자를 전했다. 6세기까지 일본에서 한자를 해독하고 한문으로 문서를 작성할 줄 아는 사람은 도라이진뿐이었다고 한다. 8세기 무렵에야 일본은 한국인의 도움으로 율령(律令)제도를 실시했다. 일본은 이렇게 오랜 세월 한반도에서 문명을 전수받고 배우는 처지였다.

이 지점에서 눈여겨 봐야 할 게 일본인 특유의 정신세계다. '이이토코토리(良いとこ取り)' 정신이 대표적이다. 좋은 것을 가져다 배운다. 그것도 철저히, 무섭게 배운다. 메이지 시대 사람들은 "싸움에서 지는 것은 분한 것이지만, 승자에게 배우지 못하는 것은 부끄러운 것"이라는 생각을 공유했다. 그것이 화혼양재(和魂洋才)다. 일본의 정신에 서양의 기술을 입힌다는 생각으로 메이지 시대 사람들은 거리낌없이 서양 문물을 받아들였다.

메이지 유신은 '요리의 유신'으로도 불린다. 1,200년간 금지되었던 육식이 1872년에 허용되면서 다양한 요리가 개발되었다. 이 시기에 등장한 음식이 돈가스, 고로케, 카레라이스다. 서양 요리를 일본식으로 변용해 발전시킨 것이다.

이이토코토리 정신과 함께 주목해야 할 것이 '오타쿠(お宅)'다. 팬(fan)을 뛰어넘는 게 마니아(mania)다. 그렇다면 마니아를 뛰어넘는 수

시부야

준은? 바로 오타쿠다. 아마추어 전문가 중에서 최고 전문가가 오타쿠다. 돈벌이를 위해서가 아니라 자기가 좋아서 어느 한 분야에 미치는게 오타쿠다. 그런 오타쿠가 많은 일본에서는 예술품이든 공산품이든 완벽을 추구할 수밖에 없다.

수직적 위계질서 속에서 남에게 폐를 끼치지 않고 조화를 중시하는게 와(和)문화다. 오타쿠는 와문화 속에서 발달한 일본 특유의 현상이다. 그런데 흥미로운 점은, 천재들은 다분히 오타쿠 기질이 많은 사람이라는 사실이다. 자기가 좋아하고 잘하는 일에 집중하고 몰입하는 능력이 탁월한 사람이 천재다. 무라카미 하루키는 소설가로 데뷔하기 전이미 록과 재즈와 클래식에 관한 한 오타쿠 수준이었다. 미야자키 하야오는 초등학생 때부터 만화에 빠져 살던 오타쿠였다.

여기에 일본인의 또 다른 특징을 하나 추가할 수 있겠다. 일본에는 대대로 한 곳에서 수백 년을 이어온 음식점들이 수두룩하다. 한 직업에 평생을 바치는 삶의 태도를 일본인은 존중한다. 잇쇼겐메이(一生懸命, 목

숨걸고 일하다) 정신과 모노즈쿠리(物作り, 장인정신)다. 일본인들은 가내수공업인 마치코바(町工場)를 대물림하기를 좋아한다. 마치코바가 가업으로 대물림되면서 특정 분야의 기술이 축적될 수밖에 없다. 마치코바가 망하면 일본이 망한다는 이야기가 나오는 배경이다. 토요다 기이치로는 잇쇼겐메이와 모노즈쿠리의 전형이다.

한 국가의 역량은 결국 개개인의 역량의 총합이다. 나는 천재 다섯 명의 삶을 연구하면서 그들의 재능이 자극을 받으며 쑥쑥 커가는 것을 보고 놀란 적이 한두 번이 아니다. 지금부터 일본을 만든 다섯 명의 천재를 만나러 도쿄로 떠나본다.

2019년 4월

조성관

감사의 말

《도쿄가 사랑한 천재들》을 취재하기 위해 나는 모두 세 차례 일본을 여행했다. 가장 먼저 고마움을 표해야 할 사람은 아내 홍지형이다. 아내는 세 차례의 일본 취재에 동행하면서 결정적인 도움을 줬다. 사진 취재와 일정 조정은 물론 통역까지도 책임졌다. 아내의 도움이 없었으면 '도쿄편' 취재는 상당한 애로를 겪었을 것이다.
국회통일외교통상위원장을 지낸 박진 아시아미래연구원 이사장, 도쿄대 공학박사 출신인 손욱 한국수력원자력 중앙연구원 책임연구원, 일본대사관 마루야마 코우헤이 공사도 자료조사와 연구에서 큰 도움을 주었다.
오래 전부터 천재 시리즈를 성원해 온 임용빈 쏘시얼네트웍스 회장은 도쿄 현지 취재를 후원했다. 김형수 CDS건축사무소 대표와 김성완 브레인자산운용 고문은 '독일편'에 이어 이번 '도쿄편'에도 격려를 보내주었다. 김상호 EBL코리아 부사장도 응원을 보내왔다. 천재 시리즈 제9권 '도쿄편'에 물심으로 성원해 주신 모든 분들께 다시 한 번 감사를 전한다.

나쓰메 소세키,
일본의 셰익스피어
1867~1916

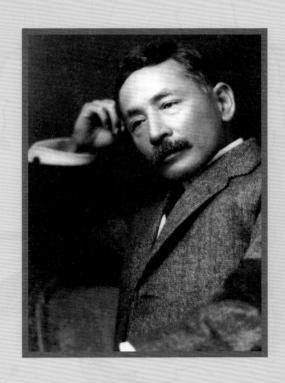

夏目漱石

일본 정신문명의 축

어떤 국가의 내면을 이해하는 지름길은 그 사회가 숭상하는 인물을 살펴보는 일이다. 그런 인물에는 사회 구성원이 공유하는 가치가 응축되어 있기 때문이다.

미국 워싱턴의 국가상징도로인 '내셔널 몰'은 링컨 기념관으로 귀결된다. '내셔널 몰'의 한쪽 끝은 국회의사당이고, 다른 한쪽은 링컨 기념관이다. 내셔널 몰의 모든 공공건물들은 '대통령의 대통령'으로 불리는 에이브러햄 링컨으로 수렴된다.

한 나라가 발행하는 지폐에도 국가상징도로 못지않은 의미와 가치가 농축되어 있다. 지폐의 초상화는 역사적·경제적·사회적 가치의 총합이다. 그 나라의 오늘에 어떤 인물이 언제 어떻게 기여했는지가 그대로 드러난다.

일본을 여행하는 한국인의 지갑에 가장 많이 들어가 있는 지폐가 1,000엔, 5,000엔짜리다. 1,000엔짜리 지폐에는 일본의 슈바이처로 불리는 세균학자 노구치 히데요(野口英世)의 얼굴이, 5,000엔짜리에는 메이지 시대의 여류 소설가 히구치 이치요(樋口一葉)의 초상이 각각 그려

져 있다. 두 사람의 초상은 2004년에 지폐에 들어갔다. 세균학자와 소설가.

2004년 이전 1,000엔과 5,000엔에는 나쓰메 소세키와 농업학자 니토베 이나조(新渡戶稻造)의 초상이 실렸었다. 나쓰메 소세키가 1,000엔짜리 지폐의 인물로 선정된 것은 1984년이다. 일본인들은 20년간 매일같이 1,000엔짜리 지폐를 지갑에서 넣고 빼며 나쓰메 소세키와 대면했다.

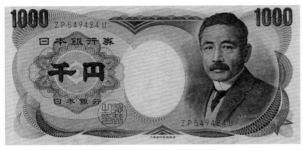

1,000엔 지폐 속의
나쓰메 소세키

소세키가 소설가로 세상에 나와 활동한 기간은 12년에 불과하다. 첫 소설《나는 고양이로소이다》를 쓰기 시작한 게 1904년이고, 위장병으로 세상을 뜬 게 1916년이다. 49년의 생애도 짧았지만 작가로 살아간 시간은 더 짧았다. 그런데도 그는 일본 근대 문학의 아버지로 불린다. '일본의 셰익스피어'라고 칭하는 사람도 있다.

일본 지식 사회는 나쓰메 소세키를 어떻게 바라보고 있을까. 관심의 정도는 결국 후학(後學)들이 행하는 연구 결과의 과다(寡多)로 증명된다. 사망한 지 100년이 지난 지금도 나쓰메 소세키에 관한 단행본이 매년 30권 이상씩 나온다. 후학들에게 나쓰메 소세키는 여전히 탐구와 탐사의 대상이다. 이미 그렇게 많이 나왔는데, 과연 또 쓸 게 있을까 싶지만 관련 연구서는 꾸준히 나온다. 필자의 성장 배경과 얼굴 생김새가 다른 만큼 조금씩 다른 시각으로 나쓰메 소세키를 조명한다.

지금 일본의 서점에서 판매 중인 몇몇 나쓰메 소세키 연구서들을 제목과 출판년도 역순으로 훑어보면 다음과 같다.《무라카미 하루키 & 나쓰메 소세키 다시 읽기》,《나쓰메 소세키〈마음〉을 다시 읽다》(2005),

《소세키 선생 오랜만입니다》(2003), 《소세키, 어느 막부 지지파 딸의 이야기》(2000), 《나쓰메 소세키를 에도의 시각에서 읽다》(1995), 《소세키를 다시 읽다》(1995), 《소설가 나쓰메 소세키》(1988), 《결정판 나쓰메 소세키》(1974) …….

지금부터 나쓰메 소세키를 만나러 도쿄로 가본다.

에도 시대의 끝에 태어나다

나쓰메 소세키는 1867년 2월 9일 에도(江戸)에서 생을 받았다. 아버지 나쓰메 고헤이나오카쓰와 어머니 치에 사이에서 8남매의 막내로 태어났다. 그때 아버지는 53세, 어머니는 40세였다.

태어난 순간부터 그의 생애는 아픔으로 얼룩졌다. 그가 어머니 뱃속에 있을 때 부모에게는 이미 4남 3녀가 있었다. 그는 부모에게 '원하지 않은 아이'였다. 어머니는 뱃속 아이를 지우고 싶었지만 차마 그렇게 하지는 못했다. 어머니는 한동안 늦둥이의 출생을 부끄럽게 여겼다. 그의 어릴 적 이름은 나쓰메 긴노스케. 이름 앞에 긴(金)을 붙인 것은 경신일(庚申日)에 태어난 아이는 큰도둑이 된다는 미신으로 인해 미리 액을 막기 위한 조치였다.

왼쪽 소세키의 아버지
가운데 소세키의 어머니
오른쪽 어린 시절의
소세키

사람은 누구나 시대적 상황에 크고 작은 영향을 받는다. 그가 태어난 1867년이라는 연도를 기억해 두자. 1867년은 도쿠가와 이에야스(德川家康)가 세운 에도 막부가 막을 내린 해다. 1603년부터 264년간 지속된 봉건시대가 역사에서 사라진 해다.

왕정복고가 이뤄졌다. 1868년 1월, 열여섯 살의 무쓰히토(睦仁)가 122대 천황에 즉위했다. 정권을 잡은 천황은 도읍지를 교토에서 에도로 옮기며 이름을 도쿄로 바꾼다. 일본은 비로소 역사상 최초이자 완전한 통일국가를 이루게 된다. 도쿄로 바뀐 에도는 혼란의 소용돌이에 빠져들었다. 봉건 질서의 구조 속에서 기득권을 누리던 이들이 타격을 입었다.

나쓰메 집안의 살림은 나날이 기울었다. 1868년 나쓰메 부모는 입하나 덜겠다는 심사로 갓난아이를 자식이 없던, 집안의 서생인 시오바라 쇼노스케 부부의 양자로 보낸다. 소세키는 양부모와 살면서 세 살 때 천연두를 앓는다. 다행히 생명에는 지장이 없었지만 얼굴에 살짝 얽은 자국을 남겼다. 그는 양부모가 이혼할 때까지 9년을 양자로 지낸다. 1876년 그는 생부인 나쓰메 집안으로 돌아온다. 그가 시오바라 호적에서 나쓰메 집안의 호적으로 완전히 복귀한 것은 스물한 살 때였다.

나쓰메 소세키의 생가를 찾아가본다. 주소는 신주쿠 기구이초(喜久井町). 지하철 도자이(東西) 선을 타고 와세다 역에서 내려 2번 출구로 나간다. 와세다 로가 양옆으로 뻗어 있는 게 보인다. 와세다 로를 건너지 않고 오른쪽으로 방향을 틀어 작은 횡단보도를 건넌다. '고쿠라야'라는 술집 간판이 보인다. 다시 오른쪽으로 서너 걸음 옮긴다. 일본 가정식 식당 야요이켄(やよい軒)이다. 체인점인 이 식당 정문 옆에는 원추형의 기념비가 세워져 있다.

"夏目漱石誕生之地(나쓰메 소세키가 태어난 곳)."

식당 야요이켄이 있는 자리가 바로 나쓰메 소세키가 태어난 집이 있던 곳이다. 드디어, 일본 근대 문학의 아버지인 나쓰메 소세키를 만나는 순간이다. 지금까지 15년간 44명의 천재를 만나왔지만 생가 터에 식당이 있는 경우는 그가 처음이었다.

아주 완만한 경사가 있는 도로 이름 역시 나쓰메 길(夏目坂通り)이다. 기념비는 나쓰메 소세키 탄생 100주년인 1967년에 세워졌다. 나쓰메 소세키의 삶과 문학은 신주쿠에서 기원해 신주쿠에서 마무리된다.

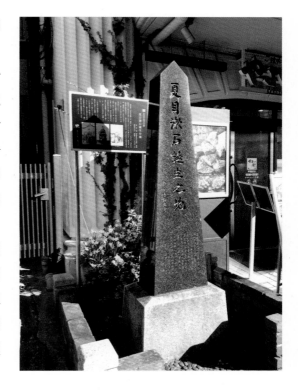

소세키의 생가 터에 세워진 기념비

생가 터에 도착했을 때는 마침 점심 무렵이었다. 나는 이왕이면 문호가 첫울음을 터트린 곳에서 식사를 하고 싶었다. 이보다 더 좋은 곳이 어디 있겠는가. 아담한 식당에는 빈자리가 없었다. 조금 기다리자 자리가 났다. 메뉴판을 훑어보는데 고등어구이가 눈에 띄었다. 불현듯, 고등어구이를 한번 먹어보고 싶어졌다. 일행은 스키야키를 주문했다. 해산물 대국 일본에서 먹는 고등어구이는 과연 어떤 맛일까.

고소한 고등어구이 냄새가 지적 희열과 뒤엉켜 소용돌이치며 기분을 고양시켰다. 더할 나위 없이 행복했다. 나는 느긋하게 일본 가정식을 천천히 음미했다. 젓가락 끝에 발라져 나오는, 우유처럼 뽀얀 고등어 속살이 입속에서 사르르 녹았다.

도쿄대 출신의 중학교 교사

나쓰메 소세키는 도쿄 대학 영문과를 졸업했다. 도쿄 대학에 입학하는 과정은, 일본 학제가 한국과 달라 매우 복잡하게 보인다.

그는 도쿄 부립 제1중학교를 거쳐 1884년 제1고등학교에 들어간다. 도쿄 부립 제1중학교와 제1고등학교는 성적이 우수한 학생들만 들어가는 명문 학교였다.

제1고등학교 시절 그는 낙제를 했다. 복막염으로 앓아누워 학년말 시험을 보지 못해서였다. 그는 제1고등학교 시절 마사오카 시키(正岡子規, 1867~1902)를 알게 된다. 훗날 일본을 대표하는 하이쿠(俳句) 시인이 되는 그 마사오카 시키다. 시코쿠 섬 마쓰야마가 고향인 시키는 소세키와 동갑인데다 문학적 취향이 비슷해 금방 가까워졌다. 두 사람의 문우 관계는 평생 동안 이어진다.

1890년 제1고등학교 본과를 졸업한 소세키는 같은 해 9월 도쿄 대

제1고등학교 시절의
소세키(앞줄
왼쪽에서 두번째)

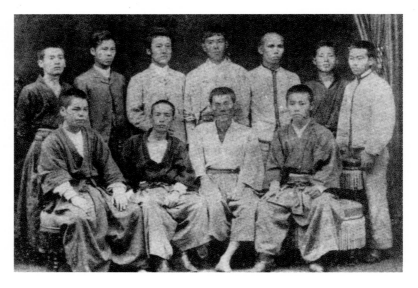

학 영문과에 입학했다. 영문학을 공부하면서 그는 한동안 동양인이 영문학을 전공한다는 사실에서 어떤 자괴감 같은 것을 맛보았다. 그럼에도 그는 학점이 좋아 문부성 영국 유학 특대생에 선발된다. 당시 문부성 영국 유학 특대생은 전국에서 모두 네 명이 선발되었다.

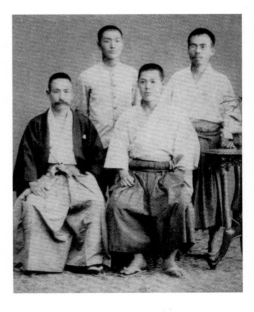

1900년 영국 출발 직전의 문부성 특대 유학생 4인. 맨 왼쪽이 소세키이다.

도쿄대 시절 친구 마사오카 시키가 폐결핵이 발병해 고향 마쓰야마로 돌아갔다. 소세키는 마쓰야마로 찾아가 요양 중인 시키를 위로했다. 이것이 마쓰야마와의 첫번째 인연이다.

도쿄 대학 캠퍼스는 도쿄 시내 네 곳에 나뉘어 있다. 이 중 시부야 구의 코마바 캠퍼스와 분쿄 구에 있는 홍오 캠퍼스가 대표적이다. 이 책의 주인공 다섯 명 중에서 나쓰메 소세키와 토요다 기이치로가 도쿄대를 졸업했다. 두 사람이 대학을 다닌 19세기 말~20세기 초 도쿄대는 현재의 코마바 캠퍼스를 말한다.

소세키는 대학을 졸업하고 도쿄 고등사범학교 영어 교사로 부임한다. 영어 교사로 근무하던 중 폐결핵 진단을 받고 크게 낙담한다. 불과 6년 전인 1887년에 큰형과 둘째형이 폐결핵으로 잇달아 세상을 떠났기 때문이었다. 그는 학교를 사직하고 가마쿠라에 있는 절에 들어가 참선을 하며 병을 치료한다.

폐결핵이 차도를 보이자 그는 1894년 시코쿠 에히메(愛媛) 현 마쓰야마의 보통중학교 영어 교사로 부임한다. 월급은 80엔. 나이 스물여덟. 시코쿠 마쓰야마와는 두 번째 인연이었다. 그는 하숙을 하며 시골 중

결혼할 당시의
소세키와 아내 교코

학교에서 영어를 가르쳤다. 고향에 잠시 돌아온 마사오카 시키가 그의 하숙집에 머물기도 했다.

같은 해 12월 방학을 맞아 그는 도쿄로 간다. 맞선을 보기 위해서였다. 맞선 상대는 귀족원 서기관장(현 참의원 사무총장)의 장녀 나카네 교코(中根鏡子). 교코는 그의 사진을 보고 마음에 들어 선을 보겠다고 했지만 실제로 만나 보니 코와 이마에 우둑우둑 얽은 자국이 있는 것을 보고 무척 실망했다. 그럼에도 불구하고 두 사람은 몇 번 더 만났고 혼인을 약속하기에 이른다. 당시 도쿄대 영문과 출신이라는 학벌은 일본 사회에서 최고 대접을 받았다.

소세키가 마쓰야마 중학교에서 근무한 기간은 1년에 지나지 않는다. 그렇지만 도쿄를 벗어난 부임지 마쓰야마는 여러 가지 면에서 그에게 잊을 수 없는 기억을 남겼다.

1895년 4월 그는 큐슈의 구마모토(熊本) 제5고등학교로 발령받는다. 그곳에서 6월에 나카네 교코와 결혼을 하고 신혼생활을 시작했다. 첫아이를 유산하면서 교코는 한동안 우울증에 시달렸고, 급기야 강물에 뛰어들어 자살을 기도하기도 했다. 교코는 두 번째 아이를 무사히 출산하면서 정신적 안정을 찾게 되고 이후 2남 4녀를 낳는다. 소세키는 구마모토에서 1899년까지 학생들을 가르쳤다.

마쓰야마와 구마모토. 그는 마쓰야마에서는 1년, 구마모토에서 4년을 각각 보냈다. 마쓰야마에서의 경험이 《도련님》을 쓰게 했고, 구마모토에서의 경험을 바탕으로 《풀베개》와 《이백십일》을 써냈다.

시코쿠 섬 마쓰야마로 길을 잡는다. 초임 교사 나쓰메는 요코하마 항에서 여객선을 타고 멀고 먼 마쓰야마로 향했다. 지금은 교통편이 다

양해져 여객선 말고도 기차, 버스, 비행기로 여행이 가능하다. 마쓰야마 항구에 내린 소세키는 인력거를 타고 학교가 있는 중심가로 향했다. 그 무렵 마쓰야마의 교통수단은 마차, 인력거, 경전철이 전부였다.

시코쿠 섬은 네 개의 현(懸)으로 나뉜다. 마쓰야마가 위치한 지역이 에히메 현이다. 마쓰야마는 19세기 말이나 지금이나 에히메의 현청 소재지다. 마쓰야마 성 아래에 정치와 상업의 중심가가 형성되었다. 현청, 지방법원, 지방경찰청 같은 공공 시설물이 몰려 있다. 교육시설 역시 관공서와 가까운 곳에 자리잡았다. 마쓰야마 중학교는 현청 건너편, 큰길을 사이에 두고 있었다. 이 큰길이 오카이도(大街道)다. 현재는 시내를 운행하는 5개 전차 노선이 모두 이곳을 지난다. 호텔, 백화점과 같은 상업 시설이 오카이도에 몰려 있다.

소세키가 도착한 1894년에 마쓰야마의 인구는 약 5만 명. 도쿄 토박이의 눈에 마쓰야마는 한낱 어촌에 불과했다. 마쓰야마에 도착한 첫날

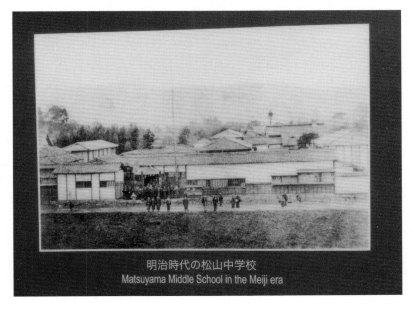

옛 마쓰야마 중학교 전경

明治時代の松山中学校
Matsuyama Middle School in the Meiji era

소세키는 우선 학교에서 가까운 곳의 여관에 여장을 풀었다. 그곳이 기도야 여관이다.

부임한 다음날, 지역신문에 이런 기사가 실렸다.

"마쓰야마 중학교는 월급 80엔에 학사 학위를 소지한 사람을 영입했다."

마쓰야마 중학교 교장의 월급은 60엔. 초임 교사의 월급이 교장보다 높은 80엔이라니! 이것은 마쓰야마 같은 지방 소도시에서 도쿄 대학 학사 학위 소지자를 교사로 영입하는 게 보통 일이 아니었다는 사실을 방증한다.

기도야 여관으로 가보자. 중학교에서 여관까지는 천천히 걸어도 15분이면 충분하다. 완만한 오르막길에 '언덕 위의 구름 박물관'이 있고, 중턱에 유형문화유산인 반쓰이소우(萬翠莊)가 자리한다. 기도야 여관은 중턱에 있었다.

"이곳은 소세키의 최초의 하숙집이 있던 곳으로 메이지 28년 4월부

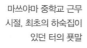
마쓰야마 중학교 근무 시절, 최초의 하숙집이 있던 터의 푯말

터 6월 사이에 이곳에서 지냈다"라는 나무 푯말이 방문객의 눈길을 사로잡는다. 기도야 여관이 있던 곳은 현재 커피숍이 영업 중이다.

마쓰야마 중학교의 전신은 에도 시대인 1828년 설립된 메이코칸(明教館)이다. 1868년 메이지 유신과 함께 영어 학교로 바뀐다. 이후 다시 마쓰야마 중학교로 이름이 변경되었다.

그러나 마쓰야마 중학교는 2차 세계대전 당시 마쓰야마가 연합군의 공습을 받을 때 건물 대부분이 불타 버린다. 마쓰야마 중학교가 있던 자리에는 현재 서일본 NTT 사옥이 들어

마쓰야마 중학교 터의 기념비와 소세키의 하이쿠

서 있다. NTT 사옥 정문 왼쪽에 마쓰야마 중학교가 있던 장소라는 것을 알리는 안내판과 기념비가 세워져 있다. 기념비에는 구마모토 중학교로 전근 가는 그가 헤어짐의 슬픔을 노래한 하이쿠가 보였다.

마쓰야마 중학교는 전쟁이 끝난 후 교사(校舍)를 다른 곳으로 옮긴다. 교명도 현립 마쓰야마 동(東)고등학교로 바뀌었다. 오카이도에서 10분 거리에 있는 마쓰야마 동고등학교를 찾아갔다. 학교 측은 교정 뒤편에 옛 메이코칸 건물을 그대로 옮겨 보존하고 있었다. 교사의 안내로 메이코칸 안으로 들어가 본다. 가장 먼저 눈에 들어온 것은 교직원들이 졸업생들과 찍은 사진이었다. 스물여덟 살 초임 교사 소세키가 보였다. 콧수임을 기른, 자신감이 넘치는 미남이다. 120년도 더 된 흑백 사진이지만 소세키는 군계일학처럼 빛났다. 안내 교사가 생각지도 못

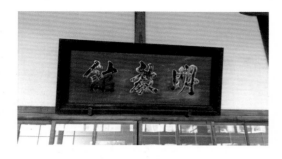

메이코칸 편액

한 설명을 곁들였다.

"이 사람이 도련님의 모델입니다."

두 번째 줄 맨 끝에 앉아 있는 남자를 가리켰다. 도련님의 모델이 동료 교사였다는 사실을 나는 미처 알지 못했다. 나는 소설 속에서 도련님의 언행을 떠올려보려 애를 썼다. '앞뒤 가리지 않는 성격'의 얼굴인가.

메이코칸 사료관에는 소세키와 관련된 모든 자료들이 보존되어 있다. 메이지 28년 4월 10일에 전근 와서 29년 4월 9일에 전근 나갔다는 문서가 보였다. 사료실에는 이 학교 출신인 오에 겐자부로(大江健三郎) 관련 자료도 전시되어 있었다.

영국에서 느낀 일본

20세기가 밝았다. 1900년 문부성으로부터 2년간 영국 런던으로 가 영문학을 공부하고 오라는 통지서가 날아왔다. 도쿄대 재학 시절 문부성 특대생으로 선발된 지 9년 만이었다. 연간 유학비는 1,800엔, 한 달 평균 150엔이었다.

둘째를 임신 중인 아내 교코와 딸을 도쿄 처가에 남겨두고 그는 동양에서 서양으로 가는 이계(異界) 여행길에 올랐다. 9월 8일 영국 유학생 네 명을 태운 런던행 증기선이 요코하마에서 뱃고동을 울렸다. 여객선은 말라카 해협을 거쳐 인도양과 수에즈 운하를 통과하고 지중해를 가로질러 10월 28일 런던에 도착했다.

나쓰메 소세키를 연구하는 데에 영국 유학 2년은 매우 중요하다. 그는 일본 정부가 보낸 최초의 영문학 전공 국비유학생이었다. 처자식이

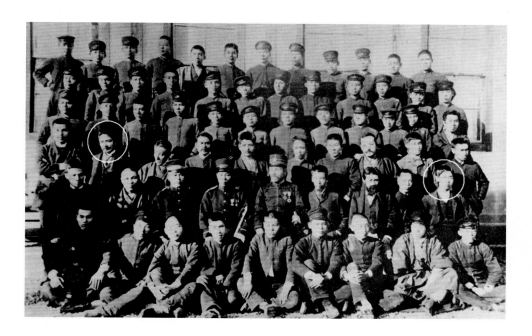

마쓰야마 중학교 시절
교직원·학생들과 함께.
세 번째 줄 왼쪽에서 두
번째가 소세키이고,
두 번째 줄 맨 오른쪽이
《도련님》의 모델이 된
동료 교사이다.

딸린 서른세 살의 남자. 공부에만 전념하기에는 여러 가지로 생각이 복
잡한 나이였다.

그가 런던에서 첫 번째로 찾아간 대학은 케임브리지 대학. 대학 기
숙사에서 하룻밤을 보내고 난 그는 케임브리지 대학 유학을 포기한다.
정부에서 준 유학비로는 도저히 유학이 불가능하다고 판단해서다. 그
가 케임브리지 대학 대신에 선택한 곳이 학비가 상대적으로 저렴한 런
던컬리지 대학(UCL)이었다. 그는 강의는 수강하지 않고 지도교수에게
개인수업을 받는 것으로 대신했다. 런던 유학 시절은 우울한 잿빛이
었다. 무엇보다 생활고를 겪어 사실상 극빈자 같은 생활을 했다. 매월
150엔으로 학비를 쓰고 집세를 내다 보니 늘 쪼들렸다. 그는 가끔씩
UCL을 다녀오는 것 외에는 어지간해서 집 밖으로 나가지 않았다.

1901년 여름, 화학을 공부하는 유학생 이케다 기쿠나에(池田菊苗)가
런던으로 와 그의 집을 방문했다. 그는 이케다에 영향을 받아 '문학론
노트'를 쓰기로 결심한다. 이 시기 신경쇠약 증세가 나타났다. 더욱 바

깥출입이 뜸해졌다. 이렇게 되자 일본 유학생들 사이에서 그가 정신이
상 증세를 보인다는 소문이 돌기 시작했다.

런던 유학 3년차가 되던 1902년 2월, 영일동맹이 체결된다. 러시아
의 남진(南進) 정책으로 골치를 썩던 영국은 일본과 동맹을 체결해 러시
아의 남진을 저지하는 공동전선을 구축했다. 영일동맹이 체결되자 일
본인은 일본이 마침내 대영제국과 어깨를 나란히 하는 위치까지 올라
섰다며 우쭐해했다. 소세키의 눈에는 너무나 경솔하고 가벼운 처신이
었다. 그는 일본인들의 근시안적 행동을 비판하는 내용의 편지를 장인
에게 보낸다. 신경쇠약 증세가 점점 악화되었고, 이것이 일본 정부에까

소세키가 머물렀던
영국 런던의
마지막 거처

지 전해졌다. 문부성은 독일 유학생에게 소세키를 데리고 귀국하라는
훈령을 보내기에 이른다.

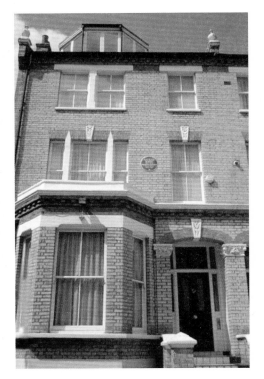

소세키가 런던 생활 2년 1개월 동안 거
처간 집은 모두 네 곳이다. 그의 마지막 거
처는 램버스 구 클랩햄의 '더 체이스' 거리
81번지. 위키피디아 영어판에는 이 집의
사진이 실려 있다. 푸른색 플라크에는 이
렇게 표기되어 있다.

"Soseki, Natsume(1867~1916), Japanese
Novelist lived here 1901~1902."

이 집에 살면서 소세키는 무슨 생각을
했을까. '해가 지지 않는 제국'의 심장부
런던에서 유학생으로서 그는 일본의 미래
와 관련해 무엇을 보았을까. 서양의 중심
에서 동양인으로 살면서 그는 무엇을 느
꼈을까. 그가 내면으로 침잠해 신경쇠약

증을 일으킨 우울증은 어디에서 왔을까.

그것은 영국인의 유색인종에 대한 차별과 무관심이었다. 그는 외로움과 함께 열등감으로 몸부림쳤다. 1859년 다윈이 진화론을 주장한 《종의 기원》을 발표했다. 이후 유럽 세계는 논란과 진통 속에서, 창조론을 대체하는 새로운 세계관으로 진화론을 수용하고 있었다. 이런 상황에서 일각에서는 진화론을 교묘하게 왜곡해 백인이 진화의 정점에 서 있다는 인종차별론이 고개를 들기도 했다. 그는 런던에서 일본과 일본인이 처한 냉엄한 현실을 몸으로 느꼈다. 일본이 정신을 차리지 않으면 큰일날 것이라고 생각했다.

고양이 관찰

1903년 1월, 소세키는 일본 정부의 우편선을 타고 도쿄에 도착했다. 그는 분쿄(文京) 구 센다기(千駄木)에 셋집을 얻어 새롭게 도쿄 생활을 시작했다. 같은 해 봄 그는 제1고등학교 강사 겸 도쿄 제국대학 영문과 교수에 임용되었다. 고등학교 강사 연봉은 700엔, 대학 교수 연봉은 800엔이었다.

런던의 우울을 털어버리고 모처럼 여유 있는 생활을 하던 중 제자가 폭포에 몸을 던져 자살하는 사건이 발생한다. 수면 아래 가라앉았던 신경쇠약증이 다시 도져 그를 괴롭혔다.

1904년 2월 러일전쟁이 발발했다. 유럽에서는 일본이 러시아에 당연히 패배할 것으로 보았다. 일본 내에서도 분위기는 비슷했다. 일본이 러일전쟁에서 이길 것으로 본 사람은 극소수였다.

1904년은, 러일전쟁 말고도 개인적으로 소세키에게 중요한 해였다. 러일전쟁의 향방이 불투명하던 어느 여름날 센다기 자택에 새끼 고양

이 한 마리가 들어온다. 고양이와의 첫 만남이었다. 고양이는 순식간에 가족의 관심을 집중시켰다. 아내는, 개와 달리 사람을 무조건 떠받들지 않는 고양이의 도도함에 반해버렸다. 아내가 고양이를 예뻐하면서 웃음이 많아졌고 집안 분위기가 밝아졌다. 그는 가족의 사랑을 독차지하는 고양이를 관찰하면서 고양이를 주인공으로 하는 소설을 쓰기로 결심한다. 집 밖에서는 온통 러일전쟁뿐이었지만 집 안에서는 온통 고양이뿐이었다.

고양이를 끼고 살았던 세계적인 작가가 여러 명 있다. 그 중 대표적인 인물이 어니스트 헤밍웨이다. 고양이를 얼마나 좋아했던지 헤밍웨이는 고양이를 무릎에 올려놓은 채 타자기 자판을 두드리곤 했다. 아내는 네 번이나 바뀌었지만 고양이는 작가 곁을 떠나지 않았다. 하루키도 고양이를 좋아한 작가다. 오죽하면 재즈바를 열면서 재즈바 이름을 기르던 고양이 이름을 따 '피터 캣'이라고 지었을까.

소세키는 고양이의 눈으로 세상을 보고 말하는 소설을 구상하기 시작했다. 문예지 《호토토기스(ほととぎす)》 주간을 맡고 있던 소설가 겸 하이쿠 시인 다카하마 교시(古拔盧子)가 그에게서 고양이 이야기를 듣는다. 다카하마 교시는 그에게 고양이 이야기를 써보라고 독려한다. 그는 소설을 써서 문학 모임에서 《나는 고양이로소이다》를 낭독했고, 회원들로부터 좋은 평가를 받았다. 성공을 예감한 다카하마 교시는 이 소설을 《호토토기스》 1905년 1월호에 게재한다.

하이쿠 잡지 《호토토기스》는 원래 1897년 마쓰야마에서 마사오카 시키에 의해 창간되었다. 하지만 현실적인 이유로 그 다음해에 출판사를 도쿄로 옮긴다.

나는 고양이다. 쥐 따위는 결단코 잡지 않는다.

인간들이란 자기 자신만 믿기 때문에 모두 오만하다.

인간보다 좀더 잘난 내가 세상을 바로잡아 주어야 한다.

나는 고양이다. 이름은 아직 없다.

내가 어디서 태어났는지도 모른다.

그러나 어둠침침하고 습한 곳에서 야옹야옹 울고 있었던 것을 기억한다.

나는 거기서 처음으로 인간이라는 걸 보게 되었다.

내가 처음 본 인간은 서생(書生)이라는 부류인데, 이 서생이라는 것들은 인간들 사이에서 영악하기로 소문이 자자하다. 게다가 서생이라는 무리는 가끔 우리 고양이들을 삶아먹기도 한다고 한다.

《나는 고양이로소이다》는 이렇게 시작된다. 나쓰메는 서른여덟 살이던 1905년 1월 1일 이 소설을 발표하면서 문단에 혜성처럼 등장했다. 소설은 애당초 일회성으로 한 번만 게재할 예정이었지만 독자들의 반응이 예상 외로 뜨겁자 잡지사는 그에게 연재를 요청한다. 《나는 고양이로소이다》는 1906년 8월까지 연재가 이어져 현재와 같은 분량이 되었다. 프로야구로 비유하자면, 그는 프로데뷔전의 첫 타석에서 역전 끝내기 홈런을 쳤다.

이렇게 되자 《주오코론(中央公論)》과 같은 문예지에서 원고 청탁이 쇄도했다. 그는 2개월에 한 번꼴로 단편소설을 문예지에 게재했다. 《호토토기스》에 《나는 고양이로소이다》를 매월 연재하고 있던 상황이라는 점을 감안하면 그가 얼마나 열정적으로 소설을 생산해 냈는지를 미뤄 짐작할 수 있겠다. 이런 양상은 1906년까지도 계속된다. 《나는 고양로소이다》와 함께 소세키의 대표작으로 일컬어지는 《도련님》이 발표된 것도 1906년이다.

이 소설의 주인공은 '고양이'다. 선생 집에서 사는 이름 없는 수고양이다. 고양이의 눈으로 사람 세상을 보고 엿듣고 말하고 생각하는 이야기다. 안 보는 척하면서 다 보고, 안 듣는 척하면서 다 듣는다. 안개가 내리는 것을 들을 수 있는 사람은 없다. 마찬가지로 고양이가 들고나는 것을 소리로 알아차리는 사람도 거의 없다. 어느 시인은 안개를 고양이에 비유하기도 했다. "안개는 작은 고양이 발처럼 내린다"고. 고양이의 굴신과 도약 능력은 반려동물 중 단연 최고다. 벽이나 배수관을 타고 창가나 지붕에 올라가는 것쯤은 식은 죽 먹기다.

개와 고양이. 두 반려동물이 없는 인간의 삶이란 감히 상상도 할 수 없다. 개는 3만 4,000년 전, 고양이는 9,500년 전부터 인간과 공동생활을 해왔다. 당연히 개와 고양이는 많은 문학 작품에 등장한다. 하지만 작가들이 고양이를 대하는 태도는 개와는 조금 다르다.

《나는 고양이로소이다》
초판본 표지

고양이의 생리와 행태를 나쓰메 소세키처럼 정확하고 자세하게 묘사한 소설가는 동서고금을 통틀어 일찍이 없었다. 물론 고양이를 작품에 등장시키고 고양이를 찬미한 문인은 많다. 19세기 독일 소설가 호프만은 《수고양이 무어의 인생관》을 썼고, 시인 보들레르는 시에 고양이를 자주 등장시켜 천사, 요정, 신(神)에 비유했다. T. S. 엘리엇은 〈고양이 이름 짓기〉라는 시에서 고양이에게는 세 개의 이름이 있어야 한다고 했다. 평상시 이름, 특별한 이름, 그리고 고양이 자신밖에 모르는 단 하나의 이름이 그것이다. 시인 이장희는 1924년 시 〈봄은 고양이로다〉를 발표했다. "꽃가루와 같이 부드러운 고양이의 털에 / 고운 봄의 향기가 어리우도다." 20세기 소설가 보르헤스는 "인간과 고양이 사이에는 꿈결 같은 유리가 가로놓여 있다"고 말했다.

전생(前生)이 있다면 소세키는 전생에서 고양이로 살아본 사람 같다.

불과 1년 조금 넘게 고양이와 살았을 뿐인데, 마치 어려서부터 고양이를 애지중지 키워온 사람 같다. 몇 시간 동안 꼼짝 않고 곤충을 관찰한 파브르처럼 고양이를 들여다보지 않는다면 불가능한 일이다. 예컨대, 고양이가 가장 재미있어하는 운동이 '사마귀 사냥'이라고 말하면서 이렇게 설명한다.

나쓰메 소세키

"사마귀 사냥은 쥐 사냥처럼 격렬한 운동은 아니지만 그런 만큼 위험도 없다. 한여름부터 초가을까지 하는 유희로는 가장 상급 운동에 속한다. 먼저 뜰에 나가서 한 마리의 사마귀를 찾아낸다. 날씨가 좋으면 한두 마리쯤 찾아내는 것은 문제도 아니다. 그렇게 찾아낸 사마귀군 곁으로 홱! 바람을 일으키며 달려든다. 그러면 귀여운 사마귀군이 이크! 하고 자세를 취하면서 낫 같은 머리를 치켜든다……."

고양이에 따르면 사마귀 사냥 다음으로 재미있는 운동이 매미 잡기와 소나무 미끄럼 타기다. 대나무 울타리에서 만난 까마귀들과 신경전을 벌이다 낙상하는 대목에서는 도저히 웃음을 참을 수가 없다.

소설은 고양이의 전지적 작가 시점이다. 고양이가 인간의 생활을 중계방송하는 것 같다. 고양이의 눈은 몰래카메라다. 아니, CCTV라고 해야 더 적절하다. 주로 주인집에서, 주인을 찾아오는 가까운 지인들과 주인의 이야기를 녹화한다. 주인집에 오는 사람들은 대체로 젠체하고 아는 척하고 허풍떨기를 좋아한다.

"나는 고양이다. 고양이 주제에 어찌하여 주인의 심중을 이같이 정

밀하게 서술할 수 있을까 하고 의심하는 사람이 있을지 모르지만 고양이에게 이 정도는 아무것도 아니다. 나는 이래봬도 독심술이라는 걸 터득하고 있다. 언제 배웠냐고? 그런 쓸데없는 것은 묻지 말아 주시길 바란다. 아무튼 터득하고 있다. 인간의 무릎을 타고 앉아 잠자코 있으면서도 내 부드러운 털옷을 살그머니 인간의 배에 비벼댄다. 그러면 한 가닥 전기가 일어나 그의 마음 상태가 손바닥 보듯 내 심중에 비치는 것이다."

고양이 CCTV에 찍힌 사람들, 소위 지식인이라는 사람들의 허위와 위선과 가식이 적나라하게 드러난다.

고양이의 집

앞에서 언급한 대로 소세키가 《나는 고양이로소이다》를 쓰기 시작한 것은 1904년 겨울이었다. 일본은 1904년 12월 러일전쟁의 운명을 가르는 뤼순 공방전의 한복판에 있었다. 뤼순은 랴우둥(遼東) 반도 끝자락에 있는 여순(旅順)을 말한다. 부동항을 찾기 위한 남진정책을 펴던 러시아는 청일전쟁 후 뤼순을 조차(租借)하여 군항을 건설했다. 일본 입장에서는 뤼순의 러시아군을 제압하지 않고는 러일전쟁의 승패를 장담할 수 없었다. 치열한 전투 끝에 1905년 1월 1일 러시아군은 일본군에 항복했다.

소설 속에는 시대상이 자연스럽게 스며들 수밖에 없다. 당시 일본인의 최대 관심은 러일전쟁이었다. 주인이 방문객들과 나누는 대화에서도 러일전쟁 이야기들이 툭툭 튀어나온다. 뤼순 함락, 발틱 함대, 도고 장군 등이다.

독자들은 알아차렸겠지만 고양이는 화자인 '나'를 의인화한 것이다.

일본 해군이 쓰시마 해전에서 발틱 함대를 격파했다는 승전보에 자극받은 고양이는 밤마다 부엌 천장에서 달그락거리며 소란을 피우는 쥐를 소탕하겠다고 나선다. 인간은 고양이가 쥐 잡는 것을 식은 죽 먹기처럼 여기지만 소설에서 보면 고양이의 쥐 사냥은 목숨을 건 전쟁이

《나는 고양이로소이다》
자필 원고

다. 고양이의 전술과 분투가 고스란히 드러난다. 온갖 지략을 동원하는 고양이를 이토록 유머와 해학으로 그려낸 작가가 일찍이 있었던가.

"도고 대장은 발틱 함대가 쓰시마 해협을 통과할 건지, 스가루 해협을 통과할 건지, 그것도 아니면 멀리 소야 해협을 돌아갈 건지 몰라서 크게 걱정하셨다던데, 내가 그러한 위치에 있고 보니 그의 심정이 어떠했을까 추측이 간다. 나는 전체 상황을 봐도 지위를 봐도 도고 대장과 똑같은 고심을 하고 있는 것이다."

하지만 고양이는 충혈이 된 채 진땀을 흘리며 용을 썼으나 단 한 마리도 잡지 못한다.

1905~1906년 일본 전역은 러일전쟁의 승전보로 활기가 넘쳐흘렀다. 이 소설 2장은 "비록 이름도 없는 나지만 새해가 되어 다소 유명해진 덕분에 고양이지만 어깨가 으쓱해지는 것이 기분이 좋다"로 시작한다.

이 문장은 소설가인 '나'가 《나는 고양이로소이다》가 게재된 후 뜻밖의 호평으로 기분이 좋아졌다는 의미다. 이름 없는 주인공 고양이는 과연 창작자인 '나'만을 의미하는 것일까? 시바타 쇼지 같은 연구자에 따르면, '나'에게 담긴 또 다른 은유는 국제사회에서 제대로 인정받지

못했던, '국가'로서의 '일본'이다. 이렇게 보면 생쥐는 왜소화시킨 러시아군이다. '고양이'는 틈만 나면 '인간'들의 횡포에 분개하며 적개심을 품는다. '고양이'가 '일본'을 은유한다면 '인간'은 일본인과 동양인에 대한 우월적 존재로서 '서양인'을 가리킨다. 소설에는 "우리들이 찾아낸 맛있는 음식들은 늘 그들에게 약탈당했다"라는 대목이 나온다. 여기서 '그들'은 말할 것도 없이 '서양인'을 뜻한다.

'고양이'를 스타로 탄생시킨 센다기 집. 분쿄 구 무가이가오카(向丘)에 있던 그 집은 현재 남아 있지 않다. 2차 세계대전 중 도쿄가 대공습을 받을 때 완전히 파괴됐다. 일본 의과대학 동창회관 앞에 기념표지석을 만들어놓았다.

위 **일본 의과대학 표지판**
아래 **《나는 고양이로
소이다》를 탄생시킨
집터의 기념비**

비록 집터 기념비만 있다는 사실을 사전조사로 알고 있었지만 가보고 싶었다. 메트로 남보쿠(南北)선을 타고 도다이마에(N12) 역에서 내려 2번 출구로 나간다. 2번 출구는 두 곳이지만 엘리베이터로 지상으로 나가는 출구를 선택하면 더 편하다. 그 다음부터는 일본 의과대학을 찾아가면 된다. 골목길을 걸어 5~7분이면 일본 의과대학 이정표가 보인다.

1876년에 설립된 일본 의과대학 의학부 건물을 지나면 바로 직사각형 기념비가 기다리고 있다. 기념비에는 이 집터에서 있

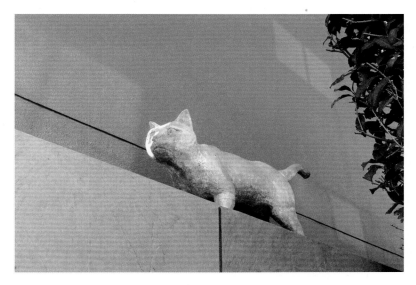

담장 위를 걸어가는
고양이 조형물

었던 이야기들을 간략하게 기록해 놓았다. 영국 유학에서 돌아온 작가가 이 집에서 《나는 고양이로소이다》, 《런던 탑》, 《도련님》 등을 썼으며 일본 근대 문학의 발상지라는 설명이다. 나쓰메 소세키를 모르는 사람이라도 이 설명문만 보고도 충분히 이 집터의 의미를 이해할 수 있을 정도다. 소세키 생전에 이 집은 '고양이의 집'으로 불렸다.

나는 주변을 천천히 둘러보기로 했다. 그런데 기념비 뒤쪽 담벼락에 고양이 한 마리가 꼬리를 세운 채 서 있는 조형물이 놓여 있었다. 앞뒤 양옆에서 그 고양이를 살펴보았다.

고양이는 지금 어디론가 어슬렁어슬렁 가고 있다. 햇빛의 각도에 따라, 보는 각도에 따라 고양이의 표정이 모두 달랐다. 어떻게 보면 무섭기도 하고, 의뭉스럽기도 하고, 무슨 꿍꿍이가 있는 것 같다. 지금 '고양이'는 아무도 모르게 담장 위를 걸으며 이 집과 저 집의 거실을 들여다보고 있는 것이다.

《나는 고양이로소이다》는 두 번 영화로 만들어졌다. 맨 처음이 1936년 도호 영화사에서 제작한 것이고, 마지막이 1975년 판이다.

《도련님》, 세상에 나오다

처음 발표한 소설이 예상 밖으로 크게 성공하자 '고양이'의 고백대로 소세키는 어깨가 으쓱해졌다. 글만 써서 처자식을 먹여 살릴 수 있겠다는 자신감이 싹트기 시작했다.

1906년 4월 《도련님》이 문예지 《호토토기스》에 발표됐다. 《도련님》은 또 다시 독자들의 뜨거운 호응을 받았다.

"부모에게서 물려받은 앞뒤 가리지 않는 성격 때문에 어렸을 때부터 나는 손해만 봐왔다. 초등학교 다닐 때는 학교 2층에서 뛰어내리다 허리를 삐는 바람에 일 주일쯤 일어나지 못한 적도 있다. 왜 그런 무모한 짓을 했느냐고 묻는 사람이 있을지도 모르겠다. 특별한 이유가 있었던 것은 아니다."

이렇게 소설은 시작한다. 이 소설을 읽어본 사람은 느끼는 것이지만 주인공 '도련님'의 캐릭터는 선명하고 일관적이다. 그래서 소설이 나온 지 110년이 지난 지금도 독자들은 자문한다. 우리에게 '도련님'은 누구인가? 행간에 숨어 있는 시대적 맥락을 배제한 채 드러난 사실만을 놓고 보자. 도련님에게는 체면과 솔직함이 가치 판단의 중요한 기준이다. 이 지점에서 소설가 백가흠의 해설을 잠시 인용해 본다.

"도련님은 도무지 이 세계의 안이 이해되지 않는 게 아니라 그저 솔직하고 정직한 눈으로 세계를 지켜보고 있을 뿐이다. 안에 있으나 바깥에서 안을 보고 있는 자의 모습인 것이다. 《도련님》에 등장하는 '나'는 세상과 사람들에게 그저 불평과 불만이 가득한 사람으로 비치지만, 이는 위선과 허위를 똑바로 바라보는 직시(直視)의 풍자이다."

소설에서 주인공인 도련님의 나이는 '23년 4개월'이다. 작가는 소년에게나 붙이는 도련님이라는 호칭을 청년에게 부여했다. 왜일까? 도련

님은 살아갈 많은 날들 중에서 아직 시작 단계에 불과한 나이의 사람
이라는 뜻이다.

《도련님》에는 메이지 유신에서 러일전쟁까지의 근대 일본과 소세키
의 인생 행로가 녹아들었다. 이 소설은 마쓰야마를 무대로 전개된다.
표면적으로 보면 그렇다. 소설은 '앞뒤 가리지 않는 성격'의 초임 교사
가 시골 중학교로 부임해 사회의 축소판인 학교에서 정의감을 불태우
며 좌충우돌하다가 결국 학교에서 쫓겨난다는 이야기다.

이것이 전부일까? 액면 그대로 받아들여도 되는 걸까? 그렇다면《도
련님》이 소세키의 대표작으로 그렇게 높게 평가받는 까닭에 의문이 들
수 있다. 《무라카미 하루키 & 나쓰메 소세키 다시 읽기》를 쓴 시바타
쇼지 같은 연구자는 마쓰야마에서의 교사 생활보다는 영국에서의 유
학 경험이 더 반영되어 있다고 해석한다.

도련님과 적대관계에 있는 인물은 중학교와 지역사회를 장악하고
있는 교감 '빨간 셔츠'다. 시바타 쇼지에 따르면, 빨간 셔츠는 일본과

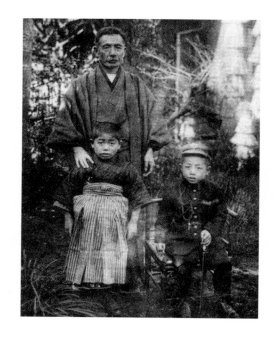

두 아들과 함께

대치 중인 서구 열강에 대한 우의적 상징이다. 또한 도련님과 빨간 셔츠가 대립하는 설정은 러일전쟁의 비유라고 분석한다.

소세키가 '막부 타도파였다'는 것은 연구자들의 일치된 결론이다. 메이지 유신에 대해 그가 비판적 입장이었던 것은 근대화 달성이 불충분하다고 판단했기 때문이다. 그는 런던에서 쓰기 시작한 《문학론 노트》에서 막부 타도파의 정신을 긍정적으로 평가한다.

"서구 열강보다 한참 뒤떨어져 있던 메이지 유신 이전의 일본이 그들을 따라잡을 수 있게 된 것에 대해 '현 단계'에 이르기까지 솔선하여 국가의 방향 전환을 단행했던 사람들에게 감사해야 한다. 이들의 결단이 오늘날 일본의 운명을 바꾼 것이다."

'솔선하여 국가의 방향 전환을 단행했던 사람들'은 사쓰마·조슈의 막부 타도파들이다. 결단의 주인공은 사카모토 료마(坂本龍馬). 소세키가 막부에 비판적이었다는 것은 그가 소설에서 에도시대에 대해 거의 언급하지 않았다는 점에서도 엿볼 수 있다. 그는 또 에도 시대를 상징하는 가부키(歌舞技)에 대해 가차없이 비판한다. 그는 자신을 '사쓰마·조슈의 촌놈 사무라이'에 비교한다. 그들이 갖고 있던 야만적인 에너지만이 시대적 변혁을 추동할 수 있는 원천이라고 보았다. 시바타 쇼지에 따르면, 《도련님》의 주인공을 막부 타도파 성향이 강한 인물로 설정한 것도 결국 그 세력이 근대 일본을 형성해 왔기 때문이다.

소설 말미에 주인공은 도쿄로 돌아와 '도쿄 전철 기술자'가 된다. 독자 입장에서 보면, 주인공이 교사에서 도쿄 전철 기술자로 변신하는 게 '느닷없다'는 느낌을 준다. 시바타 쇼지에 따르면 "이것은 근대 일본이 전쟁의 주체에서 벗어나 산업기술의 기수로 전환됨을 시사"하고 있다.

소세키가 세상을 뜨는 순간까지 희구했던 것은 일본이 전쟁이나 침략이라는 방법에 의존하지 않고 성숙한 근대 국가가 되는 것이었다. 러일전쟁이 끝나고 승전의 흥분이 가라앉은 이후에도 현실 속의 일본은 성숙한 근대 국가라는 이상과는 다른 방향으로 전개되고 있음을 그는 우려했다. 그것은 아시아 국가들에 대한 제국주의적 침략이었다.

100년 전을 달리는 봇짱 열차

마쓰야마로 가는 비행기는 일 주일에 세 편이다. 비행기에 탑승하면 의외로 마쓰야마를 찾는 한국 사람이 많다는 사실에 놀라게 된다. 공항에 내리면 '온천과 성(城)과 문학의 고향'이라는 캐치프레이즈가 눈에 들어온다.

온천과 성과 문학 중에서 어떤 것이 더 이방인에게 강렬하게 다가올까. 사람마다 다를 것이다. 문학에서는 단연 《도련님》, 즉 봇짱(坊っちゃん)이다. 하이쿠 시인 마사오카 시키의 생가 기념관과 시바 료타로(司馬遼太郎)의 '언덕 위의 구름 박물관'도 이곳에 있다.

《언덕 위의 구름》은 시바 료타로가 1970년대에 발표한 대하 역사소설이다. 《언덕 위의 구름》은 《료마가 간다》와 함께 시바 료타로의 대표작이다. 시바 료타로는 오사카 태생이다. 그런데 왜 그의 기념관이 이곳에 있을까? 마쓰야마에서 태어난 군인 형제 아키야마 요시후루와 아키야마 사네유키, 이들의 친구인 시인 마사오카 시키를 주인공으로

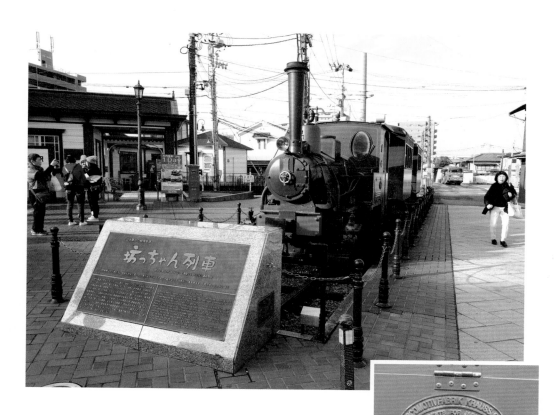

운행 대기중인 봇짱 열차.
오른쪽은 봇짱 열차의 출생증명서

내세워 메이지 시대의 일본을 그려낸 게《언덕 위의 구름》이다. 마쓰야마 관광안내도에는 아키야마 형제의 생가를 눈에 띄게 표시해 놓았다.《료마가 간다》의 주인공 사카모토 료마는 메이지 유신의 설계자다. 사카모토 료마는 원수지간이었던 사쓰마번과 조슈번의 동맹을 성사시켜 막부 체제를 무너뜨리고 일본 근대화의 토대를 마련했다.

전차를 타고 마쓰야마 시내를 두어 시간만 돌아다녀 보라. 도시 전체가《도련님》천지다.《도련님》에 나오는 등장인물이 대형 벽화로 붙어 있고 상점에 가면 온통《도련님》등장인물을 활용한 상품들이다. 클라이맥스는 봇짱 열차다. 도고(道後) 온천에서 출발해 중심가 오카이도를 한 바퀴 도는 봇짱 열차가 지날 때마다 행인들은 가던 길을 멈추고 손을 흔들거나 박수를 친다.

소설에서 주인공은 수학 교사로 나온다. 주인공인 '나'는 배를 타고 마쓰야마 항구에 도착했다. 주인공이 중학교를 가기 위해 기차를 타는 장면이 이렇게 묘사된다.

"기차역은 금방 찾을 수 있었다. 표도 수월하게 구했다. 기차에 올라보니 마치 성냥갑 같았다. 덜컹덜컹 5분쯤 갔나 싶었는데 벌써 내려야 했다. 어쩐지 기차 삯이 싸다 싶었다. 고작 3전이었다. 그러고는 인력거를 불러 중학교로 갔더니 이미 방과후라 아무도 없었다."

소세키가 사망하고 난 뒤 마쓰야마 시는 소설《도련님》에서 언급된 전차를 '봇짱'으로 명명했다.

《도련님》독자들은 19세기 말의 정취를 기대했다가 마쓰야마에 와서 조금 실망할지도 모르겠다. 소설에는 온천 거리를 지나면 논이 펼쳐진다고 나와 있는데 말이다. 특히 관공서와 상업시설이 몰려 있는 중심가 오카이도에서는 더욱 그렇다.

마쓰야마에는 전차 5개 노선이 운행된다. 5개 노선은 모두 현청과

오카이도를 지난다. 오카이도 정거장에서 3번이나 5번을 타면 도고 온천까지 간다. 뭐 특별하달 게 없는 지방 소도시의 풍경이 10여 분 펼쳐진다.

그러나 도고 온천역에 내리는 순간 이전까지 보아온 것과는 전혀 다른 풍경이 기다린다. 내가 시간여행을 왔구나, 라고 이방인들은 느낀다. 역사(驛舍)와 플랫폼은 영어 교사 소세키가 왔을 때인 1894년 그대로다. 입점한 스타벅스 로고만 제외하면.

역사를 벗어나면 대기 철로에 봇짱 열차가 정차 중이다. 기관차를 이리저리 살펴본다. 기관차 측면에 열차의 출생증명서가 붙어 있다. 봇짱 열차는 1888년 독일 뮌헨에서 제작되어 같은 해 마쓰야마에 인도되어 운행을 시작한 일본 최초의 경전철이다. 1888년이면 독일은 빌헬름 황제가 통일을 이룬 지 17년이 지난 시점으로, 오랜 2류 국가에서 벗어나 부국강병에 박차를 가하고 있을 때다.

일본은 어떤가. 1888년이면 메이지 20년이다. 메이지 정부가 일본을

오카이도를 지나는
봇짱 열차

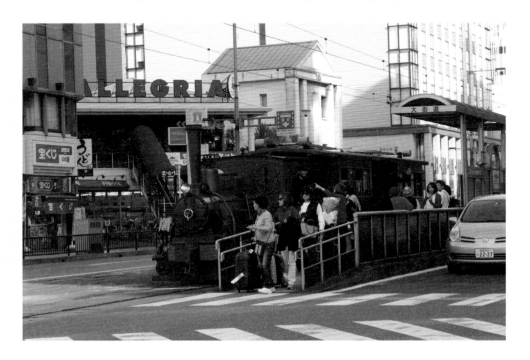

서구의 강대국처럼 개조하기 위해 근대 문명을 적극적으로 받아들일 때다. 일본은 영국과 독일을 저울질하다가 독일을 벤치마킹 대상으로 정한다.

최고의 명물인 봇짱 열차는 처음에는 두 대가 운행되었으나 현재는 한 대만 운행 중이다. 하루에 4~5회 운행한다. 미

봇짱 열차 내부

리 예약하지 않으면 타지 못할 수도 있다. 그러나 《도련님》의 고향에 와서 봇짱 열차를 타지 않는다면 그것은 마쓰야마를 절반밖에 느끼지 못하는 것이다. 운 좋게 자리가 비면 오카이도 같은 중심가에서도 탈 수 있겠지만 이왕이면 종점이자 출발점인 도고 온천역에서 타는 게 좋다.

봇짱 열차는 증기기관차다. 자기부상열차 시대인 21세기에 증기기관차를 타본다는 것은 매우 특별한 경험이다. 봇짱 열차는 기관실을 제외하면 여객 칸이 두 량이다. 한 량의 정원은 10명. 기관사를 포함해 승무원 3명이 한 조가 되어 열차를 운행했다. 소설에 묘사된 것처럼 정말 성냥갑만 하다. 성냥갑만 한 공간이다 보니 누구나 일단 타면 모르는 사람끼리도 살짝 목례라도 해야 어색하지 않다.

봇짱 열차가 기적 소리를 두 번 내지르며 철로에서 미끄러져 간다. 기적 소리가 마냥 정겹다. 먼 옛날 기억에서 아득하게 사라져간 추억을 단숨에 소환한다.

증기기관차는 같은 철로 위를 달리는 전차를 탈 때와는 느낌이 전혀 달랐다. 무엇보다 좌우 흔들림이 심했고 소음이 컸다. 바퀴가 철로

와 닿으며 일으키는 마찰이 좌우 흔들림으로 고스란히 전달되었다. 몸이 심하게 떨린다. 비위가 약한 사람은 멀미가 날 수도 있겠다. 메모를 하려고 수첩을 꺼내들었지만 글씨가 비뚤삐뚤해져 몇 글자 쓰다 도로 집어넣고 만다. 승무원 두 명은 각각 한 량씩 열차를 맡아 흔들리는 봇짱 열차의 역사에 대해 설명을 했다. "소설가 나쓰메 소세키의 소설 《도련님》에서……." 증기기관차가 오카이도에 접어들자 행인들이 걸음을 멈추고 기적 소리에 박수로 화답하며 휴대폰을 꺼내들었다.

도련님이 즐기던 도고 온천

도고 온천은 일본에서 가장 오래된 온천이다. 596년 성덕태자가 이 온천을 방문했다는 기록이 남아 있다.

영어 교사 소세키가 1894년 마쓰야마에 도착한 것은 도고 온천이 개축되고 1년이 지난 시점이었다. 부임 1개월이 지났을 때 소세키는 친

도고 온천 전경

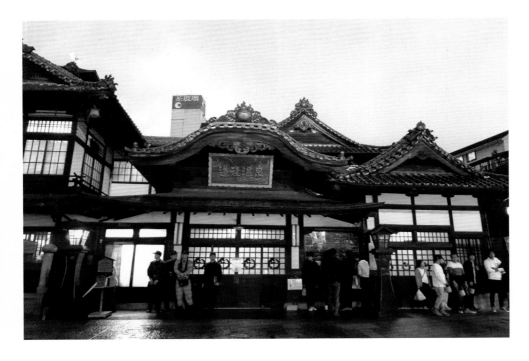

구에게 보낸 편지에서 도고 온천에 대한 찬사를 늘어놓았다.

"도고 온천은 상당히 훌륭한 건물이다. 8전을 내면 3층에 올라가 차를 마시고 뜨거운 물에 들어가면 머리까지 비누로 씻겨준다. 꽤 괜찮다."

다시 소설《도련님》속으로 들어가 보자. 말 많고 텃세 심한 어촌에서 초보 수학 교사의 유일한 즐거움은 온천욕이다. 소설에서 온천에 대한 묘사가 비교적 상세하다.

"온천은 3층으로 된 신축 건물로 고급탕은 유카타를 빌려주고 때까지 밀어주는데도 8전이면 된다. 게다가 여종업원이 차를 따라 차탁에 올려 내온다. 나는 항상 고급탕을 이용했다. (……) 욕탕은 다다미 열다섯 장 크기의 넓이로 화강암을 쌓아올려 만들었는데, 대개 열서너 명이 들어가지만 간혹 아무도 없을 때가 있다. 일어서면 가슴 언저리까지 물이 차는 깊이여서 운동 삼아 욕탕 안에서 헤엄도 치는데 꽤 상쾌하다. 나는 사람이 없는 것을 확인하고 다다미 열다섯 장 크기의 욕탕에서 헤엄을 치며 즐거워했다."

이제부터 소세키와 '도련님'을 좇아 도고 온천 본관으로 들어가 본

온천에서 제공하는
차와 경단

다. 욕탕은 1층에 가미노유(神の湯)와 다마노유(靈の湯)가 하나씩 있다. 나는 도련님이 했던 대로 다마노유 3층 개인실 표를 끊는다. 성인은 1,550엔. 입욕을 포함해 개인실 이용 시간은 80분. '봇짱의 방'을 포함한 모든 곳을 견학할 수 있고 차와 경단이 제공된다. 가미노유는 대형 대중탕이라고 보면 된다. 오붓한 온천을 즐기려면 소형 대중탕인 다마노유가 제격이다.

신발장에 신발을 넣고 번호표를 들고 안으로 들어간다. 좁은 복도

벽면에 도고 온천의 역사를 보여주는 사진과 자료들이 즐비하다. 복도 끝에서 2층으로 통하는 나무계단을 올라간다. 드넓은 다다미방이 나타난다. 유카타(浴衣)로 갈아입는 공간이다. 프라이버시가 보장되지 않는다는 게 단점이다.

나는 다시 3층으로 향했다. 한 사람이 겨우 올라갈 수 있는 계단이 꽤 가파르다. 경사가 45도도 넘을 것 같았다. 심장이 약한 사람이나 노약자는 바들바들 떨릴 수도 있겠다. 3층에 올라가니 안내하는 여성 직원이 나와 일본 여성 특유의 친절함으로 방을 안내한다. 방에서 백로 무늬의 유카타로 갈아입고 다시 가파른 계단을 내려간다. 2층 휴게실 겸 전시실에서 직원이 다마노유로 안내한다. 유카타를 벗어 옷장에 넣고 미닫이문을 열고 탕 안으로 들어간다.

욕탕에는 20대 일본 남자 한 명이 있었다. 평일 오전 시간이라 그런지 한갓진 게 마음에 쏙 든다. 온천수는 깨끗했고 수온도 알맞다. 도고 온천이 왜 황실 온천으로 불리는가를 깨닫는 데는 일 분도 채 걸리지 않았다. 살결이 매끈매끈해지면서 나른한 쾌감이 몰려왔다. 5분쯤 지났을까. 일본 남자가 나갔다. 혼자가 되었다. 이런 행운이 또 있나.

도련님처럼 나는 대중탕에서 독탕의 호사를 장장 35분간이나 누렸다. 나는 도련님이 되어 마음 놓고 욕탕을 관찰하고 즐겼다. 욕조의 길

《도련님》 등장인물 캐리커처로 만든 과자

이는 4미터 정도. 120년 전 욕조 그대로다. 평영으로 이쪽에서 저쪽으로 한 번 스트로크를 하면 맞은편이 닿을 정도다. 욕탕 안에 아무도 없다면 수영하는 기분을 조금은 맛볼 수 있다. 도련님이 소설 속에서 헤엄을 쳤다는 말이 실감 났다. 나는 욕탕 안에 선 채로 일부러 텀벙텀벙 걸어보기도 했고, 두손을 모아 삽처

럼 물을 떠 벽에다 뿌려
보기도 했다. 마음 놓고
물장구를 치면서 나는 도
쿄 출신 초임 수학 교사의 해방
감을 상상해 보았다. 소설에서
도련님은 거의 매일 온천을 찾
는 것으로 그려진다. 그럴 수밖
에 없었겠구나 싶었다. 살갗이
매끄러운 촉감을 기억하고 있는
데 어찌 한 번만 오고 참아낼 수
있다는 말인가. 유곽(遊廓)이 아
니면 변변한 여가 거리가 없는
촌구석에서.

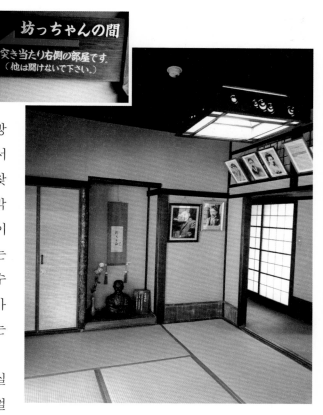

위 3층의 도련님 방
안내 푯말
아래 소세키가 자주
이용한 방

　목욕을 끝내고 다시 개인실
로 들어왔다. 창문을 열었다. 멀
리 산이 보였다. 한겨울이었지만 춥게 느껴지지 않았다. 여종업원이 오
차와 경단을 탁자에 내온다. 오차를 한 모금 마시고 경단 한 알을 입에
넣었다. 도련님이 그토록 좋아한 경단이다.

　옷을 갈아입고 나와 다다미 복도를 지나 북서쪽 모서리에 있는 소
세키 방으로 갔다. 소세키가 교사 시절 온천에 오면 으레 머물던 방이
다. 큰 다다미 네 장을 깔아놓은 크기의 방에는 소세키의 사진들이 여
러 점 걸려 있다. 교사 시절 사진은 메이코칸(明教館)에서 보았던 졸업
기념 사진이다.

　방 한쪽에는 소세키의 흉상이 벽감(壁龕)처럼 놓여 있다. 도코노마(床
の間)다. 요즘은 일본 주택에서 보기 힘들지만 도코노마는 꼿꼿이나 그

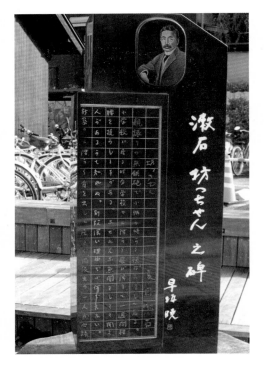

도고 온천 뒤편에
있는 《도련님》 탄생
100주년 기념비

림을 감상하기 위해 다다미방 벽면에 마련해둔 공간이다. 중년의 일본 여성이 무릎을 꿇은 채 흉상을 향해 목도를 하고 있었다. 마치 조상의 신위(神位) 앞에 예를 표하는 것 같았다. 그렇게 10여 분을 꼼짝도 하지 않았다. 그 여성으로 인해 나는 최대한 발소리를 죽인 채 방안을 둘러보아야만 했다.

도고 온천 본관은 1894년에 개축된 건물이다. 조금 떨어진 곳에 도고 온천 신관도 있다. 소설 《도련님》과 근대 일본의 정취를 맛보려면 본관을 탐방해야 한다. 목조 건물인 본관은 건축학적인 측면에서도 눈여겨볼 가치가 있다. 온천을 하고 나왔다면 본관 외관을 한번 둘러보자. 팥시루떡을 겹겹이 쌓아올린 것 같다. 본관 정문에서 봤을 때 건물 뒤편에 기념비가 서 있는 게 보인다. 소세키 사진과 원고지를 새겨 놓았다. 《도련님》 출간 100주년을 기념해 2006년에 세워진 기념비다. 《도련님》의 저 유명한 첫 문장이 또렷했다.

온천에서 나와 도고 온천역을 가려면 지붕 덮은 상가 골목길을 다시 지나야 한다. 골목길이 기역자(ㄱ)로 꺾이는 모서리에 상가가 있다. '가또반 료칸(かど半旅館)'이다. 주인의 설명에 따르면, 소세키가 마쓰야마에 부임했을 무렵 이 4층짜리 여관이 가장 큰 호텔이었다. 소세키는 이 여관에서 며칠을 머물렀다. 현재는 토속 기념품을 파는 상점이 되었다.

이 여관은 《도련님》에도 등장한다. 소설의 끝부분에 산미치광이와 '내'가 빨간 셔츠와 알랑쇠에게 불의의 응징을 하는 장면이 나온다. "산

《도련님》의 마지막
장면에 나오는 여관

미치광이는 마침내 사표를 제출하고 교직원 전원에게 작별인사를 한
후 (……) 아무도 모르게 온천 거리에 있는 마스야 여관의 큰길쪽 2층
방에 숨어들어 장지에 구멍을 뚫어놓고 내다보기 시작했다."

　일 주일 간의 잠복 끝에 산미치광이와 도련님은 빨간 셔츠와 알랑쇠
를 인적이 드문 삼나무 가로수 길에서 흠씬 두들겨 팬다. 독자들은 이
대목에서 복수의 쾌감을 맛본다.

만주 여행

　1907년 소세키는 중대한 결심을 한다. 제1고등학교와 도쿄 제국대
학 강사직을 그만두고 아사히 신문사와 전속작가 계약을 했다. 모든
작품을 《아사히 신문》에 연재하기로 했다. 1년 전에 요미우리 신문사
에서 비슷한 제안이 있었지만 거절했었다. 하지만 그는 일본 최대 신문
사인 아사히와 월급을 받으면서 원고료를 따로 받는 형식으로 전속계
약을 한 것이다. 비로소 먹고 사는 문제에서 해방되었다. 아사히 신문

사 본사는 오사카에 있고, 도쿄 사옥은 지하철 츠키즈 역과 신바시 역 사이에 있다.

그해 가을 소세키는 센다기 집에서 우시고메(牛込) 구로 집을 옮긴다. 그는 이 집에서 눈을 감을 때까지 9년을 산다. 문하생들은 이 집을 '소세키 산방(漱石山房)'이라고 불렀다. 《우미인초》, 《갱부》, 《산시로》, 《그후》, 《마음》 등이 모두 소세키 산방에서 태어났다.

소세키는 어려서부터 위장이 약했다. 위장병이 그를 얼마나 괴롭혔으면 그의 소설 속에 툭하면 위장병 이야기가 나온다. 《나는 고양이로소이다》를 들여다보자.

고양이를 키우고 있는 주인은 위장병 환자다. 소세키가 위경련으로 고통을 겪기 시작한 것은 30대 중반부터다. 주인을 아는 모든 사람들이 주인이 위장병을 앓고 있다는 사실 또한 안다. 그들은 대화나 편지 중에 툭하면 위장병을 걸고 들어가 비아냥거리고 농을 한다. 이를테면 이런 식이다.

"그러면 저는 물론 이미 위장병으로 괴로워하시는 선생님을 위해서도 편리할 것이라고 생각됩니다. 그럼 이만 총총."

"글쎄요, 과연 당신 같은 위장병 환자가 그렇게까지 오래 살 수 있을까요?"

"선생님, 위장병은 요즘 다 나으셨습니꺼? 이렇게 집에만 계시믄 안 됩니더."

소세키는 1909년에 남만주철도주식회사 총재인 친구 나카무라 제코의 초청을 받고 만주를 여행했다. 만주 일대를 여행하고 그는 귀국길에 조선을 거쳐 일본으로 돌아간다. 신의주로 들어와 평양과 한성(서울)을 거쳐 인천에서 배를 타고 부산으로 갔다. 그는 만주와 한국에 대해 느낀 것을 10월부터 《아사히 신문》에 기행문 《만한(滿韓) 이곳저곳》

소세키 전집
1차분

을 연재한다. 일본 지식인의 눈에 비친 중국인의 모습은 어떤가.

"강변에 많은 사람들이 줄지어 서 있다. 대부분 쿨리(2차 세계대전 전의
중국과 인도의 노동자로 특히 짐꾼, 광부, 인력거꾼 등을 가리켜 외국인이 부르던 호
칭)들이라 혼자 있어도 더러운데 둘이 있으면 더 보기가 흉하다. 더구
나 이렇게 많이 모여 있으니 꼴사납기 그지없다."

중국인에 대한 차별의식을 드러냈다고 비판을 받을 수도 있는 대목
이다. 그러나 이것은 정치의식이나 윤리의식과는 상관없는 개인적 감
상으로 평가할 수도 있다. 작가로서 보고 느낀 것을 있는 그대로 표현
했을 뿐이다. 지금은 거의 없어졌지만 1980년대까지만 해도 중국인을
비하하는 표현이 많았다. 무례하고 시끄럽고 지저분한 중국인을 가리
켜 '짱개'라고 했다. 소세키의 《만한 이곳저곳》에도 '짱'이라는 말이 자
주 등장한다.

끝없이 펼쳐지는 수수밭만 보다가 소세키는 압록강을 건너 신의주
에 당도했다. 한반도에 들어와서 쓴 1909년 9월 27일 일기에는 이런 기
록이 남아 있다.

"처음으로 논을 보다. 안동 쌀은 조선 미(米)이다. 순백의 안동 쌀은

시즈오카 현
슈젠지 온천마을
풍경

히고(肥後, 현재의 구마모토 현) 지방 쌀과 비슷하다."

소세키는 여행 중에 접한 조선의 풍물에 대해 일기에 단편적으로 언급하고 있다. 그 역시 인간이기에 일본과 비슷한 것에 대해서는 호의적인 반응을 보인 반면 일본과 거리가 먼 것에 대해서는 낯설게 묘사한다.

다시 소세키의 위장병 이야기로 돌아간다. 1910년, 마흔세 살이 되던 해 그는 위궤양이 심해져 한 달 이상 병원 신세를 졌다. 병원에서 퇴원하고 얼마 지나지 않아 그는 아내와 함께 시즈오카 현 슈젠지(修善寺) 온천에 요양을 간다. 슈젠지 온천은 도쿄에 사는 문인들이 휴식하려 즐겨 찾는 온천이었다. 그는 슈젠지 온천의 유카이로(湯回廊) 키쿠야 료칸(菊屋旅館)에서 위궤양이 재발되어 피를 토하며 쓰러진다. 위독한 상태에 빠졌다. 의사의 진료 기록에 따르면, 소세키는 30분 동안 죽어 있는 상태였고 엄청난 피를 쏟았다. 그가 슈젠지 온천에서 쓰러진 사건을 '슈젠지의 대환'이라고 부른다. 작가에게는 일상의 모든 순간이 글감이다. 하물며 온천장에서 피를 뿜어내며 쓰러진 일은, 작가에게는 다

시 없을 경험이다. 이것은 도스토예프스키의 시베리아 유형에는 비할 바가 못 되지만 강렬한 체험이었다. 그는 원기를 회복한 뒤에 슈젠지에서 사경을 헤맨 경험을 토대로 《생각나는 일들》을 《아사히 신문》에 연재했다.

위궤양은 여간해서 완치가 되지 않는다. 잊을 만하면 재발하는 게 위장병이다. 문부성으로부터 명예문학박사학위 수여식에 와달라는 초청장을 받지만 위궤양이 도져 참석하지 못한다. 1913년에는 신경쇠약증까지 겹쳐 연재 중인 《행인》을 일시적으로 중단해야 했다.

'나의 개인주의' 강연

소세키는 '슈젠지의 대환' 이후 5개월을 쉬어야 했다. 하루빨리 만년 필을 들고 싶었지만 몸이 허락하지 않았다. 5개월이 지나서야 간신히 《행인》의 연재를 재개할 수 있었다.

그는 1914년 4월부터 8월까지 대표작의 하나가 되는 《마음》을 연재한다. 그리고 사립명문대 가쿠슈인(學習院) 대학으로부터 11월 특강을 해달라는 요청을 받고 '나의 개인주의'라는 제목으로 강연을 한다.

오카모토 잇페가 그린 소세키와 고양이 삽화

소세키는 소설가로 데뷔하기 전 영문학을 접하고 영국 유학을 통해 자연스럽게 개인의 심미적 시각을 중시하는 개인주의 성향을 갖게 된다. 이 대목은 그의 생애와 문학과 사상을 이해하는 데 대단히 중요하다. 국가란 무엇인

가. 그에게 국가는 개인의 확장이다. 감각적 주체로서 개인이 존중받으면 개별적인 나라의 독자성도 존중되어야 한다고 생각했다. 개인주의적 관점에서 그는 일본의 제국주의적 침략을 비판적으로 바라봤다. 중국 침략과 한국 침략을 잘못된 것으로 인식했다. '나의 개인주의' 강연의 취지는 이렇다.

"우리들은 타인이 자신의 행복을 위해서 그들 나름의 개성을 발전시켜 나가는 것을 별다른 이유 없이 방해해서는 안 되는 것입니다."

그는 이 강연에서 '자기 본위'라는 개념에 대해 강조한다.

"자백하자면 나는 이 '자기 본위'라는 네 글자로 새롭게 출발을 한 것입니다. 사람들이 지금처럼 부화뇌동하며 야단법석을 떠는 것은 매우 우려스러운 일이므로 그런 식으로 서양인 행세를 하지 않아도 된다는 확고부동한 메시지를 던져보면 나 자신은 물론이고 그들도 대단히 유쾌하고 좋아할 것이라 생각하여, 저서 혹은 다른 기회를 통해 '자기 본위'를 이루는 것을 평생 사업으로 삼아보고자 했던 것입니다."

'나의 개인주의' 강연은 역사적인 사건이다. 일본에서는 말할 것도 없고 한국인이 소세키를 '일본 근대 문학의 아버지'로 평가하는 이유 중에는 그의 철학과 사상을 떼어놓고는 설명되지 않는다. 그 역사적인 강연을 한 공간이 가쿠슈인 대학이다.

도쿄 취재를 떠나기 전 자료 조사를 했지만 가쿠슈인 대학의 어디에서 강연을 했는지 확인되지 않았다. 답답했지만 별 도리가 없었다. 도쿄 현지 취재를 하다 보면 실마리가 풀릴지도 모른다. 소세키 산방 기념관 2층 전시실을 살펴보다가 가쿠슈인 대학 보인회(輔仁會)에서 강연했다는 문구를 발견했다.

도시마(豊島) 구에 있는 가쿠슈인 대학으로 간다. 가쿠슈인 대학은 에도 시대인 1847년 교토에서 개교했다. 메이지 정부 시절인 1877년 도

쿄로 옮겨 현재의 위치가 됐다. 100년 이상 일본 왕실 가족과 귀족들은 모두 가쿠슈인 대학을 다녔다.

JR 야마노테(山手) 선 메지로(目白) 역에서 내린다. 가쿠슈인 대학 방향 화살표를 따라간다. 출구를 나오자 제법 너른 광장이 나온다. 오른쪽으로 가쿠슈인 대학 서문(西門)이 보였다. 가쿠슈인 대학 하면, 자동으로 연상되는 이미지가 바로 서문이다. 국가등록유형문화재로 지정된 것은 정문이지만 학생들과 방문객들은 대부분 서문을 이용한다. 서문을 들어서는데 제복을 입은 직원이 외부인이면 간단하게 이름, 국적, 직업, 방문 목적을 기재해 달란다.

가쿠슈인 대학에 가본 사람이면 알겠지만 이 대학에는 40여 개의 건축물이 있다. 이 중 7개가 국가등록유형문화재다. 보인회는 훌륭한 덕을 쌓도록 벗끼리 서로 격려하고 돕는 모임을 말한다. '보인'은 중국 고전의 하나인 '증자(曾子)'에 처음 등장한다. 100여 년 전 보인회가 있던 자리에 현재 보인회관이 들어섰다. 3층인 보인회관은 특별하달 게

가쿠슈인 대학
서문

가쿠슈인 대학
캠퍼스

없는 평범한 건축물이다. 서문으로 들어가 체육관과 테니스장을 지나자마자 바로 나온다. 보인회관은 현재 학생식당, 매점, 가게, 라운지 등이 몰려 있어 언제나 학생들로 북적거린다. 1층과 2층이 학생식당이다. 여느 대학의 학생식당과 별 다를 게 없다. 1914년의 '보인회'라는 이름을 그대로 사용하고 있는 학교 측에 고마움을 표하고 싶었다.

조시가야 공원묘지

작가의 후반생은 위경련과의 투쟁이었다. 여기에 당뇨병까지 얹혀졌다. 그러면서도 작가는 통증이 가시고 잠깐 정신이 돌아오면 미친 듯 소설을 썼다. 위통의 공포를 잊어버리는 유일한 방법은 글쓰기였다. 동시대를 살았던 프라하의 카프카가 각혈을 하면서도 정신병적 환각상태에 빠지지 않으려 글을 썼던 것처럼.

1916년 11월 16일 목요회가 열렸다. 목요회는 소세키를 따르는 젊은

신진 작가들이 매주 목요일 오후 3시에 갖는 모임이다. 모리타 쇼헤이, 아베 요시시게, 아쿠타가와 류노스케, 구메 마사오 등이 목요회에 참석했다. 이게 마지막 목요회가 되었다. 닷새 뒤인 11월 21일 소세키는 또다시 위경련으로 쓰러져 다시 위독한 상태에 빠졌다. 이번은 달랐다. 그는 끝내 의식을 회복하지 못하고 12월 9일 소세키 산방 침실에서 눈을 감는다.

소세키는 12월 28일 도쿄 도시마(豊島) 구에 있는 조시가야 레이엔(雑司ヶ谷 靈園)에 안장되었다. 조시가야 레이엔은 스스로 목숨을 끊은 《마음》의 주인공 K가 묻힌 곳으로 묘사된 곳이다. 소세키는 병상에서 《마음》의 주인공 K처럼 조시가야 레이엔에 묻어달라는 유언을 남겼다.

소세키가 잠들어 있는 조시가야 레이엔으로 간다. 조시가야 레이엔은 가쿠슈인 대학과 큰 길 하나를 사이에 두고 있다. 지하철 유라쿠초선 히가시이케부쿠로 역에 내려 5번 출구로 나간다. 3번 출구와 5번 출구 사이에 철길이 지나는데 건널목 차단기 너머로 열차가 지나는 것을 잠시 지켜봐야 한다.

조시가야 레이엔은 주택가 너머에 있다. 일단 주택가로 난 골목길로 들어선다. 짧은 언덕길을 걸으면 어린이공원이 보인다. 공원묘지는 어린이공원을 지나 주택가를 조금 걸으면 나타난다.

공원묘지와 주택가의 경계는 구멍이 숭숭 뚫린 대나무 담장이 전부다. 담장 높이도 성인 가슴 정도다. 간 자들의 공간과 산 자들의 공간이 완전히 차단되지 않고 서로 소통하고 있었다. 대나무 담장을 따라 정문으로 갔다. 정문을 들

위 조시가야 묘지
안내도
아래 소세키 묘지
안내문

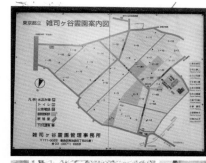

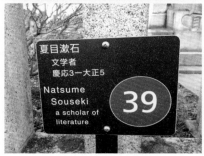

어서니 묘지 안내판이 보였다.

맨 위의 ①번이 나쓰메 소세키다. 묘지 중앙 삼거리에서 왼쪽 끝에 있다. 묘비석 기단에는 '夏目(나쓰메)'라고만 새겨져 있다. 나는 묘지를 앞뒤 양옆으로 살피고 둘러보았다.

조시가야 공원묘지에는 나쓰메 소세키와 비슷한 시기를 산 여러 인물이 있다. 그 중에서 가장 눈길을 사로잡은 인물은 존 만지로(John Manjiro, 1827~1898)다. 일본명 나카하마 만지로.

존 만지로는 평범한 어부였다. 배를 타고 고기를 잡다 어선이 난파되어 표류한다. 그러던 중 미국 포경선에 의해 구조되어 하와이를 거쳐 1841년 미국 본토를 밟는다. 나이 열네 살. 그는 미국 본토를 가본 최초의 일본인이 된다. 만지로는 미국 동부에서 영어와 함께 항해와 선박건조 일을 배웠다. 10년 만인 1851년 그는 다시 하와이를 거쳐 일본으로 돌아온다. 1853년 그는 도쿠가와 쇼군(將軍)에게 자신의 여정을 상

조시가야 묘지
전경

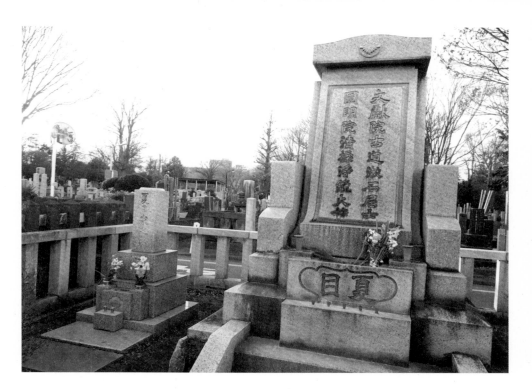

나쓰메 소세키의
묘지

세하게 보고한다. 쇼군은 그에게 특별 직위를 주고 곁에 둔다. 그해 7
월 페리 제독이 흑선(黑船)을 끌고와 개항을 요구했을 때 만지로는 쇼
군의 통역을 맡았다. 에도 막부가 오랜 세월 쇄국정책을 편 결과 일본
에는 해양과 항해 관련 지식이 있는 사람이 전무했다. 만지로는 미국에
서 출간된 항해술 서적을 일본어로 번역했고 선박 건조에 결정적인 기
여를 했다.

　《나쓰메 소세키 전기》를 출간한 소설가이자 번역가 모리타 쇼헤이
(森田草平, 1881~1949)도 이곳에 잠들어 있다. 호세이 대학에서 영문학을
가르친 모리타는 도스토예프스키, 입센, 세르반테스, 보카치오의 작품
을 일본어로 번역한 인물이다.

　조시가야 레이엔은 주택가에 둘러싸여 있다. 아예 대나무 담장조차
없는 곳도 있었다. 남녀노소 할 것 없이 묘지 사이로 난 길을 걷고 있었

다. 레깅스 차림으로 달리기를 하는 여성도 보였다. 교복을 입은 초등학생 남자 어린이가 콧노래를 부르며 경쾌한 발걸음으로 하굣길을 재촉하기도 했다.

소세키의 서재

소세키가 마지막 9년을 살던 소세키 산방 기념관으로 간다. 현재 주소는 신주쿠 구 와세다미나미초 7번지. 출발점은 와세다 역 2번 출구. 길가에 소세키 산방으로 가는 안내판이 서 있다. 와세다 로를 따라 몇 걸음 걸으면 오른편으로 좁은 골목 언덕길이 나오고, 다시 한 번 소세키 산방 이정표가 나온다. 아스팔트 바닥에 고양이 그림과 함께 두꺼운 흰색 페인트 줄이 운동장의 트랙처럼 표시되어 있다. 길 이름도 '소세키 산방길(漱石山房通り)'이다. 이 길을 따라가면 소세키 산방 기념관에 도착한단다. 흰색 페인트는 야트막한 언덕을 향해 골목길을 따라 끝없

옛 소세키 산방.
1945년 공습을 받아
파괴되었다.

이 이어져 있었다. 그 길은 조용한 와세다미나미초 주택가를 꼬불꼬불 파고든다. 소세키가 아니었으면 내 생애에 과연 이 길을 걷게 될 일이 있을까.

길을 잃을 만한 곳에 소세키 산방 안내판이 나타났다. '이쪽으로 가세요' 하는 친절한 도우미 같다. 그 길 위에서 나는 와세다 보육원, 와세다 공원, 와세다 소학교 등을 지나쳤다. 등줄기에 땀이 나기 시작했다. 한 10분쯤 지났을까. 드디어 소세키 산방 기념관에 도착했다. 소세키 산방 기념관은 언덕 중턱에 터잡고 있었다. 소세키 산방 기념관에 가보고서야 나는 무릎을 쳤다. 작가는 마지막 거처를 태어난 곳과 가장 가까운 곳에 마련했다. 처음과 끝을 잇는 사람은 행복한 사람이라고 말한 이는 괴테다. 소세키는 괴테의 말처럼 처음과 끝을 이으려 했던 것이다.

내가 도착한 곳은 소세키 산방이 아닌 소세키 산

위 소세키 산방길의 안내판과 바닥의 고양이 그림
아래 소세키 산방 기념관 전경

방 기념관이다. 소세키 산방은 작가 사후 39년간 보존되다가 1945년 도쿄가 공습을 받을 때 잿더미로 변했다. 군국주의화(化)를 경계하고 비판했던 지성의 목소리를 일본은 철저히 외면했다. 소세키 산방이 일본의 죗값을 고스란히 치렀다.

기념관으로 들어간다. 1층은 무료이고, 2층 전시실은 입장료를 받는다. 늦은 오후였는데도 1층에는 10여 명이 차를 마시거나 책을 읽고 있었다. 1층 왼쪽은 카페 소세키, 오른쪽은 소세키 관련 시청각 전시실이다. 먼저 카페 소세키에 들어가 주스를 주문해 목을 축인다. 주스잔과 잔 받침대에 눈을 동그랗게 뜬 고양이 한 마리가 그려져 있다. 그렇다. 소세키를 이미지화하면 '고양이'다. 소품에 지나지 않던 고양이를 당당히 주연으로 등극시킨 이가 소세키 아닌가.

이제는 2층 전시실로 올라가기 위한 예열(豫熱)을 할 시간. 1층의 모니터에서는 두 개의 동영상이 상영된다.

위 카페 소세키의 메뉴판과 주스
아래 소세키 산방 기념관 내부

하나는 9분짜리 '나쓰메 소세키와 신주쿠', 다른 하나는 8분짜리 '목요회와 소세키의 문하생·친구들'. 작가 아쿠타가와 류노스케, 구메 마사오, 스즈키 미에기치, 고미야 토요타가, 모리타 쇼헤이 등 6인이다.

소세키 산방 원고지에
쓴 소세키의 자필 원고

2층 전시실로 들어간다. 2층에 들어서자마자 가장 먼저 눈에 들어온 것은 1914년 11월 15일 가쿠슈인 대학에서 강연한 '나의 개인주의' 원고 복사본이었다.

전시실에는 소세키가 소설가 데뷔 이전에 썼던 하이쿠 육필 원고 여러 점이 보였다. 초서체로 흘려 써서 도저히 읽을 수는 없었지만 하이쿠 시인 소세키의 면모를 느끼기에는 충분했다.

작가들은 자기만의 원고지에 글 쓰기를 좋아한다. 소세키도 그랬다. 그의 제자가 디자인한 '소세키 산방(漱石山房)' 원고지를 춘양당(春陽堂) 출판사가 제작했다. 그런데 세로 행을 세어보면 20칸이 아닌 19칸이다. 그는 190자 원고지를 사용했던 것이다. 가로 10칸, 세로 19칸으로 특별 디자인한 원고다. 왜 20칸이 아니고 19칸일까? 이 원고지를 고안할 당시 신문도 한 행당 19자였기 때문이다. 그는 소설을 처음 쓸 때는 펜촉으로 글을 쓰다가 만년필로 바꿨다. 그는 일생 동안 두 개의 만년필을 사용했는데, 두 개 모두 영국제 오노토(onoto) 만년필이었다. 그가 오노토 만년필로 쓴 원고도 여러 점 전시 중이다.

소세키가 그린 수채화도 여러 점 있었다. 어떤 그림에는 여백에 하이쿠 시를 써넣었다. 풍경화, 정물화와 함께 여인을 주제로 그린 작품도 3점 보였다. 이 중에는 반라(半裸)의 여인을 모델로 한 작품이 눈길을

사로잡는다.

　발길이 가장 오래 머문 곳은 '소세키를 둘러싼 사람들' 코너였다. 학생 시대, 마쓰야마 시대, 구마모토 시대, 영국 유학 시대, 동경 제국대학·제일고등학교 강사 시대, 작가 시대 6개로 구분해 각 시대에 영향을 주고받은 인물을 간략하게 소개했다. 짐작할 수 있는 것처럼 학생 시대, 동경 제국대학·제일고등학교 강사 시대, 작가 시대에 관련된 인물들이 다수를 차지한다.

　사람의 생애는 결국 사람과의 만남을 통해 씨앗이 뿌려지고 성장하고 완성된다. 어느 시기에 누구를 만나느냐가 일생을 결정한다. '소세키를 둘러싼 사람들'을 보니 일목요연하게 그의 49년 생애가 한눈에 들어왔다.

　2층 전시실에서 1층으로 내려간다. 1층에서 볼 곳은 재현한 '소세키 서재'다. 서재로 가기 전 기념관에서 무료로 나눠주는 관련 자료를 하

소세키 서재

나씩 챙겼다. 그 중에는 신주쿠와 도쿄 전역에 흩어져 있는 소세키의 흔적 수십 곳을 표기한 지도도 있었다. 작가와 언제 무슨 인연을 맺은 곳인지를 설명해 놓았다. 일본은 일본이다. 기록과 보존에서 세계 최고라는 평을 듣는 것은 다 이유가 있다.

'소세키 서재'로 들어가 본다. 이미 흑백사진으로 수없이 보아온 서재다. 소세키는 입식이 아닌 좌식 탁자에서 글을 썼다. 탁자 옆에는 흰색 도자기 화로가 있고 그 위에 물을 끓이는 주전자가 놓여 있다. 나는 지금까지 위고, 괴

소세키 공원의 고양이탑

테, 니체, 디킨스, 버지니아 울프, 푸슈킨, 도스토예프스키가 직접 사용했던 문구와 책상을 만나는 영광을 누렸다. 세상의 모든 물건에는 주인의 체취와 함께 물건의 스토리가 배어 있다. 그렇기에 살아생전 사용하던 문방구가 그대로 보존된 작가의 서재를 직접 본다는 것은 언제나 가슴 벅차오르는 감동을 준다.

소세키의 서재는, 비록 재현한 것이지만 사진에 나온 그대로 거의 완벽했다. 디테일에 강한 일본답다. 소세키는 서재 옆에 베란다식의 복도를 만들어 그곳에 나와 휴식을 취하곤 했다. 이 베란다 복도 역시 똑같이 재현해 놓았다.

이제는 기념관을 나와 기념관 뒤쪽에 조성된 소세키 공원을 둘러볼 차례다. 소세키가 흉상으로 공원 입구에서 내방객을 맞는다. 만년인 1912년에 찍은 사진을 토대로 만든 흉상이다.

공원은 특별할 게 없다. 공원에서 눈길을 끄는 것은 돌덩이를 쌓아 올린 탑! 소세키는 집에서 키우다 죽은 고양이의 영혼을 기리는 의미로 이 탑을 쌓았다. 고양이를 키우는 사람들은 이 탑 앞에서 쉬이 발걸음을 떼지 못한다.

나쓰메를 소세키로 태어나게 하는 데 결정적인 도움을 준 동물이 고양이다. 1904년 고양이가 집에 들어오지 않았다면 소세키는 과연 어떤 방법으로 소설가로 이름을 떨치게 되었을까.

고양이탑은 알고 있을 것이다.

무라카미 하루키,

작가, 그리고 러너

1949~

村上 春樹

하루키 신드롬

젊은 세대가 즐겨 사용하는 줄임말 중 가장 확장성이 큰 것이 '소확행(小確幸)'이다. '소확행'은 '소소하지만 확실한 행복'의 줄임말이다. 기성세대는 대체로 줄임말에 불편해하며 거부감을 보인다. 암호 같은 줄임말을 아무렇지도 않게 사용하는 젊은 층을 보면서 세대 차이를 절감한다.

이런 기성세대조차도 '소확행'에는 확실히 공감한다. 살아보니 그렇더라며 지지를 보낸다. 소확행은 의미와 구조면에서도 완벽하다. 뜻도 억지스럽지 않은데다 발음하기가 편해 입에 착착 달라붙는다. 그 결과 전파력이 강하다. 소확행은, 행복은 일상의 작은 것에서 발견하는 것, 행복은 멀리 있지 않고 가장 가까운 곳에 있는 것 등의 말과 통한다. 소확행이 설문조사에서 2018년 유행어 1위를 차지했다는 사실이 그 확장성을 방증한다.

폭탄 테러나 지진 같은 재난을 겪고 난 사람들이 이구동성으로 하는 말이 있다. 일상의 소소함이 그렇게 소중한 것인 줄 몰랐다는 것이다. 지금 이 순간의 소소한 기쁨이 곧 행복이다. 문구점에는 '소소한,

그래서, 소중한'이라는 캘리그라피 액자가 판매되기도 한다. 소확행은 넓게 해석하면 카르페 디엠(Carpe Diem)과도 맥이 닿는다.

소확행의 저작권자는 무라카미 하루키다. 하루키가 1986년에 출간한 에세이집《랑겔한스 섬의 오후》가 그 시원(始原)이다. 번역가 김난주가 옮긴 그 책 속으로 들어가 보자.

"서랍 안에 반듯하게 접어 돌돌 말은 깨끗한 팬티가 잔뜩 쌓여 있다는 것은 인생에 있어서 작기는(小) 하지만 확(確)고한 행(幸)복의 하나(줄여서 소확행)가 아닐까 생각하는데, 이건 어쩌면 나만의 특수한 사고체계인지도 모르겠다."(49쪽)

일본에서 1986년에 만들어진 신조어가, '확고한'이 '확실한'으로 바뀌어 정확히 30년이 지난 현재 한국에서 유행하고 있다는 사실! 1986년이면, 하루키가 소설가로 제법 이름을 알리기 시작할 때다.

알려진 대로, 무라카미 하루키의 작품들은 50개 언어로 번역되어 팔린다. 50개 언어면 아마존, 아프리카, 시베리아의 원시부족을 제외하고 사실상 세계 거의 모든 인종이 '하루키'를 읽는다는 뜻이다. 물론 체코어나 폴란드어처럼 그 나라에서만 사용되는 언어로도 번역되었다. 폴란드의 수도 바르샤바에는 자판기에서도 하루키 작품들이 판매된다.

무라카미 하루키 팬덤은 상상을 초월한다. 그의 작품을 탐독하는 것은 말할 것도 없고 작가와 관련된 모든 것을 수집하고 따라하고 경험하려는 사람들이 존재한다. 이들을 이름하여, '무라카미안(Murakamian)' 또는 '하루키스트(Harukist)'라 부른다. 이들은 하루키의 작품에 등장하는 장소를 답사하며 그 소감을 인터넷에 올려 공유하며 연대감을 심화한다.

《하루키를 찾아가는 여행》이라는 책도 있다. 이 책은 대만판에 이어 중국판도 나왔다. 이 책의 부제는 '하루키를 좋아하고 소설의 팬이라면

기노쿠니야 서점의
하루키 매대

일생에 반드시 가야 할 성지순례 여행'. 하루키가 작품 속에서 언급했
거나, 어쩌다 한번 들어간 곳도 성지순례 대상에 포함된다. 순례 대상
지는 고베, 교토, 시코쿠, 효고현, 도쿄 등 그 범위가 일본 열도를 망라
한다. 《양을 둘러싼 모험》의 배경이 되는 홋카이도(北海島)의 여러 장소
가 등장한다. 심지어 하루키가 고베 도보여행 중에 우연히 들러 에너지
바 칼로리메이트를 사먹었던 편의점 '로손'도 리스트에 올라간다. 이쯤
되면 성지순례라는 말이 무색하지 않다.

　하루키를 스타덤에 오르게 한 작품이 《노르웨이의 숲》(우리나라에
서는 《상실의 시대》라는 제목으로 더 알려졌다)이다. 카페 이름에 '노르웨이
숲'을 쓰는 것은 흔한 일이 되었고 '노르웨이 숲'이라는 이름을 쓰는 가
수도 나왔다. 심지어는 아파트 브랜드에도 '노르웨이 숲'이 등장할 정
도다.

　소확행부터 하루키 성지순례까지, 과연 하루키 신드롬이라 할 만하
다. 지금부터 하루키를 만나는 여정을 시작한다.

레코드 수집광

무라카미 하루키는 1949년 교토에서 첫울음을 터트렸다. 1949년에 태어났다는 사실은, 20세기 역사를 회억(回憶)할 때 결코 가볍지 않은 무게감을 갖는다. 일본에서 1955년이나 1960년이 아니고 1949년에 태어났다는 우연성!

하루키의 부모는 부부 국어 교사였다. 일본이나 한국이나 부부 교사는 경제적인 면에서 중산층 생활이 가능하다. 외둥이로 태어난 그는 어린 시절 오사카와 고베 사이의 고급 주택 지역인 한신칸에서 성장했다. 중학교 시절 그는 레코드 수집을 취미로 삼았다. 레코드를 모으면서 자연스럽게 음악에 빠졌다. 대학에 진학할 무렵 수집한 레코드가 3,000장에 달했다.

하루키는 고베의 공립고등학교를 다녔다. 학년당 학생수가 600명이 넘는 학교였다. 1949년생들은 일본의 베이비붐 세대, 즉 '단카이(斷塊) 세대'다. 어디를 가나 아이들

청소년기의
무라카미 하루키

이 넘쳤다. 이 공립고등학교는 일본의 고교들 대부분이 그랬던 것처럼 명문 대학에 많이 보내는 게 최대의 목표였다. 그는 공부를 잘하는 편이었지만 최상위권은 아니었다. 학교에서는 정기 고사 때마다 과목별 석차 50명의 명단을 게시하곤 했다. 그는 공부를 잘했지만 한 번도 상위 10퍼센트 안에 들었던 적은

없다.

1949년에 태어난 사람이 재수를 하지 않고 대학에 진학하면 열아홉 살에 1968년이라는 시간대에 진입하게 된다. 열아홉 살! 열아홉이면 혁명과 사랑에 맹목적일 나이다. 미국과 유럽, 그리고 일본에서 청춘의 가슴에 혁명의 불씨가 던져진 해가 바로 1968년이다.

일본 대학가에 좌익 학생운동이 태풍으로 몰아쳤다. 대학은 시위로 인해 장기간 휴교 상태에 들어가면서 엉터리 같은 학사 일정이 이어졌다. 하루키는 처음에는 좌익 학생운동을 지지하는 입장이었다. 하지만 좌익 학생운동 지도부의 내분으로 학생이 피살되는 사건이 발생하자 좌익 학생운동에 환멸을 느낀다. 그의 관심은 사회변혁운동에서 벗어나 개인적인 영역에 침잠하기 시작했다.

하루키의 자전적 에세이 《직업으로서의 소설가》를 보면 좌익 학생운동이 불어닥친 와세다 대학의 분위기를 엿볼 수 있는 대목이 살짝 비친다. 자신은 대학 시절 작가가 되겠다는 것은 생각조차 해본 일이 없다면서 그 시대의 모습을 솔직하게 고백한다.

"일단 대학 인문학부 영화연극과라는 곳에 다니기는 했지만, 시대적인 상황도 있어서 공부는 하지 않고 머리 기르고 수염 기르고 지저분한 꼴로 그 근처를 빈들빈들 돌아다닌 것뿐입니다."

하루키의 외모는 영락없는 히피(Hippie)였다. 그 시대 도쿄에서 대학을 다닌 많은 학생들이 그랬던 것처럼 장발에 수염을 길렀다. 인생에서 20대 초반의 학습과 경험은 평생을 걸쳐 영향을 미친다. 영화연극학부 시절 그는 교내 연극박물관 도서관에서 영화 시나리오를 자주 읽곤 했다. 이곳을 드나들며 잠깐 시나리오 작가를 꿈꾸기도 했다.

그가 다닌 와세다 대학으로 가보자. 내가 보고 싶은 곳은 와세다 대학의 연극박물관이다. 메트로 도자이(東西) 선을 타고 와세다 역에

내린다. 지하철 2번 출구를 나와 큰길을 건너 와세다 중고교 옆길을 지나 골목길로 들어서면 와세다 대학 입구가 보인다. 와세다 대학은 캠퍼스가 세 곳 있는데, 연극박물관은 와세다 역과 가까운 캠퍼스에 있다.

출입문을 들어서니 오른편에 교내 건물 안내도가 보였다. 연극박물관은 5번 건물이라고 표기되어 있다. 그대로 직진하면 끝부분에 연극박물관이 나온다. 150미터쯤 걸으니 박물관이 나타났다. 그런데 5번 건물은 대학 내 다른 건물들과는 많이 달랐다. 오히려 영국의 건축양식과 닮았다.

와세다 대학
연극 박물관

건물 앞 왼쪽에는 콧수염을 멋지게 기른 한 남자가 손을 내민 채 뭔가를 말하고 있다. 츠보우치 쇼요(1859~1935) 흉상이다. 츠보우치는 메

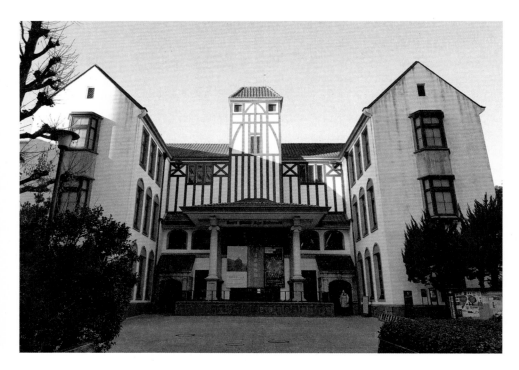

이지 시대와 쇼와 시대에 걸쳐 일본 문화예술계에 선구적인 업적을 남긴 인물. 츠보우치가 셰익스피어 전집 40권을 번역한 70세를 기념해 연극박물관이 세워졌다. 학생들은 연극박물관을 줄여서 '엔파쿠(演博)'라 부른다. 건물은 셰익스피어가 활동했던 16세기 영국의 건축 양식을 본떠 지어진, 아시아 유일의 연극 전문 박물관이다.

연극박물관 복도의 셰익스피어 흉상

일층으로 들어서면 정면에 'Library'라고 붙어 있는 도서실이 있고, 왼편에는 격조 있는 복도가 보였다. 도서실 문 옆에는 셰익스피어의 흉상이 놓여 있다. 노신사와 노부인이 안내를 맡고 있었다. 노신사에게 물었다. "이 도서실에서 하루키가 책을 읽고 글을 썼다고 하는데 맞습니까?" "그렇습니다. 하루키는 이 도서실을 자주 찾아왔어요. (도서실 안을 가리키며) 저기서 저렇게 책을 읽곤 했습니다."

도서실 안에는 커다란 책상이 있고 학생 서너 명이 책을 읽고 있었다. 내가 다시 노신사에게 물었다.

"도서실 내부 사진을 찍고 싶은데, 가능한가요?"

"그건 안 됩니다. 학생들에게 방해가 되니까요. 복도를 찍는 건 괜찮습니다."

나는 복도의 전시물과 2층 공간의 전시물들을 훑어보았다. 경탄을 자아낼 만큼 방대한 자료들이었다. 엔파쿠가 소장하고 있는 연극 자

료는 100만 점에 이른다. 아시아 유일의 연극 전문 박물관이며 연극에
관한 한 세계 유수의 컬렉션이라는 말은 허사(虛辭)가 아니었다. 내가
엔파쿠에 머무는 한 시간 동안 일본인 십여 명이 이곳을 찾았다. 나는
하루키를 연구하기 전까지 엔파쿠의 존재를 알지 못했다.

재즈카페를 운영하다

하루키는 와세다 대학 시절인 1971년 다카하시 요코(高橋陽子)와 결
혼했다. 스물두 살 동갑내기였다. 하지만 요코와 어떻게 만나 연애하
고 결혼에 이르게 되었는지에 대해서는 일절 함구한다. 집이 있을 리가
없던 학생 부부는 분쿄 구에서 침구상을 하는 처갓집에서 잠시 처가살
이를 했다. 하루키는 직장을 잡고 나서 결혼을 하는 사회 관습과는 달

리 결혼부터 하고 나서 밥벌이를 궁리하게 된 경우다. 두 사람은 아이를 갖지 않기로 약속했다.

두 사람은 낮에는 레코드 가게에서, 밤에는 카페에서 아르바이트를 하며 돈을 모았다. 학교에 적을 둔 채 신주쿠의 가부키초에서 밤샘 아르바이트를 하며 돈을 벌었다. 7년 만에 대학을 졸업한 그는 넥타이 매고 아침 일찍 지하철 타고 출근하는 게 싫어 회사 생활을 포기한다.

아내가 있으니 돈은 벌어야 한다. 그렇다면 무엇을 해서 먹고 살아야 하나. 1970년대 초반이면 일본 경제가 초호황을 누리던 시기다. 어디든 원서를 내면 취직을 하고도 남을 때다. 더군다나 그는 명문 와세다 대학 출신이었다.

하루키는 아내와 함께 재즈카페 '피터 캣'을 열었다. 일찌감치 자신만의 가게를 차린 것이다. 재즈 음악을 틀어주며 커피와 술과 간단한 음식도 파는 가게였다. 재즈 음악을 틀어주는 것만 다를 뿐 사실상 요식업이다. 출퇴근이 자유롭고 넥타이를 매지 않는다는 점을 제외하면 요식업은 회사 생활과는 비교할 수 없을 만큼 고되다.

왜, 하필 재즈카페였을까. 하루키는 대학에서 영화연극과를 선택하고, 학생 시절 도쿄 시내의 레코드 가게와 재즈카페에서 아르바이트를 했다. 아르바이트를 한 곳이 '스이도바시 윙'이다. 이 재즈카페는 치요다 구 스이도바시(水道橋)에 있었다. 또한 즐겨 찾던 재즈바가 신주쿠의 더그(DUG)다.

하루키는 중학생 때부터 일찍 록과 재즈에 눈을 떴다. 회사 조직은 수직적 위계질서에 의해 작동된다. 하루키는 기질적으로 도저히 '회사 인간'이 될 수 없었다. 그는 안정적인 생활 대신 좋아하는 일을 선택했다. 여기서 하루키 본인의 말을 들어보자.

"당시 재즈에 푹 빠져 있던 터라서 아무튼 아침부터 밤까지 내가 좋

아하는 음악을 실컷 들을 수 있으면 된다, 라는 매우 단순한, 어떤 의미에서는 태평한 발상이었습니다. 하지만 학생 결혼을 한 처지라서 물론 자본금 같은 건 없었습니다."《직업으로서의 소설가》)

하루키 부부는 결혼 직후부터 대학을 졸업하면 재즈카페를 차리기로 합의를 봤던 것 같다. 두 사람은 이런저런 아르바이트를 하면서 돈을 모았고, 여기에 은행과 친구들에게 빚을 얻어 가게를 차릴 정도의 자본금을 만들었다. 하루키는 1974년 고쿠분지(國分寺) 역 남쪽 출구의 빌딩 지하에 재즈카페 '피터 캣'을 열었다. '피터'는 집에서 키우던 고양이 이름이었다.

고쿠분지 역 남쪽 출구 주변에는 하루키처럼 조직 생활을 거부하고 가게를 차린 자영업자들이 여럿 있었다. 서른살 안팎의 이들은 찻집, 카페, 서점, 레스토랑 등으로 생계를 꾸렸다. 그는 재즈카페에다 집에서 쓰던 피아노를 가져다 놓았다. 그리고 주말 저녁에 라이브 공연을 했다. 젊은 재즈 뮤지션들이 보잘 것 없는 출연료에도 불구하고 재즈카페 무대에 섰다. 카페 일은 즐거웠지만 빚 갚는 일은 힘겨웠다. 부부는 추운 겨울날 집에 난방 기구도 없는 상태에서 고양이를 끌어안고 잠을 자면서 빚을 갚아나갔다. 먼저 친구들에게 빌린 돈을 이자를 쳐서 갚았다.

친구들로부터 빌린 돈은 그럭저럭 갚았지만 다달이 돌아오는 은행 돈을 갚을 방법이 없었다. 풀이 죽어 지내던 어느 날 밤, 부부는 가게 문을 닫고 집으로 돌아가던 중 길에서 꼬깃꼬깃한 돈을 주웠다. 누군가 잃어버리고 간 그 돈은, 신기하게도 다음날 은행에 납부해야 할 액수의 돈이었다. 마땅히 경찰에 신고해야 할 일이었지만 부부는 양심의 목소리에 귀를 기울일 만한 여유가 없었다. 어쨌든 뜻밖의 행운으로 하루키는 부도의 위기를 가까스로 넘겼다.

재즈카페는 엄연히 요식업이다. 저급한 표현으로 '물장사'다. 요식업을 해본 사람은 안다. 요식업 세계가 얼마나 거칠고 험한 바닥인지를. 카페 주인이든 식당 주인이든 서비스업은 친절이 기본이다. 어떤 경우든 손님의 비위를 맞춰야 한다. 때로는 험한 꼴을 당하기도 한다. 여기저기 손을 벌리는 데도 많다. 하루키는 자영업을 하면서 거리의 법칙을 배워나갔다. 학교와 회사에서는 도저히 경험할 수 없는 것들과 직접 부닥치고 해결해 가면서 근육과 맷집을 키워나갔다.

재즈카페를 운영한 지 3년이 지나 그럭저럭 은행 빚을 갚아가던 순간 그는 고쿠분지를 떠나야만 했다. 조물주보다 위에 있다는 건물주가 증축을 이유로 지하실을 비워달라고 해서다. 그는 카페를 센다가야로 옮긴다. 새로 문을 연 가게는 이전보다 장소가 넓었다. 본격적인 라이브 공연용으로 그랜드피아노도 들여놓았다. 줄어들었던 빚이 다시 늘어났다. 그는 아내와 함께 빚을 갚기 위해 아침부터 밤늦게까지 일을 했다. 하루키는 20대 대부분을 그렇게 보냈다. 여기서 그의 일인칭 고백을 들어보자.

"나에게는 시간적으로나 경제적으로나 '청춘의 나날을 즐길' 여유 같은 건 거의 없었습니다. 하지만 그 동안에도 틈만 나면 책을 읽었습니다. 아무리 바빠도, 아무리 먹고 사는 게 힘들어도, 책을 읽는 일은 음악을 듣는 것과 함께 나에게는 언제나 변함없는 큰 기쁨이었습니다. 그 기쁨만은 어느 누구에게도 빼앗기지 않았습니다."《직업으로서의 소설가》

재즈카페 '피터 캣'으로 가본다. 신주쿠 역에서 JR 서쪽 입구로 들어가 주오(中央) 선 오메 방향 급행을 탄다. 나는 설령 그 장소를 찾지 못하더라도 남쪽 출구 주변 풍경만이라도 취재를 하겠다는 심사로 길을 나섰다.

주오 선 오메 방향은 지브리 미술관을 가는 미타카 역을 지난다. 급
행이다 보니 서너 역을 건너뛴다. 미타카 역을 지나 네 번째가 고쿠분
지 역이다. 도쿄 중심가를 벗어나서 30분쯤 걸린다. 남쪽 출구로 나간
다. 처음 보는 낯선 풍경이지만 어딘가 기시감이 있다. 부평역 광장의
미니어처 같다. 무라카미는 카페 위치를 남쪽 출구 도노가야토(殿ヶ谷
戸) 정원 근처라고만 썼다.

남쪽 출구 계단을 내려가니 친절하게 왼편에 도노가야토 정원 이정
표가 보였다. 정말 몇 걸음 옮기지 않아 정원 입구에 다다랐다. 일단 정
원을 둘러보고 주변을 취재하기로 했다. 정원은 아담했다. 일본식 정
원 특유의 오밀조밀한 축소지향의 미학이 담겨 있었다. 재즈카페 주인
도 가슴이 답답할 때마다 이 정원을 둘러보았을 것이다. 경계수(樹)로
심은 동백나무에 선홍색 동백꽃이 피어 있었다.

정원을 나와 완만한 내리막길을 걸으며 주변을 살폈다. 어디쯤에 재

도노가야토 정원

즈카페를 열었을까. 금방 정원이 끝나고 골목길이 나타났다. 5층짜리 상가가 보였다. 재즈카페를 행인의 눈에 띄지 않는 골목 깊숙한 곳에 열었을 리는 없다.

본격적인 탐문 취재를 하기로 했다. 일본에서만 1,000만 부 이상이 팔렸다는 《노르웨이의 숲》을 읽었을 만한 사람을 물색했다. 마침 중년 여성 두 명이 막 골목길을 건너왔다. 그들을 붙잡고 나를 소개했다. "한국에서 온 작가인데 무라카미 하루키와 관련된 책을 쓰려고 도쿄를 취재 중이다, 하루키가 이 근처에서 재즈카페를 했는데 혹시 그 건물을 아느냐."

두 사람은 모른다며 허리를 숙이고 몹시 미안해했다. 마침 또 다른 중년 여성이 혼자 걸어오고 있었다. 두 사람은 그 중년 여성에게 물어보는 게 어떻겠냐고 했다. 그래서 똑같이 물었다. 그 여성이 자신 있게 안다고 했다. 나는 환호했다.

도미 빌딩 전경.
오른쪽 지하에
재즈카페 '피터 캣'이
있었다.

"아, 알아요. 저 건물 지하에서 재즈카페를 운영했습니다. 벌써 40년도 지난 일이지만요."

나는 "아리가또"를 연발했다. 이렇게 쉽게 해결될 줄이야. 그곳은 5층짜리 붉은 벽돌로 된 도미 빌딩. 1층에 약국이 세들어 있었다. 지하층 입구가 보였다. 여러 가지 작은 안내판이 복잡하게 붙어 있었다. '태극권·기공 도장'이라는 작은 간판도 보였고, 발레 교습을 알리는 간판도 보였다.

계단은 가팔랐다. 나는 계단을 조심조심 내려갔다. 계단 열 개를 내려가자 층계참이 나타났고, 다시 계단 네 개를 내려가자 문이 보였다. 유리창 안으로 내부를 들여다보았다. 유리창문을 통해 보이는 공간은 생각만큼 넓지 않았다. 중년 부인 네 명이 남자 사범의 시범에 따라 동백꽃 색깔의 부채를 들고 느릿한 춤동작을 취하고 있었다.

나는 계단을 올라오다 중간에서 잠시 계단에 앉아보았다. 1970년대

재즈카페 '피터 캣'이
있던 지하 입구

중반, 이 계단을 수없이 오르내렸던 한 남자를 떠올렸다. 자립하려 분투했던 한 성실한 남자를, 빚을 갚으려 아내와 함께 온갖 수모를 참아내야 했던 재즈카페 주인을.

하루키는 도대체 얼마나 많이 이 계단을 오르내렸을 것인가. 재즈 선율이 담배 연기와 함께 문틈을 빠져나와 이 계단을 타고 올라와 골목길에 퍼져 나갔을 것이다. 도쿄에서 일을 마치고 파김치가 된 채 고쿠분지 역에 내린 회사원들은 집으로 가는 길목에 담배 연기에 실린 재즈 리듬에 홀려 이 계단을 내려갔을 것이다.

이곳에서의 경험은 그의 작품에 심심찮게 묘사된다. 첫 장편소설 《바람의 노래를 들어라》를 다시 펼쳐본다. 재즈바 주인(혹은 종업원)이 아니면 표현하기 어려운 대목들이 등장한다.

"제이스 바의 스탠드에는 담뱃진으로 변색된 한 장의 판화가 걸려 있었는데, 나는 어쩔 도리가 없을 정도로 따분할 때에는 몇 시간이고 질리지도 않고 그 판화를 계속 바라보았다."(16쪽)

"나는 제이스 바의 무거운 문을 평소처럼 등으로 밀어 열고는 에어컨디셔너의 서늘한 공기를 빨아들였다. 가게 안에는 담배와 위스키와 감자튀김과 겨드랑이 밑과 시궁창 냄새가 바움쿠헨의 무늬처럼 정확히 겹쳐서 떠돌고 있었다."(39쪽)

야구팬, 그리고 만년필

하루키는 이십대가 끝나갈 때까지 소설가가 되겠다는 생각은 한 번도 해본 일이 없다(이런 경우는 매우 특별하다). 책 읽고 음악 듣는 일 외에 하루키의 취미는 프로야구 경기 관람이었다. 센트럴리그 야쿠르트 스왈로스의 광팬이었다. 야간 경기는 카페 영업 시간과 겹쳐 꿈도 꾸지

못했지만 카페 문을 열기 전에 벌어지는 낮 경기는 가끔씩 보곤 했다.

1978년 4월 1일 오후였다. 그는 야쿠르트의 홈경기 개막전을 보러 집 근처 야쿠르트 스왈로스의 홈구장인 진구(神宮) 야구장에 갔다. 상대 팀은 히로시마 카프. 당시 야쿠르트는 만년 하위권을 맴도는 팀이었다. 관중석은 내야만 차고 외야는 텅텅 비었다. 카페 주인은 야구장에 갈 때마다 늘 그랬던 것처럼 잔디가 깔린 외야석에 가로로 드러누워 맥주를 마시면서 느긋하게 야구 경기를 봤다. 야구팬들은 안다. 봄바람이 살랑거리는 봄날에 초록빛 야구장을 내려다보며 생맥주를 마시는 게 얼마나 황홀한 일인지를. '소확행'이란 이런 것이다.

1회말, 홈팀인 야쿠르트 공격. 미국 출신의 톱타자 데이브 힐턴이 타석에 섰다. 히로시마 선발 투수 다카하시가 제1구를 뿌렸다. 힐턴의 초구를 강타했다. '캉' 하는 경쾌한 타격음이 울려퍼졌다. 공은 좌중간을 가르며 펜스까지 굴러갔다. 깨끗한 2루타! 이때 카페 주인에게 이런 생각이 스쳤다. "그래, 나도 소설을 쓸 수 있을지 모른다." 그 순간의 느낌을 그의 일인칭 고백으로 들어본다.

"그때의 감각을 나는 아직도 확실히 기억합니다. 하늘에서 뭔가가 하늘하늘 천천히 내려왔고 그것을 두 손으로 멋지게 받아낸 기분이었습니다. 어째서 그것이 때마침 내 손안에 떨어졌는지, 그 이유는 잘 모르겠습니다. 그때도 몰랐고 지금도 모릅니다. 하지만 이유야 어찌됐건 아무튼 그것이 일어났습니다. 그것은 뭐라고 해야 할까, 일종의 계시 같은 것이었습니다. 영어에 'epiphany'라는 말이 있습니다. 일본어로 번역하면 '본질의 돌연한 현현(顯現)', '직감적인 진실 파악'이라는 어려운 단어입니다. 알기 쉽게 말하자면, '어느 날 돌연 뭔가가 눈앞에 쓱 나타나고 그것에 의해 모든 일의 양상이 확 바뀐다'라는 느낌입니다. 바로 그것이 그날 오후에 내 신상에 일어났습니다. 그 일을 경계로 내

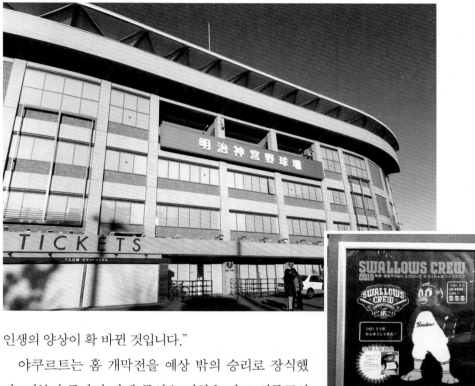

위 메이지 진구 야구장
아래 야구장 기둥에 붙
어 있는 야쿠르트 스왈
로스 홍보물

인생의 양상이 확 바뀐 것입니다."

야쿠르트는 홈 개막전을 예상 밖의 승리로 장식했
다. 기분이 좋아진 카페 주인은 전철을 타고 신주쿠의
기노쿠니야(紀伊國屋) 서점으로 갔다. 그는 서점 문구 코
너에서 2,000엔짜리 세일러 만년필과 원고지 한 뭉치를
샀다. 모든 것은 이렇게 시작되었다.

진구 야구장으로 가려면 메트로 긴자(銀座) 선 가이엔마에 역에서 내
려야 한다. 개찰구를 나서면 메이지 진구 야구장 표시가 보인다. 수레
를 끌고 가는 야쿠르트 아줌마가 옆을 지나쳤다. 서울에서는 야쿠르
트 아줌마가 전동차로 이동하는데.

5분여 만에 진구 야구장 출입구에 도착한다. 내가 진구 야구장에 갔
을 때는 1월 말, 비시즌이었다. 그런데, 이게 무슨 일인가. 캉, 캉 경쾌
한 타격음이 들렸다. 진구 야구장에서 나는 소리가 아니었다. 야구장

과 마주보고 있는 곳이었다. 바로 야구 명문고인 아오야마(青山) 고등학교였다. 아오야마 야구부 학생들이 방과후에 연습을 하고 있었다. 얼마 뒤에는 미트에 공이 들어가는 퍽, 퍽 하는 소리가 들렸다.

1978년 4월 그날 카페 주인의 발걸음을 따라가 본다. 원인 모를 흥분 상태에서 야구장을 빠져나온 카페 주인의 목표 지점은 신주쿠의 기노쿠니야 서점. 진구 야구장 주변에는 가이엔마에 역을 비롯해 세 개의 전철역이 있다. 두 개는 오에도 선인 고쿠리스쿄기조 역과 아오야마잇초메 역. 둘 다 한번에 신주쿠 역까지 간다는 장점이 있지만 역까지 걸어가는 거리가 너무 멀다.

기노쿠니야 서점

카페 주인은 머뭇거리지 않고 가이엔마에 역 3번 출구를 향해 걸었다. 카페 주인을 알아보는 사람은 아무도 없었다. 그는 조금 얼이 빠진 상태였고 발걸음도 평소보다 조금 빨랐다. 붕 뜬 기분이었다. 럭비 전용 경기장 앞을 지나 하굣길의 아오야마 고등학생들 무리를 추월해 역으로 갔다. 가이엔마에 역에서 한 정거장 거리인 아오야마잇초메 역으로 갔다. 아오야마잇초메 역에서 신주쿠로 가는 오에도 선으로 갈아탔다. 세 번째 역이 신주쿠 역이다.

1978년이나 지금이나 신주쿠 역은 세계에서 가장 복잡한 전

철역이다. 출구만 수십 개에 이른다. 그는 개찰구를 빠져나와 지하도를 이용해 기노쿠니야 서점으로 갔다. 신주쿠 역에서 기노쿠니야 서점으로 가는 최단 거리는 지하통로를 이용하는 것이다. B7 출구가 곧바로 기노쿠니야 서점과 연결된다. 그는 지하통로를 이

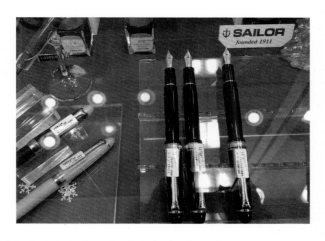

기노쿠니야 서점의 만년필 코너

용해 1층으로 올라갔다. 일본 서점이 대부분이 그런 것처럼 1층에는 잡지와 문구류 매장이 있다. 기노쿠니야 서점은 단골 서점이기에 점원에게 물어볼 필요도 없이 곧장 만년필 코너로 들어갔다. 소설을 쓰려면 왠지 볼펜이나 연필이 아닌 만년필을 써야 할 것만 같았다.

세일러 만년필 진열장 앞에 섰다. 몽블랑 같은 여러 명품 만년필 브랜드가 있었지만 일본제인 세일러를 사고 싶었다. 세일러 만년필은 1911년에 창립된 회사다. 1,000엔짜리, 2,000엔짜리, 만 엔짜리 세 종류가 전시되어 있다. 여기서 그는 처음 머뭇거렸다. 1,000엔짜리로 소설을 시작하기에는 왠지 너무 값싸다는 느낌이다. 아무래도 소설에 대한 예의가 아닌 것 같다. 그렇다고 유명 작가도 아닌 사람이 만 엔짜리를 산다는 것은 허세가 아닐까. 결국 2,000엔으로 타협했다.

첫 소설로 신인작가상

하루키는 중고교 시절부터 서양 소설을 닥치는 대로 읽었지만 소설 비스무리한 것을 단 한 쪽도 끄적거려 본 일이 없었다. 카페 주인은

마지막 술손님이 나가고 술 냄새와 담배 냄새로 찐득거리는 홀을 대충 정리하고 주방 식탁에 앉았다. 주방 식탁에서 세일러 만년필로 원고지 칸을 메웠다. 그렇게 몇 개월 동안 써낸 소설이 《바람의 노래를 들어라》였다. 그는 난생 처음 써본 원고를 군조 잡지사 신인상에 응모했다. 그러고는 까마득히 잊어버렸다. 야쿠르트 개막 경기를 본 지 1년이 지난 일요일 아침 군조로부터 전화를 받았다. 《바람의 노래를 들어라》가 신인상 최종심에 올랐다는 소식이었다. 결국 최종심에 오른 다섯 편 중에서 《바람의 노래를 들어라》가 신인상 수상작으로 선정되었다. 그게 1979년 4월이었다.

하루키는 그 이유를 모르겠다고 했다. 이 세상에 저절로 일어나는 일은 없다. 축적에 축적을 더해 이뤄진다. 하루키 본인만 그 이유를 인식하지 못했을 뿐이다.

나는 '빈'에서 '독일'까지 44명의 천재를 요람에서 무덤까지 추적하면서 나름대로 터득한 게 있다. 공부 잘하고 학교생활에 적응을 잘한 모범생들은 문화예술 분야에서 탁월한 업적을 남긴 사례가 매우 드물다는 것이다. 전부라고는 할 수 없지만 내가 만난 천재들은 대부분이

하루키의 첫 소설
《바람의 노래를
들어라》 일본어판
표지

그랬다. '좋은 집안에서 태어나 사고 한 번 안치고 공부를 잘해 좋은 학교에 진학했다'는 팩트는 교수가 되고 의사가 되기에는 적절한 이력이 될 수는 있을지언정 세계적인 소설가나 예술가로 성장하기에는 오히려 결격사유로 작용할 수도 있다. 그런데 하루키의 자전적 에세이를 읽다가 이 중차대한 '결격 사유'를 상쇄하고도 남을 대목을 발견했다. 이런 대목이다.

"다만 책 읽기는 예전부터 좋아해서 상당히 열심히 책을 손에 들었습니다. 중고등학교를 통틀어 나만큼 대량의 책을 읽은 사람은 주위에

없었다고 생각합니다. 그리고 음악도 좋아해서 쏟아붓듯이 다양한 음악을 들었습니다."

44명의 천재들은 대부분 학교생활에 적응하지 못했다. 교사들과 심각하게 갈등하거나 학교 공부를 끔찍하게 지루해했다. 그 결과 학교 성적은 형편없었고 자퇴했거나 아니면 간신히 학교를 졸업하는 정도였다. 어느 경우든 그들은 끔찍한 학교생활에서의 비상구를 독서에서 찾았다. 책 속에서 구원의 손길을 발견했다. 책갈피를 넘길 때 이는 한 움큼의 바람결에 숨을 쉴 수가 있었다. 이런 맥락에서 보면, 하루키가 책과 음악에 빠졌으면서도 공부를 잘한 축에 속했다는 것은 이례적이다.

여기서 눈여겨볼 대목은 그의 부모다. 외동아들이 화차(火車)에 삽으로 석탄을 퍼붓는 것처럼 책을 읽어댈 때도 '책 그만 읽고 시험 공부해라'라는 말을 한 적이 없다는 사실이다. 공부에 조금 더 매진하면 최상위권에 들어갈 수 있다는 것을 알면서도 말이다.

하루키는 십대 시절의 독서의 의미를 이렇게 설명한다.

"다양한 종류의 책을 샅샅이 읽으면서 시야가 어느 정도 내추럴하게 '상대화'된 것도 십대의 나에게는 큰 의미가 있었다고 생각합니다. 책에 묘사된 온갖 다양한 감정을 거의 나 자신의 것으로서 체험하고, 상상 속에서 시간과 공간을 자유롭게 오고 가면서 온갖 신기한 풍경을 바라보고 온갖 언어를 내 몸속에 통과시키는 것으로 내 시점은 얼마간 복합적인 것이 되었습니다. 즉 현재 내가 서 있는 지점에서 세계를 바라보는 것뿐만이 아니라 조금 떨어진 다른 지점에서 세계를 바라보는 나 자신의 모습까지 나름대로 객관적인 시선으로 바라보는 게 가능해진 것입니다."

서른 살 카페 주인에게서 소설가의 재능을 최초로 발견한 곳이 문예

잡지《군조(群像)》다.《군조》는 일본의 명문 출판사 고단샤(講壇社)가 내는 문예지다.《군조》가 아니었으면 카페 주인이 소설가가 되는 데에는 더 많은 시간이 걸렸을지 모른다.

고단샤 출판사를 가보기로 한다. 내가 신문기자로 사회생활을 시작할 때 처음 알게 된 일본 출판사가 고단샤였다. 그때부터 고단샤는 일본의 지식사회를 뒷받침하는 뿌리 깊은 출판사라는 고정관념이 형성되었다.

메트로 유라쿠초 선을 타고 고코쿠지(護國寺) 역으로 간다. 고코쿠지 역 6번 출구로 나오면 바로 고단샤 출판사 정문이다. 화강암으로 지어진 고단샤는 첫 느낌이 중세 유럽의 성채 같았다. 우리나라의 신문사 사옥이라고 해도 될 만한 규모였다. 출판대국 일본을 대표하는 출판사답다고나 할까.

화강암 외벽의 사옥에 거대한 광고 현수막이 네 개 걸려 있는 게 보였다. 750만 부와 330만 부가 팔렸다는 만화잡지 광고였다.

고단샤 출판사 전경

위 고단샤 출판사의
대형 진열장
아래 문예지 《군조》

　고단샤는 보도 옆에 초대형 진열장을 만들어놓고 그곳
에 고단샤에서 출간하는 잡지, 단행본 등 모든 출판물을
전시하고 있었다. 100종도 넘어 보이는 출판물을 차근차근 살펴보았
다. 포르노물에 가까운 선정적인 만화책에서부터 양질의 단행본까지
다채로웠다. 고단샤에서 이렇게 다양한 출판물이 나왔었나 싶었다. 고
단샤에 대한 고정관념이 산산이 부서져갔다.

　나는 문예잡지 《군조》를 찾아보았다. 혹시나 폐간되지는 않았겠지?
《군조》를 찾는 일은 어렵지 않았다. 직사각형 진열장의 오른쪽 아래에,
행인의 눈높이에 맞춰 《군조》가 진열되어 있었다. 나는 안도했다. 《군
조》 최신호를 보면서 새삼 일본 지식사회의 단단한 기반을 확인했다.

열다섯 살 소년과 비틀즈

비틀즈는 1963년에 데뷔했다. 데뷔 앨범의 타이틀 곡이 〈플리즈 플리

즈 미〉다. 비틀즈는 데뷔하자마자 영국을 강타했고, 순식간에 세계로 퍼져나갔다. 얼마 지나지 않아 극동 아시아의 일본에까지 상륙했다.

1963년이면 한국인의 일인당 GNP가 90달러를 밑돌 때다. 아프리카 가봉과 같은 세계 최빈국 대열의 일원일 때다. 먹고 살 게 없어 입 하나라도 덜겠다며 딸자식을 식모로 내보내던 때다. 하루하루 연명하기에 급급하던 그 시절에 무슨 비틀즈가 귀에 들어왔겠나.

교토의 열다섯 살 중학생은 작은 트랜지스터 라디오로 비틀즈를 들었다. 1년 전쯤 중학생은 트랜지스터 라디오로 비치 보이스의 〈서핀 USA〉를 들었다. 열다섯 살 소년은 비틀즈의 〈플리즈 플리즈 미〉를 들으며 흥분했다.

"이건 대단한 노래다. 지금까지 들어온 팝송과는 전혀 다르다."《직업으로서의 소설가》 성능이 그다지 좋지 않은 트랜지스터 라디오였지만 비틀즈 음악의 독창성을 느끼는 데는 큰 문제가 되지 않았다. 그는 비틀즈를 처음 만났을 때의 느낌을 자전적 에세이에서 이렇게 적었다.

"마음이 파르르 떨리면서 '아아, 이렇게 멋진 음악이 있다니. 이런 울림은 지금껏 들어본 적이 없다'라고 생각합니다. 그 음악은 내 영혼의 새 창을 열고 그 창으로는 지금껏 없었던 새로운 공기가 밀려듭니다. 그곳에 있는 것은 행복한, 그리고 한없이 자연스러운 고양감입니다. 다양한 현실의 제약에서 해방되어 내 몸이 지상에서 몇 센티미터쯤 붕 떠오르는 듯한 느낌입니다."

10대에 어떤 뮤지션의 음악에 한번 빠지면 그 영향력은 상당 기간 지속된다. 잠깐 반짝했다가 사라지는 가수도 그럴진대 하루키가 빠진 대상은 바로 비틀즈, 불멸의 비틀즈였다!

비틀즈 멤버 네 사람은 1940~1943년생이다. 1949년생인 하루키보다 다섯 살에서 여덟 살 위다. 이 정도면 별로 나이가 많다고 느껴지지

않는다. 같은 세대라고 생각할 수도 있다. 그는 비틀즈에 열광한 일본의 수많은 젊은 팬덤 중 한 사람이었다. 비틀즈보다 나이가 많은 세대는 비틀즈 음악을 폄훼했다. 사람은 익숙하지 않고 낯설면 일단 거부 반응을 보이는 법이다. '뭐, 저 따위 노래가 있어? 철없는 젊은 애들이 한때 좋아하다 말겠지.'

하루키는 비틀즈가 음악적으로 성장해 가는 모든 과정을 지켜보았다. 비틀즈 음악은 그가 소년에서 청년으로 성장하는 길목마다 공기처럼 스며들었다. 비틀즈가 활동한 기간은 7년. 1963년에 결성되어 1970년 〈렛 잇 비〉를 끝으로 해체되었다.

음악은 인종, 언어, 종교, 국가를 초월하는 초시간적 코드(code)다. 200~300년 전 인물인 바흐, 모차르트, 베토벤, 슈베르트, 드보르자크 등의 음악을 우리는 왜 지금도 여전히 왕성하게 소비하고 있나? 지구인은 그 코드에 접속하는 순간 경계와 불신과 적의를 내려놓고 친구가 된다. 음악이 최고의 예술이고 음악만이 인간을 구원할 수 있다고 말한 이는 쇼펜하우어다. 쇼펜하우어의 말은 21세기에도 여전히 발언권을 갖는다.

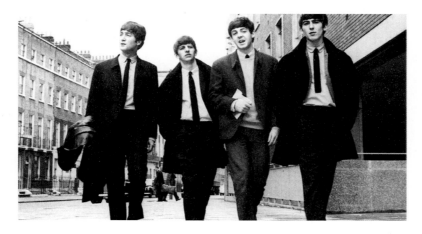

데뷔 직후의
비틀즈

비틀즈의 활동 기간은 7년에 불과했지만 여전히 비틀즈 음악은 세대를 이어가며 전수되고 있는 중이다. 존 레논, 폴 매카트니, 조지 해리슨 세 사람이 각기 솔로로 독립해 활동한 지 50년이 되어가건만 우리는 여전히 세 사람을 비틀즈라고 생각한다.

나는 하루키가 10대에(20대가 아니고) 비틀즈를 만나 비틀즈에 심취했다는 사실을 결코 가볍게 보지 않는다. 십대에 읽은 문학과 십대에 들은 음악은 세월과 함께 발효되어 더 풍성한 생명력을 갖는다. 이 시기에 받아들인 감성은 눈을 감는 순간까지 눈앞에 선명하다. 침전물처럼 가라앉아 있다가도 무의식처럼 불쑥불쑥 수면위로 떠올라 의식세계를 휘젓고 다닌다.

하루키는 의도한 것은 아니었지만 소설가가 되기 위한 최상의 코스를 걸어왔다. 본인만 그것을 인식하지 못했을 뿐. 하루키의 작품 속에서 비틀즈 이야기는 누에꼬치에서 실이 나오는 것처럼 자연스럽게 풀려나온다. 하루키의 소설이 지구적 보편성을 획득한 이유는 바로 비틀즈를 조미료처럼 소설에 뿌려놓았기 때문이 아닐까.

《바람의 노래를 들어라》로 하루아침에 소설가라는 타이틀을 달게 된 카페 주인 무라카미 하루키. 그는 잇달아 《1973년의 핀볼》과 단편집 《중국행 슬로보트》, 《4월의 어느 맑은 아침에 100퍼센트의 여자를 만나는 것에 대하여》를 세상에 내놓았다. 참신하다는 독자들의 반응과 함께 "이런 것도 문학이 될 수 있느냐"라는 평론가들의 비아냥도 있었다. 노벨문학상 수상자인 오에 겐자부로는 그의 소설을 가리켜 "문학이라고 할 수 없다"고 평하기도 했다. 《바람의 노래를 들어라》는 지금 읽어봐도 당시의 기성작가들에게 얼마나 낯설고 이질적이었을지 짐작이 간다.

이때까지만 해도 그에게 소설 쓰기는 어디까지나 취미이자 부업이

었다. 자리를 잡은 재즈카페를 쉽게 정리할 수도 없었다. 그런데 취미로 시작한 소설이 뜻밖의 호평을 받고 나니 욕심이 생겼다. 그는 자신만의 독자적인 소설 체계를 확립하고 싶었다. 그렇게 하려면 소설에 집중해야만 했다. 카페를 운영하며 한밤중에 슬렁슬렁 써서 될 일이 아니었다.

1982년, 하루키는 카페를 팔고 전업작가의 길로 들어섰다. 카페를 넘기기로 결정했을 때 만류하는 사람이 많았다. "돈벌이도 좋은데 왜 안정적인 수입원을 스스로 걷어차느냐." 그는 생활 근거지도 바꿨다. 복잡한 도쿄 시내를 벗어나 지바 현 나라시노 시로 간다. 그곳에서 홋카이도가 주요 배경인 장편소설 《양을 둘러싼 모험》을 썼다.

미국 시장으로의 진출

하루키는 2019년 현재, 41년째 소설을 쓰고 있다. 소설가라는 타이틀을 얻는 것은 결코 쉬운 일이 아니다. 일본과 한국에서는 등단이라는 공식적인 관문을 거쳐야 하고, 그렇지 않으면 베스트셀러 소설을 펴내 대중으로부터 비공식 인증서라도 받아야 한다. 신춘문에 등단은 여전히 하늘의 별따기다.

소설가 타이틀을 따면 끝인가. 소설가라는 직함에 걸맞게 꾸준히 작품을 써내야 한다. 청춘 시절 형형한 소설을 발표하고는 그 다음부터 조용히 사라져버리는 소설가들을 우리는 많이 본다. 소설가는 살아 있는 것 같은데 새 작품을 내놓았다는 소식은 들리지 않는다.

하루키는 공백 기간이 없는 것처럼 보인다. 적어도 작품 출간 빈도만을 놓고 보면 그렇다. 적어도 겉보기에는 슬럼프가 없는 것처럼 보인다. 프로야구에서 10년 이상 3할을 유지하던 강타자도 갑자기 슬럼

프에 빠져 2할대 초반에서 허우적거리는 경우가 종종 있다.

하루키는 슬럼프를 겪지 않았다. 그의 표현대로 "쓰고 싶은데 써지지 않는 경험은 한 번도 없었다". 왜 그런가. 쓰고 싶지 않을 땐 쓰지 않기 때문이다. 쓰려고 하는데 써지지 않는 상태가 지속되는 게 슬럼프다. 쓰고 싶지 않을 때 그가 선택하는 일이 있다. 번역이다.

일본은 세계에서 번역이 가장 발달한 나라다. 유럽의 언어는 모두 인도유럽어족에 속한다. 한자문화권인 한국, 일본, 중국의 언어와는 뿌리부터 다르다. 어족이 다른 언어를 번역한다는 일은 지난한 작업이다.

일본이 메이지 시대 44년간 서구 근대 문명을 받아들여 근대화를 이루는 과정에서 번역이 결정적인 역할을 했다. 서양 근대 문명은 동양과는 전혀 다른 종교적·역사적 기초 위에 축조된 것이다. 문화적 배경이 다른 문명을 받아들이기 위해서는 번역어를 만들어내는 작업이 필수적이다. 이미 에도 시대에 총 10종의 외국어 사전이 발간되었고 이를 바탕으로 메이지 시대 44년간 11종의 사전이 편찬되었다.

사전은 언어의 바다를 건너는 배. 인간은 사전이라는 배를 타고 언어의 바다를 건너 미지의 새로운 세계를 접한다. 서양 문헌들이 앞다투어 일본어로 번역되었다. 메이지 시대 일본인들은 서양 언어를 몰라도 얼마든지 번역본을 통해 서양의 근대를 접하고 이해할 수 있었다.

하루키는 미국 소설을 일어로 번역했다. 그래서 그의 책날개 이력에는 당당하게 '미국 문학 번역가'라는 타이틀이 들어간다.

"번역은 기본적으로 기술적인 작업이라서 표현 의욕과는 관계없이 거의 일상적으로 할 수 있고, 동시에 글쓰기에 아주 좋은 공부가 됩니다. 그리고 마음이 내키면 에세이 등을 쓰기도 합니다. 슬슬 그런 일을 해나가면서 '소설 안 쓴다고 죽을 것도 아닌데, 뭘' 하고 그냥 모르는

척 살아갑니다."

기술적인 작업! 번역을 해본 사람은 이 말이 무슨 뜻인지를 안다.

번역 작업은 원본 텍스트 안에서만 고민하는 작업이다. 오로지 거기에만 충실하면 된다. 실제로 기노쿠니야나 마루젠 같은 도쿄의 대형 서점에 가면 그의 번역 신작이 매대에 놓여 있는 것을 쉽게 볼 수 있다. '미국 문학 번역가'라는 경력이 그가 미국 시장에서 성공하는 데 커다란 도움을 주었다.

미국 문예잡지 《뉴요커》는 매월 단편소설을 한 편씩 싣는다. 잡지 창간 당시부터의 전통이다. 매번 엄정한 심사를 통해 《뉴요커》에 실릴 작품을 선정한다. 소설가에게 《뉴요커》는 꿈의 무대다. 미국 시장, 즉 세계 무대로 나아가는 도약판이다. 외국 작가의 작품이 《뉴요커》에 게재된다는 것은 작품성을 인정받았다는 공인인증서다.

1990년 9월 《뉴요커》는 하루키의 단편소설 〈TV 피플〉을 실었다. 일본 문단에 데뷔한 지 11년 만에 그는 미국 진출에 성공했다. 이후 25년 간 《뉴요커》는 하루키의 단편소설 27편을 게재한다. 미국 독자들이 그의 소설을 매년 한 편 이상씩을 읽었다는 얘기다.

미국에 처음 번역 출간된 하루키의 《양을 둘러싼 모험》

하루키의 작품이 처음으로 미국에 번역 출간된 것은 1980년대 말 《양을 둘러싼 모험》이다. 고단샤 아메리카에서 출판한 이 소설은 《뉴욕 타임스》에서 서평으로 크게 취급했지만 판매는 신통치 않았다. 그 뒤로 두 권의 책이 미국에서 나왔는데 비평에서는 좋았지만 흥행에서는 실패했다.

이런 가운데 당시 뉴욕 출판가에서 영향력이 있는 세 사람(어맨다 어번, 서니 메타, 게리 피스켓존)이 하루키와 계약을 맺었다. 뉴욕 출판계의 실력자 3인이 하루키를 눈여겨보게 된 것은 세 가지 이유에서다. 첫째는 그가 레이먼드 카버의 작품을 일본에 번역 소개한 작가라는 이유에서다. 두 번째는 일본에서 200만 부가 팔린 《노르웨이의 숲》 작가라는 명성이다. 마지막은 《뉴요커》에 단편소설이 지속적으로 실리면서 미국 내 일정한 독자층이 형성되어 있다는 점을 중시한 것이다.

하와이 외딴섬에서의 집필

무라카미 하루키 신드롬을 일으킨 소설이 1987년에 나온 《노르웨이의 숲》이다. 비틀즈의 노래 〈노르웨이의 숲〉에서 이름을 빌려왔다. 우리나라에서는 처음엔 원제대로 《노르웨이의 숲》으로 팔리다가, 《상실의 시대》라는 제목으로 바뀌어 다시 출간되기도 했다.

《노르웨이의 숲》은 제목에서 연상되는 것과는 달리 지중해의 햇볕과 바람 속에서 쓰여졌다. 1986년 12월 21일, 하루키는 그리스 미케네 섬으로 들어갔다. 미케네 섬은, 알려진 대로 그리스 문명의 원조격인 미케네 문명, 즉 헬레니즘 문명의 중심지다. 그는 일본 내의 모든 네트워크를 일시적으로 폐쇄하고 문명의 시원(始原) 속으로 걸어들어 갔다. 태초의 문명을 잉태한 해풍을 쐬면 일본에서보다 집필이 훨씬 수월해질 것으로 생각했다.

아테네의 싸구려 호텔방에는 변변한 책상 하나 없었다. 그는 어쩔 수 없이 호텔 밖으로 나갔다. 시끄러운 술집을 집필실로 이용하곤 했다. 카페도 아닌 왁자지껄한 술집에서 어떻게 글을 쓸까 의아해할 수도 있다. 차라리 어떤 언어를 전혀 모르면 그 언어를 사용하는 사람들

에 둘러싸여도 소음이 소음으로 들리지 않는다. 그는 소니 워커맨으로 비틀즈의 〈Sgt. Pepper's Lonely Hearts Club Band〉 테이프를 반복해 들어가며 소설을 써내려갔다. 전반부를 완성한 뒤 거처를 로마로 옮겨 후반부를 써내려갔다. 《노르웨이의 숲》은 1987년 3월 27일 로마 교외에서 완성되었다. 그러니까 《노르웨이의 숲》은 그리스·로마 문명의 음덕을 입어 탄생했다고 할 수 있다.

2003년에 나온 《해변의 카프카》(상, 하)는 가출한 열다섯 살 소년의 시선을 따라가는 소설이다. 그는 《해변의 카프카》를 하와이 카우아이 섬 북쪽 해변에 틀어박혀 집필했다. 하와이 제도에서 네 번째 크기인 카우아이 섬은 와이키키 해변으로 유명한 오하우 섬과 달리 위락시설이 없어 찾아오는 사람이 드문 곳이다. 마침 그가 머무는 동안

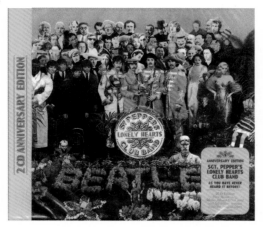

비틀즈의 〈Sgt. Pepper's Lonely Hearts Club Band〉 앨범 자켓

비까지 자주 내려 밖으로 나갈 일도 적었다. 소설에 집중하기에 최적화된 환경이었다. 그는 4월 초에 집필을 시작해 10월에 초고 3,600매를 완성했다.

인적이 드문 섬으로 들어가 소설에 집중하는 모습에서 우리는 《런던이 사랑한 천재들》에서 만난 한 천재를 떠올리게 된다. 바로 조지 오웰이다. 《동물 농장》의 성공으로 인세만으로 먹고 사는 문제에서 해방되자 오웰은 1946년 가을 스코틀랜드의 외딴섬 주라(Jura)로 들어간다. 오래전부터 구상해 온 '유럽 최후의 남자'라는 작품을 쓰기 위해서였다. 전기도 들어오지 않는 섬에서 먹고 자고 산책하는 시간을 제외한 모든 시간을 집필에 쏟아부었다. 지금도 주라 섬은 찾는 이가 드

〈1Q84〉
일본어판 표지

문 외진 곳이다. 이따금 백팩킹하는 이들만이 찾아와 스코틀랜드의 황량함을 체험한다. '유럽 최후의 남자'는 1948년 말 원고가 완성되어 《1984》라는 제목으로 세상에 나온다.

여기까지 쓰다 보니 재미있는 점이 발견된다. 무라카미 하루키가 조지 오웰을 따라한 것이 아닐까 하는 점이다. 2010년에 나온 그의 장편소설이 《1Q84》다. 알려진 것처럼 조지 오웰의 《1984》에서 제목을 벤치마킹했다. 내용은 전혀 다르지만 말이다.

세상의 모든 작가는 조용한 곳에서 글을 쓰고 싶어한다. 방해받지 않고 자유롭게 몰입할 수 있는 자신만의 공간. 사실, 이 정도라면 도심에서도 확보할 수가 있다. 여기에 한 가지 조건이 추가되는데, 이것이 결정적이다. 언제든지 현관문을 열고 몇 걸음만 걸어나가면 순식간에 자연이 눈앞에 펼쳐지는 곳이라야 한다. 책상 앞에 오래 앉아 있으면 작가의 머리는 묵직해지고 열이 난다. 숲속, 해변, 강가, 호숫가를 걸을 때만이 전두엽이 출렁거리며 새털처럼 가벼워진다. 무라카미 하루키와 조지 오웰이 왜 외딴섬을 찾아갔는지가 자연스럽게 설명이 된다.

하루키는, 소설가는 예술가 이전에 자유인이 되어야 한다고 말한다. 그러면서 자유인을 이렇게 정의한다.

"내가 좋아하는 것을 내가 좋아하는 때에 나 좋을 대로 하는 것, 그것이 나에게는 자유인의 정의입니다. 예술가가 되어서 세간의 시선을 의식하거나 부자유한 격식을 차리는 것보다 극히 평범한, 근처를 어슬렁거리는 자유인이면 됩니다."(《직업으로서의 소설가》)

기노쿠니야 서점의
하루키 매대

　이렇게 보면, 그가 왜 아테네의 싸구려 호텔과 술집, 하와이 제도 카우아이 섬에 틀어박혀 글을 썼는지가 이해가 된다. 아테네와 카우아이 섬에서 그를 알아볼 사람이 누가 있겠는가. 모래밭에서 바늘 찾기다. 그런 환경에서 작가는 완벽한 자유인이 된다. 하루키는 자서전에서 장편소설을 쓸 때 왜 외국에 나가서 쓰는가에 관해 이렇게 말한다.

　"일본에 있으면 아무래도 잡일(혹은 잡음)이 이것저것 자꾸 들어오기 때문입니다. 외국으로 나가버리면 쓸데없는 생각은 할 것 없이 집필에 집중할 수 있습니다."

　《노르웨이의 숲》을 쓰면서 시작된 '외국에 나가서 쓰는 습관'은 그의 창작 패턴이 되었다. 정주(定住)하는 사람은 창조적인 작업을 해내기가 힘들다. 창조적인 일을 하는 사람들, 즉 작가들은 기본적으로 노마드(nomad)다. 떠도는 사람들이다. 지루한 것을 견디지 못한다.

록, 팝, 재즈, 클래식이라는 코드

매년 가을, 노벨상 시즌이 되면 하루키는 문학상 후보로 일본 언론에 오르내린다. 그는 현존하는 일본 소설가 중 '세계적인 작가'라는 호칭이 가장 잘 어울리는 작가다. 1987년 '무라카미 신드롬'을 일으킨 《노르웨이의 숲》은 그후 20년간 일본에서만 1,000만 부가 팔렸다.

작가가 '세계적인'이라는 영예를 얻으려면 여러 나라 언어로 번역되어 팔리는 게 필수 조건이다. 하루키의 작품은 한국 · 중국 등 아시아, 미국, 유럽, 러시아까지 모두 50개 언어로 번역되었고 여러 나라에서 베스트셀러 목록에 오르기도 했다. 50개 언어라고 하면, 사실상 전세계 인구가 그의 작품을 읽고 있다는 말이 된다.

하지만 그는 《바람의 노래를 들어라》로 데뷔한 직후부터 상당 기간 일본의 문단에서 숱한 비판과 비난에 시달렸다. 너무도 평이한 문장과 음악처럼 술술 읽히는 문체가 문제가 되었다. "이것도 문학이냐?" "이것도 소설이냐?" 심지어는 고교 동창으로부터 그는 "이런 게 소설이 된

《노르웨이의 숲》
일본어판 표지

다면 나도 쓰겠다"라는 비아냥까지 들었다.

한국 독자를 비롯해 서양 독자들 중에 그의 문장과 문체에 대해 시비를 거는 사람은 오히려 일본에서보다 적었다. 세계의 독자들은 이물감 없이 그의 소설을 눈으로 읽고 체내로 통과시킨다.

하루키의 장편소설을 한 권이라도 읽어본 사람은 느낄 것이다. 일본

태생으로 뼛속부터 일본인인 작가의 소설이 전혀 일본적이지 않다는 사실을. 물론 일본의 도시들이 소설의 무대로 나오고 등장인물 대부분이 일본인이다. 간간히 일본의 전통문화와 종교가 등장한다. 그러나 그 정도가 다른 문화권의 독자들에게 목에 걸린 생선 가시처럼 까끌까끌거리지 않는다.

왜 그럴까? 도대체 무슨 비밀이라도 있는 것일까? 그가 음악이라는 인류 보편의 부호(code)와 도구(tool)를 사용하기 때문이다. 작가는 가공의 등장인물을 통해 음악을 말하게 하며 다양한 방법으로 글을 전개해 나간다. 그런데, 어찌된 일인지 일본의 대중가요인 엔카(演歌)는 거의 등장하지 않는다. 엔카의 천재로 불리는 미소라 히바리(1937~1989) 같은 이름은 단 한 번도 나오지 않는다.

《노르웨이의 숲》을 보자. 작가는 정신요양소에서 치료를 받고 있는 '레이코'라는 인물로 하여금 독학으로 기타를 배우게 한다. 물론 주인공인 '나'도 기타를 조금 튕길 줄 안다. 레이코는 클래식과 팝을 연주한다. 바흐의 소품을 연주하고 비틀즈의 〈미셸〉, 〈줄리아〉, 〈노르웨이의 숲〉, 〈히어 컴즈 더 선〉, 〈헤이 주드〉, 〈섬씽〉, 〈앤 아이 러브 허〉 등을 기타로 튕긴다. 사이먼 & 가펑클의 〈스카보로 페어〉도 악보 없이 연주한다. 밥 딜런, 레이 찰스, 캐롤 킹, 비치 보이스, 스티비 원더의 음악도 등장한다. 심지어 작가는 레이코에게 〈프라우드 메리〉를 휘파람으로 노래하게 한다.

음악 마니아라면 이런 음악 리스트에 놀라지 않을 수 있다. 뭐, 그 정도 가지고, 하는 시크한 반응을 보일지도 모른다. 작가는 이것으로 끝나지 않는다. 레이코는 보사노바 계열의 곡을 몇 곡 연주한다. 카를로스 조빙의 〈이파네마의 처녀〉와 〈데사피너드〉가 흐른다. 영미권 음악에 대한 편식이 유달리 심한 우리나라에서 보사노바가 알려진 것은

얼마 되지 않았다. 1990년대까지는 미국 유학생들 사이에서 보사노바 리듬이 조금씩 흥얼거려졌을 뿐이다. 2016년 리우올림픽 개막식 때 브라질 출신의 세계적 모델 지젤 번천이 주경기장을 걷는 가운데 〈이파네마의 처녀〉가 울려퍼졌다.

하루키의 소설을 읽다 보면 재즈카페, 커피하우스, 술집 등이 자주 등장한다. 그런데 분석적으로 들여다보면 이런 장소들은 만남을 위한 공간이라기보다는 음악을 들려주기 위한 무대 장치라는 생각이 든다. 커피하우스의 FM 라디오에서 블러드 스웨트 앤 티어즈가 부른 〈스피닝 휠〉, 크림의 〈화이트 룸〉, 사이먼 & 가펑클의 〈스카보로 페어〉가 흘러나오게 한다.

주인공인 '나'는 기숙사 방에서 워커맨으로 마일스 데이비스의 한 시간짜리 〈카인드 오브 블루〉를 오토리버스로 해놓고 편지를 쓴다. 트럼펫 연주자인 데이비스는 재즈계의 전설이다. 음악이 모든 상황에서 배경음악으로 깔린다. 음악이 단순한 배경음악이나 소품으로 머물러 있기도 하지만 어떤 때는 적극적인 공감의 미디어가 된다.

소설에서 주인공 '나'는 신주쿠의 레코드 가게에서 아르바이트를 한다. 오후 6시부터 10시 반까지 레코드를 판다. 아르바이트를 하면서 손님이 요청하면 롤링 스톤스의 〈점핑 잭 프래시〉를 틀기도 하고, 짐 모리슨과 토니 베네트와 사라 본의 음반을 턴테이블에 올려놓기도 한다. 또한 모차르트의 〈피아노 콘체르토〉를 로벨 카사드슈가 연주하는 것으로 듣는다.

《해변의 카프카》에서도 양상은 비슷하다. 비틀즈, 레드 제플린, 프린스, 듀크 엘링턴 등은 단골 아티스트다. 존 콜트레인의 〈마이 페이버릿 싱스〉도 여러 번 나온다. 영화 〈카사블랑카〉에서 사실상 주제곡처럼 나오는 〈애스 타임 고즈 바이〉가 흐르기도 한다.

클래식도 빠지지 않는다. 푸치니의 오페라와 하이든의 협주곡 1번이 나오고 모차르트의 관현악곡 〈포스트호른 세레나데〉와 베토벤의 〈대공 트리오〉 등이 등장한다.

하루키는 록과 팝과 클래식에서 음악평론가 못지않게 해박하다. 《해변의 카프카》에서 작가는 시골 도서관 사서 오시마의 입을 빌려 슈베르트 음악 이야기를 들려준다.

"슈베르트의 소나타는, 특히 D장조 소나타는 곡 그대로 매끈하게 연주해서는 예술이 되지 않아. 슈만이 지적한 것처럼, 소박하고 서정적인 목가와 같이 너무도 길고 기술적으로 지나치게 단순하거든. 그런 것을 악보 그대로 연주하면 아무 맛도 없는 흔해빠진 골동품이 되어버려. 그래서 피아니스트들은 각자 자기 나름대로 기교를 구사해. 장치를 마련하는 거야. 예를 들면, 이런 식으로 아티큘레이션을 강조하거나, 루바토로 하거나, 빨리 치거나, 강약을 궁리하지. 그렇게 하지 않으면 리듬감을 살려나갈 수가 없거든. 하지만 아주 주의해서 하지 않으면, 그런 장치는 흔히 작품의 품격을 무너뜨리게 되고, 슈베르트의 음악과는 거리가 먼 것으로 되어버려. 이 D장조 소나타를 치는 모든 피아니스트는 예외 없이 그런 이율배반 속에서 몸부림을 치고 있다고 할 수 있지."《해변의 카프카》상)

베토벤의 〈대공 트리오〉에 대해서는 카페 주인을 등장시켜 이야기를 풀어나간다. 이 작품은 베토벤 마니아가 아니라면 다소 낯선 작품

《해변의 카프카》
일본어판 표지

이다. 열다섯 살 청년이 묻는다.

"지금 저 음악이 뭐라고 하는 음악이었지요? 아까 들었는데 금방 까먹었어요."

카페 주인이 답한다.

"〈대공 트리오〉입니다. 베토벤이 오스트리아의 루돌프 대공에게 헌정한 곡입니다. 그래서 정식으로 붙여진 이름은 아니지만, 흔히 〈대공 트리오〉라고 부릅니다. 루돌프 대공은 황제 레오폴트 2세의 아드님으로 요컨대 황족입니다. 음악적 자질을 타고나서 열여섯 살 때부터 베토벤의 제자가 되어, 피아노와 음악 이론을 배웠습니다. 그리고 베토벤을 깊이 존경하게 되었습니다. 루돌프 대공은 피아니스트나 작곡가로 크게 성공하진 못했지만, 현실적인 면에서는 세상살이에 어두운 베토벤에게 여러모로 도움의 손길을 뻗어 음으로 양으로 도와주었습니다. 만일 그가 없었다면, 베토벤은 더욱 험난한 길을 걸었을 것입니다."(《해변의 카프카》상)

《1Q84》도 마찬가지다. 《1Q84》에서는 보헤미아가 자랑하는 음악가 야나체크가 등장한다. 야나체크는 한국에서 스메타나와 드보르자크에 비하면 상대적으로 덜 알려진 작곡가다. 하루키는 야나체크의 〈신포니에타〉를 열쇠로 이야기를 풀어나간다.

음악과 뮤지션이 고유명사로 가장 많이 등장하는 작품은 《댄스 댄스 댄스》다. 무려 177회. 하루키가 소설에 등장시키는 음악은 장르가 다양하다. 시간적으로는 18세기 작곡가인 하이든부터 20세기 아티스트인 '사이먼과 가펑클'까지 200년을 훌쩍 뛰어넘는다.

하루키의 재즈에 대한 식견은 경탄을 자아낸다. 재즈 에세이집도 펴냈다. 이것은 일본 재즈 역사가 간단치 않음을 증명한다. 아시아에서 재즈 역사가 가장 오래된 곳은 도쿄이다. 음악인들은 '재팬 재즈'라는

장르가 따로 있다고까지 말한다. 피트인, 블루노트, 커튼클럽 도쿄 등이 도쿄에서 알아주는 재즈 클럽이다. 유튜브로 재즈 가수 헤일리 로렌의 공연을 보다 보면 커튼클럽 도쿄에서 실황 녹화한 것임을 알 수 있다. 이처럼 도쿄의 재즈 클럽들은 세계적 뮤지션들에게 인정받고 있다. 2005년부터 시작된 '긴자 인터내셔널 재즈 축제'가 짧은 역사에도 불구하고 빠르게 자리잡은 것은 이 같은 배경에서다.

세계의 독자들은 작가가 들려주는 음악 이야기를 통해 작품에 몰입하게 된다. 글로벌 독자들은 자신이 청춘 시절 좋아했던 음악을 작가가 언급하고 있다는 사실에, 그 음악가와 얽힌 자신도 모르는 이야기를 풀어놓고 있다는 사실에 마음의 빗장을 풀어버린다. 음악은 소설의 세계에 빠져들게 하는 촉매제다.

음악과 음식은 기억을 좌우하는 변연계에 자리잡아 죽는 순간까지 사라지지 않는다. 기억의 심연에서 펄이 되어가는 추억을 끌어올리는데 음악을 능가하는 예술 장르는 존재하지 않는다. 그는 음악의 본질과 힘을 정확히 꿰뚫고 있다.

단골 재즈바

하루키의 단골 재즈바 더그(DUG)를 가본다. '더그'는 《노르웨이의 숲》에서 주인공 와타나베가 미도리와 자주 갔던 재즈바로 등장한다. '더그'는 찾기 쉽다. 도쿄에 오면 누구나 한번쯤은 들르는 유흥가가 가부키초다. 도호 시네마를 비롯한 영화관이 몰려 있고 장어덮밥으로 유명한 우나테츠(うな鐵) 같은 오래된 맛집이 휘황한 술집 틈바구니에 숨어 있는 곳이 가부키초다.

가부키초에서 가장 복잡한 곳은 아마도 대로변의 '돈키호테'가 아닐

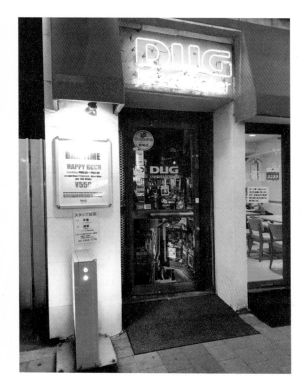

재즈바 더그 입구

까. 일본 상품을 저렴한 가격으로 구입하려는 한국 여행객들로 북적거리는 곳이다. 돈키호테를 등지고 10시 방향, 야스쿠니 대로가 시작하는 지점에 더그가 있다.

세상의 모든 재즈바는 지하에 있다. 의식의 밑바닥을 흐르는 음악이 재즈다. 재즈는 본능과 자유의 음악이다. 재즈는 밤의 음악이다. 재즈가 재즈인 이상, 재즈바는 지하로 들어가야 하는 운명이다. 금연을 강제하는 곳은 재즈바가 아니고, 지상에 있는 것은 재즈바가 될 수 없다.

가파른 계단을 내려간다. 양옆에 전설적인 재즈 뮤지션들의 사진들이 덕지덕지 붙어 있다. 자칫 사진 하나에 감탄하다가는 발을 헛디뎌 고꾸라질 수도 있다. 조심조심 손잡이를 잡고 내려간다. 종업원이 계단실 머리에 적힌 안내문을 숙지해 달라고 손짓한다. 한 사람당 술값에 550엔이 추가된다는 안내문이다.

더그는 유명세에 비해 몹시 비좁았다. 듣던 대로 담배 연기가 자욱했다. 계단을 내려오자 담배 냄새가 코를 찌른다. 오른편에 네다섯 명이 앉을 수 있는 테이블이 두 개 있고, 중간의 주방을 에워싸고 스탠드 좌석이 네다섯, 그리고 남녀공용 화장실 입구에 4인석이 두 개 있다. 30명 정도가 최대치로 보였다. 나와 일행은 화장실 앞쪽 구석진 곳의 4인석으로 안내받았다.

술을 못하는 나는 가끔씩 재즈바에 가면 으레 잭콕이나 진토닉을 주문한다. 나는 주저하지 않고 진토닉을 시켰다. 하루키가 더그에 오면 즐겨 마신 칵테일이 진토닉이다.

술이 나오기를 기다리면서 재즈바 내부를 살펴본다. 더그는 '모던 재즈와 부즈(Booze)'를 지향하며 1967년 문을 열었다. 하루키가 와세다 대학에 입학하기 1년 전이다. 반세기 넘게 같은 장소에서 같은 옥호로 영업 중이다.

주방 앞에 잡지책과 단행본들이 수십 권 꽂혀 있다. 견출지에 'DUG'라고 쓰여 있는 것으로 미뤄 더그 관련 기사가 나온 부분을 표시해 놓은 것 같았다. 무슨 잡지일까? 《재팬 재즈(Japan Jazz)》. 몇 권을 뽑아 넘겨보았다. 예상대로였다. 《재팬 재즈》에서 더그는 떼려야 뗄 수 없는 존재였다. 주방 뒤쪽에 골동품 같은 작은 괘종시계가 걸려 있다. 리틀 조커(Little Joker), 롱 컷(Long Cut)이라는 글자가 보였다.

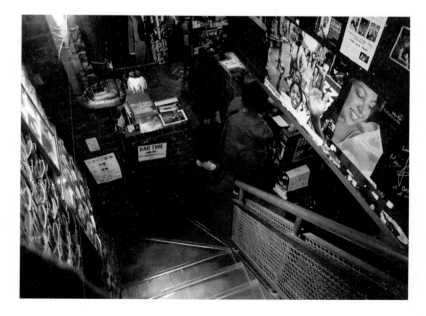

재즈바 더그 계단실

주문한 진토닉이 나왔다. 어떤 맛일까. 진토닉이 별다른 맛이 있겠는가만 조금 떨렸다. 정통 진토닉 맛이었다. 토닉 워터와 드라이진의 비율, 그리고 온도가 아주 적절했다. 군더더기 없는 깔끔한 맛이랄까.

두어 모금을 삼키고는 내 자리 주변을 살폈다. 네 남자가 웃고 있는 흑백사진 한 장이 보였다. 사진 설명은 "크리스 코너, 호레이스 실버, 토니 스코트, 히데오 시라키(1962), 도쿄, 하카다이라"라고 적혀 있다. 호레이스 실버가 사진의 주인공 같았다. 일행이 인터넷으로 검색해 보여준다. "대단한 사람인데요."

"Horace Silver(1928~2014). 미국의 재즈피아니스트, 작곡가, 밴드 리더."

재즈에 문외한인 나를 사로잡은 것은 그가 1950년대 스텐 게츠와 마일스 데이비스와 함께 밴드를 조직해 레코드를 취입했다는 대목이었다. 스텐 게츠, 마일스 데이비스와 동급이었구나! 아마도 호레이스 실버는 자신의 밴드와 함께 1962년 도쿄에 와서 하카다이라에서 공연을

위 **더그의 내부**
아래 **더그의 진토닉**

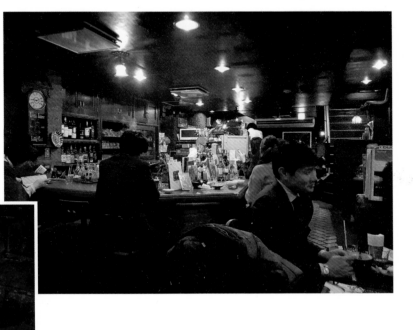

한 것 같았다.

내가 더그에 들어와 자리를 잡기 전부터 재즈가 흐르고 있었을 것이다. 하지만 금방 음악이 귀에 감기지 않았다. 진토닉을 몇 모금 마시고 긴장이 풀리자 비로소 음악에 집중할 수 있었다. 보비 헵이 부른 〈써니〉가 흘러나왔다. 반가웠다. 재즈 마니아가 아닌 보통 사람들은 1980년 보니 M.이 리메이크한 〈써니〉로 〈써니〉를 만났다. 〈써니〉는 보비 헵이 1966년에 발표한 노래다. 보니 M.이 부른 것과는 전혀 다른 맛이 났다.

더그에 들어온 지 한 시간쯤 지났을 때 일행이 담배 냄새를 힘들어했다. 외투에 담배 냄새가 배는 한이 있더라도 나는 더 있고 싶었지만 말이다.

마라톤 마니아

무라카미 하루키는 마라톤 마니아다. 1983년부터 최소 매년 한 번 이상 마라톤 풀코스를 완주했다. 그것도 대부분 3시간 30분대로 끊었다. 아무리 컨디션이 좋지 않아도 4시간을 넘긴 일이 거의 없다.

일본 홋카이도에서는 매년 6월, 사로마 호수를 한 바퀴 도는 100킬로미터 울트라 마라톤이 열린다. 이른 아침 출발해 55킬로미터 지점에서 준비해 온 옷을 갈아입고 잠깐 휴식을 취하며 간단한 식사도 한다. 1996년 6월 23일 하루키는 등번호 1301번을 달고 사로마 호수를 한 바퀴 도는 100킬로미터를 완주했다.

물론 마라톤 애호가들의 버킷리스트에 들어가는 보스턴 마라톤에도 여러 번 참가해 완주한 바 있다. 보스턴 마라톤 날짜가 다가오면 첫 데이트를 기다릴 때 같은 설렘이 인다고 책에서 쓰기도 했다.

하루키는 트라이애슬론도 도전했다. 바다 수영(3.9킬로미터)과 사이클(180.2킬로미터)을 하고 마라톤 풀코스(42.195킬로미터)를 주파하는 경기가 트라이애슬론, 철인 3종경기다.

이쯤 되면 그를 마라토너라고 불러도 손색이 없다. 소설가 마라토너의 꿈은 85세까지 마라톤 풀코스를 완주하는 것이다. 1949년생이니까 앞으로 15년간 달리기를 계속하겠다는 것이다. 그는 언론 인터뷰를 하지 않는 것으로 유명한 사람이지만 마라톤과 관련해서 2013년 인터뷰를 한 적이 있다.

"30년 이상 마라톤을 해오고 있지만, 기록이 떨어지는 건 어쩔 수 없다. 가능하면 나이를 먹어서도 달릴 수 있도록 내 자신을 만들려고 한다. 80세, 85세 정도까지 마라톤 풀코스를 달릴 수 있었으면 한다."

하루키가 재즈카페 주인에서 전업 작가로 전향한 것은 1982년. 전업 작가는 하루에 최소 대여섯 시간 이상을 꾸준히 글을 써야 한다. 원고지 칸을 채우든 자판을 두들기든 책상 앞에 오래 앉아 있어야 한다. 누구든 오래 앉아 있으면 배가 나오고 체중이 는다. 체중이 늘어나면 체력이 떨어진다.

집필은 고강도의 정신노동이다. 정신노동이란 혈액과 신경이 온통 머리로 쏠려 있는 상태를 말한다. 집필은 한편으로는 체력과의 싸움이다. 체력이 뒷받침되지 않으면 정신노동 자체가 불가능하다. 체력이 곧 필력이다.

하루키는 1982년 당시 지바 현 나라시노(習志野)에 살고 있었다. 나리타 공항에서 고속철도 NEX를 타고 도쿄로 들어오다 보면 지나게 되는 도시다. 그는 복잡한 도쿄에서 벗어나 비교적 한적한 도시인 나라시노로 이주해 글을 쓰고 있었다. 1982년 가을 어느 날 아침 일찍 그는 집에서 가까운 니혼 대학 이공대 운동장으로 갔다. 니혼 대학 이공대에

는 운동장과 400미터 트랙이 있었다.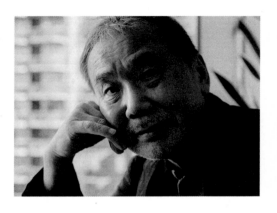
그는 400미터 트랙을 한 바퀴 달렸다.
중고등학생 때 체육 시간 말고는 달리
기란 걸 해본 일이 없던 그였다. 이날부
터 그는 매일 아침 트랙을 달렸다. 조
금씩 거리를 늘려나가며 마라톤을 위
한 근력을 만들어나갔다. 그렇게 10개
월이 흘렀다.

무라카미 하루키

　1983년 7월, 그는 그리스로 갔다. 생애 첫 마라톤 풀코스 도전지로
그리스를 선택했다. 마라톤은 BC 490년 고대 아테네-페르시아 전쟁에
서 기원한다. 마라톤 평원에서 페르시아 군대를 물리친 뒤 아테네의 전
사가 승전보를 전하려 쉬지 않고 아테네까지 단숨에 내달렸다. 아테네
군이 이겼다는 승리의 소식을 전하고 전사는 그 자리에서 쓰러져 숨졌
다. 아테네는 페르시아 전승을 기념하려 '마라톤'을 만들었다. 하지만
페르시아의 후손인 이란에서는 마라톤이라는 종목이 아예 없다. 마라
톤은 곧 고대 페르시아 제국의 쓰라린 패배를 떠올리기 때문이다.

　그리스 마라톤 코스는, 당연한 이야기지만 마라톤에서 아테네까지
달리는 것이다. 하루키는 그 코스를 역(逆)으로 달리기로 한다. 이유는
그게 러시아워를 피해 조금 더 한갓진 달리기가 될 수 있다고 판단해서
다. 한여름에 아테네에서 마라톤을 한다는 것은 미친 짓이다. 그것도
혼자서. 목숨을 잃을 수도 있는 일이다.

　아테네에서 마라톤 평원까지 아스팔트를 달리며 2,500년 전 흙길을
내달린 아테네 전사의 거칠고 순수한 호흡을 느꼈다. 뙤약볕 속에 호
흡 소리와 운동화 소리와 심장의 고동이 뒤엉켰다. 그날의 아테네 전
사가 그랬을 것처럼.

하루키는 마침내 마라톤의 마라톤 기념비에 도착했다. '이제 더 이상 달리지 않아도 좋다'는 안도감이 밀려왔다. 그뿐이었다. 마라톤 발상지에서 그의 마라톤이 시작됐다.

하루키 마니아들은 하루키를 숭배한다. 이유는 여러 가지다. 그 중 하나가 꾸준함과 참을성이다. 1982년 가을부터 일 주일에 평균 6일, 매일 10킬로미터 이상을 달려왔다는 사실.

하루키는 1993년부터 1995년에 걸쳐 미국 매사추세츠 케임브리지에 살았다. 케임브리에 있는 터프츠 대학에서 강사직을 맡아 미국 체류 기회가 주어졌다. 그는 매일같이 터프츠 대학의 미식축구장 트랙을 달렸다.

2005년에는 하와이 카우아이 섬에서 집필을 했다. 그때도 매일 평균 10킬로미터 이상을 달렸다. 하루를 쉬는 날로 잡으면 일 주일에 60킬로미터, 한 달 평균 260킬로미터를 달렸다. 그는 어디에 있거나 '하루 10킬로미터 달리기'를 지켰다.

도쿄에 머물 때 그는 어디를 달릴까. 진구가이엔(神宮外苑)이다. 진구 야구장 주변을 한 바퀴 달리는 코스다. 진구 야구장 주변 코스는 도쿄 중심가에서 녹지가 풍부한 곳이다. 한 바퀴 코스가 1,325미터다. 100미터마다 노면에 표시가 되어 있어 시간을 정해놓고 달리기에 편하다.

하루키는 2007년 《달리기를 말할 때 내가 하고 싶은 이야기》라는 책을 발표했다. 그의 표현대로 "달리기라는 행위를 축으로 한 일종의 회고록"이다. 아마도, 달리기에 대해 이렇게 실증적으로 글을 쓴 사람은 별로 없을 것이다. 언제, 어디에 있든 그는 자신과의 약속을 지키기 위해 달리고 달렸다. 그의 소설은 달리기로 쓰여졌다.

나는 이 책을 쓰기 전까지 무라카미 하루키에 대해 특별히 싫고 좋은 감정이 없었다. 그를 연구하고 취재하면서 서서히 그에게 빠져들었다.

《달리기를 말할 때 내가 하고 싶은 이야기》에 보면 묘비명에 대해 언급하는 대목이 나온다. 그는 그 문구를 가능하면 이렇게 써넣고 싶다고 했다.

> 무라카미 하루키
> 작가(그리고 러너)
> 1949~
> 적어도 끝까지
> 걷지는 않았다.

이 미래의 묘비명을 읽고 나는 그를 좋아하게 되었다.

구로사와 아키라,
영화의 교과서
1910~1998

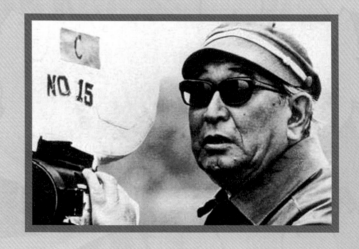

黑澤明

거장이 찬사하는 거장

내가 구로사와 아키라 감독의 〈7인의 사무라이〉를 본 것은 20대 때였다. 처음 접한 일본 영화였다. 일본 대중문화가 개방되기 전이었는데 어떤 경로로 이 영화를 만났는지는 기억나지 않는다. 처음 이 영화를 만났을 때 나는 무슨 까닭인지 영화에 집중하지 못한 채 건성으로 영화를 봤다. 진득하게 보지 않았으니 영화가 제대로 들어올 리 없었다. 영화가 길다는 것 외에는 특별한 느낌을 받지 못했다. 지금에 와서 보면, 내가 성의 없이 이 영화를 본 데에는 일본 대중문화에 대한 편견과 선입견이 방어기제로 작동한 게 아닌가 싶다.

나는 오히려 존 스터지스 감독의 〈황야의 7인〉에 더 열광했다. 중학생 시절 〈황야의 7인〉은 텔레비전에서 여러 번 방영되었다. 손에 땀이 날 만큼 흥미진진했다. 변변한 극장 하나 없던 벽촌에서 자란 내가 중학생 때 율 브린너, 스티브 맥퀸, 찰슨 브론슨, 제임스 코번의 이름을 기억하게 된 것은 전적으로 이 영화 덕이다. 비평적 안목이 있을 턱이 없던 나는 〈황야의 7인〉을 서부영화의 고전쯤으로 받아들였다. 〈황야의 7인〉 다음으로 뇌리에 박힌 영화가 클린트 이스트우드가 주연한

〈황야의 무법자〉였다. 하지만 〈황야의 무법자〉도 재미에서 〈황야의 7인〉을 능가하진 못했다.

영화에 대한 기초 지식이 부족했던 나는 사십대가 되어서야 〈황야의 결투〉(1946), 〈7인의 사무라이〉(1954), 〈황야의 7인〉(1961)의 상호 관계사를 알게 되었다. 영화가 나온 출생연도로도 영화의 관계사를 미뤄 짐작할 수 있겠다. 구로사와 아키라는 존 포드 감독의 〈황야의 결투〉에 영향을 받아 〈7인의 사무라이〉를 찍었고, 존 스터지스가 구로사와 아키라의 작품에 영향을 받아 만든 것이 〈황야의 7인〉이다.

'도쿄편'에 들어갈 인물로 구로사와 아키라를 선정하고 나서 〈7인의 사무라이〉부터 하나씩 그의 대표작들을 감상해 나갔다. 〈7인의 사무라이〉는 150분짜리 영화다. 워낙 상영 시간이 길기 때문에 자칫 지루하게 느낄 수도 있다. 그런데 나는 영화가 진행되는 2시간 30분 동안 긴장과 흥분으로 숨이 막힐 듯했다. 지루하다는 느낌은 전혀 없었다. 저 장면이 여기서 왜 나오지 하는 어리둥절한 대목은 한 곳도 보이지 않았

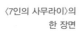

〈7인의 사무라이〉의
한 장면

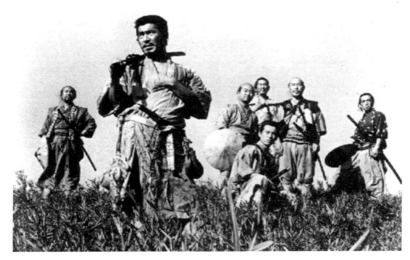

존 스터지스의
〈황야의 7인〉
포스터

다. 65년 전에 나온 영화인데도 진부하다든가 표현 방식이 유치해 고
개를 돌리게 만드는 장면도 없었다. 그런데, 나는 이렇게 재미나고 감
동적인 영화를 왜 20대에는 있는 그대로 받아들이지 못했을까.

이번에는 〈7인의 사무라이〉의 미국판 〈황야의 7인〉을 다시 보았다.
도저히 볼 수가 없었다. 어릴 적 그토록 흥미진진했던 영화는 모든 면
에서 엉성하고 허점투성이였다. 얼굴이 화끈거릴 정도였다. 〈7인의 사
무라이〉를 그대로 모방한 존 스터지스 감독의 실력이 이 정도였던가.
그래도 할리우드의 흥행 감독으로 이름을 날린 사람인데. 'B급 영화'라
는 영화 비평가들의 판정에 비로소 고개가 끄덕여졌다.

세계의 영화인들이 왜 그토록 구로사와 아키라를 찬미하는지 그 이
유를 알 것만 같았다. 일본 영화의 수준이 이 정도였던가. 영화는 종합
예술이다. 예술의 모든 분야가 일정 수준에 이르지 못하면 좋은 영화
가 나올 수 없다.

1954년이면 일본이 미군정 통치에서 벗어난 지 2년이 지난 시점이다. 2차 세계대전 패전(敗戰)의 잿더미에서 벗어나 한국전쟁 특수로 경제 재건의 토대를 마련했을 때다.

〈7인의 사무라이〉 다음으로 본 영화가 〈라쇼몽(羅生門)〉(1950)이다. 이 영화 역시 언젠가 한번 보려고 하다가 내키지 않아 그만두었던 기억이 있다. 〈라쇼몽〉의 첫 장면은 비가 억수로 쏟아지는 날 성문 아래에서 비를 긋기 위해 모인 나무꾼, 승려, 행인 3인의 대화로 시작한다. 첫 장면은 마치 사무엘 베케트의 《고도를 기다리며》를 보는 것 같았다. 처음에는 그렇게 낯익어 보였는데 그게 아니었다. 〈라쇼몽〉을 보면서 나는 한 번도 한눈을 팔 수 없었다. 어디서도 본 적이 없는 장면의 연속. 영화를 보다가 주섬주섬 수첩을 꺼내 여러 대사를 메모했다. 등장 인물이 툭툭 던지는 대사들은 거칠고 투박했지만 뇌리에 쏙쏙 박혔다. 인간성에 대한 통찰과 혜안으로 번득였다. 마치 프로이트 박사가 시나리오를 감수하지 않았나 싶을 정도였다. 〈라쇼몽〉은 메시지는 간결하다. '인간은 누구나 자기중심적이고 결코 합리적이지도 이성적이지도 않다!' 이것은 프로이트의 지론과 정확히 맥이 닿는다. 나는 〈라쇼몽〉

〈라쇼몽〉의
등장인물들

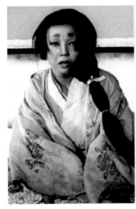

을 본 뒤에 충격에 빠졌다. 이 영화를 나는 왜 진작에 보지 못했던가.

1951년 베니스 영화제에서 왜 심사위원들이 〈라쇼몽〉에 그랑프리인 황금사자상을 수여했는지를 이해하고도 남았다. 서양인들은 일본이 전쟁의 폐허에서 어떻게 이런 영화를 만들어냈는지 경악했을 것이다.

〈라쇼몽〉은 지금 이 순간에도 여러 자리에서 언급된다. 정신과 의사들은 정신과 레지던트 수련 과정에서 〈라쇼몽〉을 만난다. 정신과 치료 세미나 때 교수들이 반드시 언급하는 영화가 바로 〈라쇼몽〉이다. 눈빛이 초롱초롱한 예비 정신과 의사들은 이렇게 구로사와 아키라의 세계를 접하게 된다. 방송작가를 양성하는 방송작가협회 교육 프로그램에도 〈라쇼몽〉이 나온다. 드라마 대본 수업에 〈라쇼몽〉이 수업 교재로 등장한다.

〈라쇼몽〉을 보고 나서 아키라의 대표작들을 섭렵했다. 〈주정뱅이 천사〉, 〈들개〉, 〈요짐보〉, 〈츠바키 산주로〉, 〈숨은 요새의 세 악인〉, 〈거미집 성〉, 〈란〉…… 이 영화들을 한 번도 졸지 않고 단숨에 봤다. 그의 작품들 중 도중에 포기한 영화는 〈밑바닥〉 하나뿐.

〈이키루(生きる)〉! 우리말로 번역된 아키라 관련 책들을 읽다가 발견한 영화가 〈이키루〉다. 영화 전문가들이 〈7인의 사무라이〉, 〈라쇼몽〉과 함께 극찬을 아끼지 않는 영화 〈이키루〉. 아키라의 오리지널 시나리오라는 사실이 더욱 호기심을 자극했다. 특별한 사건도 없는 평범한 암 환자의 이야기였지만 나는 몰입했다. 엔딩 크레딧이 마지막까지 올라갔을 때 나는 거의 눈물을 쏟을 뻔했다. 비로소 나는 깨달았다. 왜, 스티븐 스필버그·조지 루카스·프란시스 코폴라와 같은 세계 영화계의 거물들이 아키라 찬가를 부르는지를.

지금부터 구로사와 아키라가 일본을 뛰어넘어 어떻게 세기의 거장이 되었는지, 그 길고 긴 여정을 따라가 본다.

울보 소년, 영화관에 가다

구로사와 아키라는 1910년 3월 23일 일본 도쿄 부 에바라(荏原) 군 오이(大井) 마을에서 4남 4녀 중 막내로 세상 빛을 봤다. 아버지 도야마는 육군학교를 졸업한 무관으로 교육계에서 일했다. 어머니 시마는 오사카 출신이었다.

큰누나는 아키라가 태어났을 때 이미 출가해 있었고, 큰형 역시 그가 어렸을 때 결혼해 분가했다. 둘째형은 그가 태어나기 전에 병으로 일찍 세상을 떴다. 그는 어린 시절을 형 한 명과 누나 세 명과 같이 보냈다. 1910년은 메이지 시대(1867~1912)의 끝자락에 살짝 걸쳐 있었다.

아키라가 태어난 집을 찾아가 보자. 나는 생가 주소를 찾느라 애를 먹었다. 이 과정에서 '구로사와 아키라 연구회(The Society of Akira Kurosawa)'가 있다는 사실을 알았다. 구로켄(Kuroken)으로 불리는 이 연구회가 운영하는 홈페이지에 주소가 나와 있었다. 집은 시나가와 구(品川區) 히가시오오이(東大井)에 있었다.

아기 때의
구로사와 아키라

그런데 도쿄 취재 둘째날 아침 나는 이 주소를 뒤졌지만 아무 것도 발견하지 못했다. 생가는 남아 있을 가능성이 희박하지만 그래도 그 생가 터에 나쓰메 소세키처럼 기념비라도 세워져 있어야 하는데. 문화센터와 파출소를 찾아가 문의했지만 구로사와 아키라와 관련해 아는 것이 없었다. 도대체 어찌된 영문인지.

플래시백으로 그의 어린 시절로 되돌아가 본다. 어린 시절의 아키라 모습은, '187센티미터 거구의 위대한 영화인'이라는 이미지와는 전혀 어울리지 않는다. 탐구 시점은 소학교 1학년생 구로사와 아키라다.

모리무라 소학교에 입학했을 때 아키라는 지능 발달이 매우 더뎠다. 또래들보다 지능이 떨어져 교사의 말을 알아듣지 못했다. 교사는 걸핏하면 "이건 구로사와군은 잘 모르겠지만"이라며 설명하곤 했다. 그럴 때마다 다른 아이들이 킥킥거렸다. 따돌림을 당하던 끝에 담임교사는 소년의 책걸상을 교실의 한쪽 구석에 두는 조치를 한다. 소년은 특별 관리 대상이 되었다. 이뿐이 아니었다. 몸도 허약해 조례 시간이 조금만 길어지면 픽 하고 쓰러져 양호실에 눕기 일쑤였다.

2학년이 되면서 소년은 구로다 소학교로 전학 간다. 모리무라 소학교는 서양식이었던 데 반해 구로다 소학교는 일본식이었다. 모리무라 소학교에서는 학생들이 머리를 길렀고 세련된 교복에 독일식 가죽 가방과 구두를 신고 다녔고, 구로다 소학교에서는 까까머리에 기모노와 하카다 차림에 무명 가방과 나막신을 신고 다녔다. 서양식 옷차림의 도련님이 전통을 고수하는 집단에 별안간 뚝 떨어졌으니 어떤 일이 벌어졌겠는가. 소년은 또다시 집단 따돌림 대상이 되었다. 소년은 온갖 짓궂은 장난과 괴롭힘에 시달렸다. 그때마다 소년은 울음을 터트렸다. 금방 '별사탕'이라는 별명이 붙었다. 별사탕은 당시 유행했던 울보를 가리키는 노래에서 연유했다. 별사탕이라고 놀릴 때마다 소년은 죽고 싶었다. 소년은 그렇게 1년여를 버텼다.

구로다 소학교에서 1년이 지났을 무렵, 어느 순간부터 '별사탕'은 '구로짱'으로 불리게 되었다. 그때부터 소년의 학교생활은 천국으로 바뀌었다. 대체, 무슨 일이 있었던 것일까?

아키라는 네 살 위인 셋째형 헤이고(丙午)와 함께 소학교를 다녔다. 등굣길은 언제나 형과 함께였다. 구로다 소학교까지 가는 길은 에도

다섯 살 때의 아키라와 형 헤이고

강변을 따라 이어졌다. 에도 강에서는 사람들이 노 젓는 배를 타고 물고기를 잡곤 했다.

손위의 형은 대체로 손아래 동생을 못살게 구는 경향이 있다. 헤이고 형도 그랬다. 갖은 욕설로 동생을 괴롭히면서도 놀라운 언변으로 동생을 꼼짝 못하게 했다. 등굣길에 아무도 모르게 동생을 못살게 굴었다. 하지만 학교에선 달랐다. 동생이 아이들에게 괴롭힘을 당할 때면 어디선가 헤이고 형이 나타났다. 또래들은 헤이고 형을 보는 순간 꽁무니를 뺐다. 헤이고 형은 공부와 운동을 잘하는 비범한 학생으로 주목받고 있었다. 조숙한 형은 어벙한 동생을 단련시켰다. 물을 무서워하던 동생에게 가혹한 방법으로 수영을 가르친 것도 형이었다.

소학교 시절 담임교사 다치카와 세이지(立川精治)도 언급해야 한다. 다치카와 선생은 지능 발달이 더딘 아키라를 꾸짖지 않고 감싸주었다. 미술 시간에 이런 일이 있었다. 소년은 크레용으로 색칠한 다음 칠한 것을 손가락에 침을 발라 문질러 전혀 다른 그림을 만들어냈다. 아이들은 그 그림을 비웃었지만 다치카와 선생은 그림에서 소년의 창의성을 발견했다. 소년은 처음 학교에서 칭찬을 받았다. 이후 소년은 미술 시간이 기다려졌고 등굣길이 즐거웠다. 덩달아 다른 학과 성적도 올라가기 시작했다. 혁신적인 교육철학을 갖고 있던 다치카와가 고리타분한 교장과 마찰을 빚다가 학교를 떠나게 되었을 때 울보 소년은 반장이 되었다.

소학교 시절 잊을 수 없는 친구는 우에쿠사 게이노스케. '별사탕'으로 불리며 놀림을 당할 때 그나마 견딜 수 있었던 것은 자신보다 더한 울보가 같은 반에 있었기 때문이다. 두 울보 소년은 서로에게 의지했다. 소학교 시절 친구는 우에쿠사밖에 없었다. 울보 소년 두 명을 유심히 지켜보던 다치카와 선생은 우에쿠사를 부반장에 임명해 자신감을

북돋웠다. 다치카와 선생은 가녀린 우에쿠사의 잠재력을 알아본 것이다. 다치카와 선생이 다른 학교로 전근을 간 뒤에도 반장과 부반장은 틈만 나면 선생 집을 찾곤 했다(선생의 기대대로 우에쿠사는 훗날 소설가로 대성했다. 울보 소년 두 사람의 우정은 성인이 되어서도 지속되었다).

구로다 소학교는 학제 개편으로 현재는 오토와(音羽) 중학교가 되었다. 분쿄 구 오오츠카(大塚)에 있는데 지하철 역으로는 묘가다니 역과 고코쿠지 역 사이에 있다. 묘가다니 역에서는 내리막길에 있고, 고코쿠지 역에서는 오르막길에 걸린다.

오토와 중학교 홈페이지에 들어가면 학교를 빛낸 졸업생들 명단이 있는데, 가장 먼저 나오는 사람이 구로사와 아키라다. 오토와 중학교를 찾아가는 길은 어렵지 않다. 내가 찾아간 날은 일요일이었지만 중학교 출입문은 열려 있었다. 중학교 옆에는 철망을 사이에 두고 공원이 있었다.

학교 안으로 들어가 주변을 살폈다. '오토와'라는 학교 마크를 보면서 다치카와 선생을 생각했다. 사려깊은 다치카와 선생을 만나지 않

오토와 중학교
전경과 학교 로고

았다면 따돌림을 당하던 울보 소년은 어찌되었을 것인가. 교정을 거닐면서 아무 관련이 없는 내가 다치카와 선생에게 고마움을 표하고 싶어졌다.

소학교 시절 구로사와 아키라는 국어, 역사, 작문, 미술, 서예 등은 잘하는 편이었지만 수학과 과학은 신통치 않았다. 아키라는 두 과목을 제외한 다른 과목이 월등해 반에서 일등을 하곤 했다. 하지만 그는 도쿄 부립 제4중학교 입학시험에서 낙방한다. 차선책으로 들어간 학교가 게이카(京華) 중학교. 이때부터 소년은 어렴풋하게 문학과 미술에 인생의 길이 있을지 모른다는 생각을 하게 된다.

서양 영화 전용극장

아버지는 도야마 육군학교 1기생이었다. 장교 출신으로 교육계로 옮겨 체육 분야에서 업적을 남긴 사람이다. 메이지 시대에 태어나 도야마 육군학교를 졸업한 사람답게 사무라이 정신이 몸에 배어 있었다. 사회생활이나 가정생활에서나 모든 면에서 엄격했다. 식탁에 오르는 생선 머리의 방향까지 따질 만큼 철저했다.

일본 사회가 다이쇼(大正, 1912~1926) 시대로 진입했지만 일부에서는 여전히 메이지 시대의 기풍이 잔존해 있었다. 그런 풍조 중 하나가 영화에 대한 부정적 시선이었다. 그런 상황에서도 아버지는 가족을 데리고 영화 보러 다니기를 좋아했다. 아버지는 영화 관람이 교육적으로 대단히 유익하다고 생각해 자녀들과 함께 영화관에 가곤 했다(이 대목이 매우 중요하다).

아버지와 함께 자주 간 영화관이 가구라자카(神樂坂)에 있는 서양 영화 전용관 우시고메칸(牛込館) 극장이었다. 가구라자카에는 우시고메

칸 말고도 일본 영화를 상영하는 분메이칸(文明館)이 있었다. 〈호랑이 발자국〉, 〈허리케인 하치〉, 〈철 손톱〉, 〈심야의 사람〉 등과 같은 활극 시리즈, 윌리엄 S. 하트가 나오는 영화를 자주 봤다. 아키라는 《자서전 비슷한 것》에서 그때 본 영화 리스트를 여러 페이지에 걸쳐 상세히 기록했다.

"윌리엄 S. 하트가 주연한 영화는 대개 존 포드의 서부극과 비슷하게 남성적인 터치였지만, 무대는 서부보다는 알래스카가 많았던 것 같다. 쌍권총을 들고 있는 윌리엄 S. 하트, 금장식이 달린 칼자루의 가죽 끈, 카우보이 모자를 쓰고 말 위에 있는 그의 모습, 털모자에 가죽옷을 입고 눈 덮인 알래스카 삼림을 지나가는 그의 모습이 지금도 눈에 선하다. 특히 그때 가슴속에 남은 것은 남자다운 든든한 기개와 땀내였다."

가구라자카로 가려면 메트로 오에도 선(E)을 타고 우시고메가구라자카 역으로 가야 한다. 우시고메칸이 현재 남아 있지 않다는 것을 알았지만 아키라에게 깊은 영향을 미친 우시고메칸의 주변 분위기를 느끼고 싶었다. 가장 민주적이었다는 다이쇼 시대에 서양 영화 전용관과 일본 영화 전용관이 같은 공간에 있었다는 사실!

역사를 나오자마자 나는 우체국을 찾아갔다. 다짜고짜 직원에게 우시고메칸이 있던 주소를 물었다. 남자 직원은 주소대장을 들고 와 한참을 확인하더니 상세 지도에 번지수와 함께 위치를 표기해 주었다. 나는 세부 지도를 들고 그곳을 찾아나섰다. 하지만 영화관이 있었다는 표지석 같은 것은 없었다. 이번에는 다시 파출소로 들어가 주소를 보여주었다. 한국 작가라는 말에 젊은 경찰이 직접 길을 안내했다. 경찰 역시 내가 처음 찾아간 곳을 가리켰다.

할 수 없었다. 발로 분위기를 느껴보는 수밖에. 가구라자카 길을 걸

어보았다. 어딘가 기품 같은 게 느껴졌다. 오래된 것과 새것이 조화를 이루는 느낌이랄까. 한 걸음만 안으로 들어가면 시간이 아주 느리게 흐르는 것 같은 풍경이 펼쳐졌다. 도쿄에서 20년째 살고 있는 교민은 가구라자카가 서울의 인사동 같은 곳이라고 했다. 안내 지도에 따르면 가구라자카는 사무라이 집이 많이 있었고, 선국사를 비롯해 도쿠가와 집안이 세운 사찰이 여러 곳이었다. 메이지 시대에는 고급 주택과 상점이 들어서 문인들의 출입이 잦았던 곳이다. 다이쇼 시대와 쇼와 시대에 이르러 가구라자카는 화류계 거리로서 최전성기를 누렸다. 현재는 에도 시대의 흔적과 함께 고급 식당과 고급 가게가 몰려 활기를 띠고 있다. 인사동 같다는 설명이 이 안내문에 상당히 근접한다. 이렇게 보니 서양 영화 전용관과 일본 영화 전용관이 각기 따로 있었다는 사실에 고개가 끄덕여졌다.

　당시 중학교는 중고교 과정을 합친 5년제였다. 중학교 시절 아키라 는 책을 많이 읽었다. 게이카 중학교를 오가며 책을 읽었다. 전차를 타

위 가쿠라자카
거리 풍경
아래 가쿠라자카
거리 안내판

고 다니면 등하교 시간을 줄일 수 있었는데도 전차비를 줄여 읽고 싶은 책을 사겠다는 마음에 걸어다녔다. 아키라는 《자서전 비슷한 것》에서 이렇게 썼다.

게이카 중학교
졸업 사진

"집을 나서서 에도 강을 따라 이다바시의 다릿목까지 가서, 거기서 전찻길을 따라 왼쪽으로 꺾어져서 한참 가다 보면 왼쪽에 포병 공창의 붉고 긴 벽돌담이 나온다. 그 담장은 끝없이 이어지는데, 담이 끝나는 부근이 고라쿠엔이다. 거기서 다시 한참 가면 스이도바시 사거리가 나온다. 왼쪽으로 건너편 모퉁이에 노송나무로 만든 커다란 영주 저택 같은 문이 보이는데, 그 모퉁이를 돌아서 오차노미즈 쪽으로 완만한 고갯길을 오르는 것이 나의 등굣길이었다."

이 길을 오가면서 소년은 히구치 이치요, 구니키다 돗포, 나쓰메 소세키, 투르게네프를 읽었다. 형 책, 누나 책 할 것 없이 닥치는 대로, 이해하거나 말거나 읽고 또 읽었다. 이즈음 그는 투르게네프를 흉내낸 글로 "게이카 중학교 창립 이래 최고의 명문장"이라는 말을 듣는다.

관동대지진을 경험하다

1923년 9월 1일. 이날은 중학교 2학년 여름방학이 끝나고 개학식 날이었다. 학교가 일찍 끝나 집에 돌아온 소년은 누나의 심부름으로 니혼바시에 있는 마루젠(丸善) 서점에 책을 사러 갔다. 하지만 마루젠 서점의 문이 닫혀 있었다. 허탕을 친 그는 짜증을 내며 전차를 타고 집에

돌아온다. 조금 쉬었다가 다시 가겠다고 생각하며 친구와 집앞 골목에서 놀고 있었다.

그때였다. 땅 밑에서 우르릉 하는 소리가 났다. 땅이 흔들렸고 곧이어 벽이 무너져 내렸다. 소년은 나막신을 벗어 양손에 쥐었다. 전봇대들이 미친 듯 흔들리며 전선을 마구 찢어댔다. 지붕에서 기와들이 쏟아져 내렸다. 혼비백산이 되어 집으로 달려갔다. 집 마당은 떨어져 내린 기와 더미로 엉망이었다. 다행히 가족은 무사했다. 형이 그에게 호통을 쳤다. 칠칠치 못하게 맨발을 하고 있다는 것이었다.

위 **마루젠 서점 전경**
아래 **지하도와 연결된 마루젠 서점 입구 간판**

나중에 안 사실이지만 그날 니혼바시의 마루젠 서점도 폭삭 무너졌다. 만에 하나 소년이 마루젠 서점에 들어가 책을 고르느라 오래 머물렀다면 어찌되었을 것인가.

마루젠 서점으로 가보자. 먼저 니혼바시 역으로 간다. 다이쇼 시대에는 마루젠 서점이 니혼바시 역 옆에 있었지만 현재는 니혼바시 역이 커지면서 역사(驛舍)와 한 몸체가 되어버렸다. 지하보도에서도 서점으로 곧바로 연결된다.

마루젠 서점으로 들어가 나는 에스컬레이터를 타고 3층으로 올라갔다. 예술 부문 서적은 3층에 있다. 3층에 올라가 영화 코너로 갔다. 영화감독 서가에서 구로사와 아키라를

찾는 건 어렵지 않았다. 아키라 감독 책은 모두 7
권이 있었다.

역사에 가정이 없다고 하지만 소년이 그날 한두
시간 늦게 서점에 갔다면 위대한 감독은 그만 태어
나기도 전에 사라져버렸을 것이다. 또한 도쿄 한복
판에 살면서 대지진의 참화로부터 피한 것도 기적
이다. 인간의 모든 불행은 시간차(差)에 달렸다.

마루젠 서점은 메이지 2년인 1869년에 창립되
었다. 이 서점은 일제 식민지 시절 서울 충무로에
도 지점이 있었다. 54년간 니혼바시를 지켰던 마
루젠 서점은 대지진으로 기왓장처럼 산산이 깨졌

마루젠 서점의
구로사와 아키라
관련 책들

다. 하지만 마루젠은 그 자리에서 다시 일어나 현재까지 일본 지성의
역사를 써나가고 있는 중이다. 마루젠은 일본 전역뿐 아니라 뉴욕을
비롯한 세계 유수의 도시에도 분점을 두고 있다.

다시 대지진의 상황으로 돌아가본다. 대지진으로 도쿄 시내 곳곳에
서 화재가 발생했다. 대지진은 도시 환경을 송두리째 바꿔놓았다. 게이
카 중학교 역시 대지진 때 불타 없어졌다. 에도 강에 진흙이 융기해 하
루아침에 모래톱이 생겼다. 불길이 잡히자 헤이고 형은 아키라에게 불
탄 곳을 구경하자고 했다. 화재 현장은 붉은 사막 같았다. 붉은 사막
속에 무수한 시체가 아무렇게나 뒹굴며 쌓여 있었다. 스미다(隅田) 강에
시체 더미들이 둥둥 떠밀려오는 것도 보았다. 모든 형태의 죽음을 다
보았다. 세상의 종말이 이런 거구나, 라고 그는 생각했다. 아키라는 이
때의 경험을 《자서전 비슷한 것》에서 이렇게 기록했다.

"어디에도 살아 있는 사람의 모습은 보이지 않았다. 살아 있는 것은
형과 나, 둘뿐이었다. 형과 내가 콩알만큼 작은 존재로 느껴졌다. 아니,

우리 둘도 이미 죽어 지옥 입구에 서 있는 거다, 그런 생각도 들었다."

　소년은 대지진을 통해 두 가지를 깨달았다. 하나는 자연의 놀라운 위력이었고, 다른 하나는 인간성의 기이함에 대해서였다.

　시타마치의 화재가 잦아들고 집집마다 초가 떨어지면서 밤이 말 그대로 암흑의 세계로 변했다. 그러자 그 어둠에 겁을 먹은 사람들이 무서운 선동자의 포로가 되어 그야말로 고삐 풀린 말처럼 무분별한 행동에 나섰다. 경험해 보지 못한 사람은 어둠이라는 것이 얼마나 사람을 두렵게 만드는지 상상도 안 가겠지만, 그 공포는 사람의 이성을 빼앗는다. 사방을 둘러봐도 아무것도 보이지 않는 불안감은 사람을 미치도록 당황하게 만든다. 의심이 의심을 낳는 상태가 된다.

　관동대지진 때 발생한 조선인 학살사건은 이런 어둠에 겁먹은 사람들을 교묘하게 이용한 선동자의 소행이다. 나는 수염을 기른 남자가 '저쪽이다, 아니 이쪽이다'라고 소리치면서 달려가고, 그 뒤를 쫓아서 한 무리의 어른들이 안색을 바꾸고 눈사태처럼 우왕좌왕하는 것을 내 눈으로 보았다.

　화재로 집을 잃은 친척을 찾아서 우리 가족이 우에노에 갔을 때, 아버지는 단지 수염이 길다는 이유로 조선인으로 몰려 몽둥이를 든 사람들에게 둘러싸였다. 그때 아버지가 '한심한 놈들!' 하고 버럭 호통을 치자 둘러싸고 있던 패거리가 슬금슬금 흩어졌다.

　관동대지진은 일본인의 정신세계에 깊은 주름을 남겼다. 가와바타 야스나리는 스물네 살에 대지진을 경험했다. 1930년에 발표한 소설 《아사쿠사 쿠레나이단(淺草紅團)》에 대지진의 참상이 일부 묘사되었다.

　대지진 이후 관동 지방 여러 곳에 추모비가 세워졌다. 도쿄의 경우 분쿄 구 코이시가와(小石川) 식물원과 스미다 구 요코아미초(橫網町) 공

원의 추모비가 대표적이다. 나는 두 곳 중에서 요코아미초 공원에 가보기로 했다. 요코아미초 공원에 '관동대지진 한국 조선인 순직자 추모비'가 있어서다.

JR선 지바(千葉) 행을 타고 료고쿠(兩國, E12) 역으로 간다. 전철은 아사쿠사바시 역을 지나 햇빛 속으로 질주했다. 스미다 강 철교를 지나며 강을 내려다보았다. 윤슬이 아름답다.

료고쿠 역에 내려 서쪽 출구를 향해 걸어간다. 료고쿠 역에 내리기 전까지 내 머릿속에는 오로지 요코아미초 공원밖에는 없었다. 다른 정보는 일체 입력이 되지 않았다. 그런데 료고쿠 역사 대합실 벽면에 눈에 익은 스모 선수 네 명의 전신 초상화가 걸려 있었다. 스모의 고향이 료고쿠인 줄을 나는 알지 못했다.

료고쿠 역 옆에는 스모 경기장인 코쿠기칸(國技館)이 있고 그 외에도 도쿄-에도 박물관이 있다. 코쿠기칸과 박물관 사잇길로 걸어간다. 잠

정문에서 본
요코아미초 공원 전경

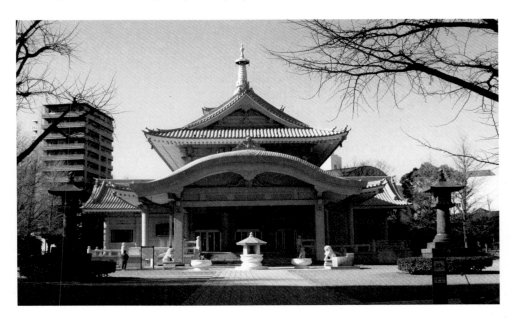

시 후 작은 도로를 건너 NTT 사옥 옆길로 걸어간다. 저만치 공원이 보인다. 횡단보도를 건너 문으로 들어간다. '요코아미초 공원 자광원문'이라고 적혀 있다. 정문은 이곳이 아니라는 뜻이다. 관동대지진과 관련된 공간에 가는 건 이번이 처음이었다. 경내에 들어서자 마음이 착 가라앉는다. 처음으로 마주한 것은 '지진조난아동조혼상(地震遭難兒童弔魂像)'. 대지진으로 도쿄에서만 소학교 학생 5,000여 명이 실종되었다고 한다. 조혼상에는 11명의 소년소녀들이 각기 다른 표정으로 서 있거나 무릎을 꿇고 앉아 있다. 조혼상은 1931년에 제막되었다.

요코아미초 공원은 위령당이 중심이다. 정문으로 들어가면 위령당이 정면에 보인다. 위령당을 정면으로 봤을 때 왼쪽에 지진조난아동조혼상이, 오른쪽에 관동대지진 조선인 희생자 추모비와 2차대전 공습희생자비가 위치한다. 마당에는 자갈을 깔아놓았다. 자갈 밟히는 소리가 참빗으로 머리를 빗는 것처럼 마음을 경건하게 빗어내렸다. 경내에는 10여 명이 보였다. 몇 명은 벤치에 앉아 있었고, 백인 세 명은 위령당 앞을 서성거렸다.

짧게 위령당 앞에서 묵념을 한 뒤 나는 조선인 희생자 추모비 쪽으로 걸음을 옮긴다. 정면의 오석(烏石)에 '추도 — 관동대지진 조선인 희생자(追悼 — 關東大地震朝鮮人犧牲者)'라는 글자가 음각되어 있다. 나는 고개를 숙여 오래 묵념을 했다. 왼편의 오석에 제법 긴 문장의 추모글이 적혀 있다.

"1923년 9월 발생한 관동대지진의 혼란 속에서 일부의 책동과 유언비어로 6,000여 명에 달하는 조선인들이 존엄한 생명을 빼앗겼다. 나는 지진 50주년을 맞아 조선인 희생자를 마음으로 추모한다……."

이 추도비는 1973년 일본인들이 결성한 '관동대지진시 학살당한 조선인의 유골을 발굴하고 추도하는 모임 봉선화'가 세운 것이다.

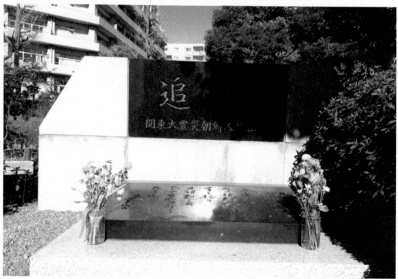

위 지진조난아동조혼상
아래 조선인 희생자 추모비

요코아미초 공원에서 나는 비로소 관동대지진의 참상을 실감할 수 있었다. 일부 정치인들의 책동과 유언비어로 인해 억울한 죽임을 당한 조선인들. 대지진의 혼돈 속에서 그렇게 어이없는 죽음을 당하지 않았다면 그들의 후손은 현재를 살고 있을 것이다.

좌익 화가 활동과 형의 요절

게이카 중학교 졸업을 앞둔 아키라는 화가가 되겠노라 결심했다. 권위적인 아버지였지만 아들이 화가의 길을 가겠다는 것을 반대하지 않았다. 자식들에게 서예를 가르치기도 했던 아버지는 화가라는 직업에 대한 이해가 있었다. 아버지는 화가가 되려면 마땅히 미술학교에 들어가야 한다고 믿었다. 당시 도쿄의 명문 미술학교는 실기시험과 필기시험을 함께 치렀다. 그는 실기시험은 해볼 만하다고 생각했지만 필기시험은 자신이 없었다. 결국 아키라는 미술학교 시험에서 떨어졌다. 아버지는 낙담했지만 아들은 오히려 틀에 박히지 않고 자유롭게 그림을 배울 수 있다고 생각했다.

아키라는 어디에도 적을 두지 않은 채 혼자 그림을 그렸다. 1년 후인 1928년 그는 권위 있는 미술대회인 이과전(二科展)에 입선했다. 열아홉에 직업 화가의 길에 들어섰다.

문제는 1928년이라는 시대 상황이다. 1928년은 미국 뉴욕에서 주식시장이 붕괴하면서 대공황이 시작된 해다. 도쿄에서 3·15 사건이 터졌다. 지하에서 암약하던 공산당이 3월 15일 일제히 검거되었다. 공산당 활동이 급격히 위축되는 것처럼 보였다.

유럽 사회 일각에서는 뉴욕발(發) 대공황을 자본주의 몰락의 징조로 간주했다. 사회주의와 공산주의를 신봉하는 세력이 우후죽순으로 급

증했다. 미국에서 파도친 대공황의 해일은 태평양을 건너 일본 열도에 밀어닥쳤다. 좌익운동이 불황을 자양분으로 삼아 세력을 넓혀갔다. 이런 사회 분위기에 편승해 젊은 예술가들 대부분이 좌익 예술운동에 가담했다. 아키라 역시 일본 프롤레타리아 미술동맹에 참여했다. 미술동맹 회원으로 프롤레타리아 미술전에 작품을 출품했다(프롤레타리아 미술동맹은 1932년까지 활동한다). 아키라는 프롤레타리아 신문 지하조직에도 가담해 비밀리에 신문을 제작했다. 조직원과의 접선 장소에서 잠복한 형사와 마주치고 줄행랑을 쳐 가까스로 검거를 면한 일도 있었고, 헌병에 체포되었지만 화장실에서 증거서류를 입으로 삼켜 구속을 피한 일도 있었다. 헤이고 형은 동생이 좌익 미술가동맹에 가담한 것에 대해 이렇게 말했다.

"그것도 나쁘지 않겠지. 하지만 지금의 프롤레타리아 운동은 독감 같은 거야. 곧 열이 식을걸."

형의 예언대로 동생의 열정은 식고 말았다. 아키라는 자서전에서 이렇게 쓰고 있다.

"그래도 나는 그게 분해서 몇 년 동안 계속 그 언저리에서 버텼다. 머릿속에 미술, 문학, 연극, 영화에 관한 지식을 탐욕스럽게 집어넣은 나는 그 지식을 쏟아낼 곳을 찾아서 방황을 계속했다."

그림은 거의 팔리지 않았다. 캔버스나 물감 값은 하루가 다르게 올랐다. 이런 상황에서 팔리지 않는 그림만 그릴 수도 없는 노릇이었다. 그는 문학과 연극과 음악과 영화에 빠져들었다. 불황을 타고 1엔짜리 책이 붐을 이루던 시기여서 일본 문학 전집이나 세계 문학 전집을 사서 보는 데 어려움이 없었다. 1엔짜리 책은 헌책방에서 30전에도 살 수 있었다. 학교를 오갈 일도, 대학 친구들과 술 마시며 보낼 일도 없으니 시간은 흘러 넘쳤다. 돈 들지 않고 할 수 있는 것은 독서밖에 없었다. 잠

자리에 누워서도 읽고 걸으면서도 읽었다.

그 다음은 영화였다. 영화에 빠진 것은 헤이고 형의 영향이 컸다. 형은 진로 문제로 아버지와 갈등을 빚다 집을 나가 애인과 동거를 하고 있었다. 러시아 문학에 심취한 형은 필명으로 영화평을 기고하고 있었다. 그는 형이 추천하는 영화라면 아무리 거리가 멀어도 반드시 그 극장에 가서 보곤 했다. 형은 미하일 아르치바셰프의 소설 《최후의 일선》을 늘 머리맡에 두고 읽었다. 형은 입버릇처럼 "나는 서른이 되기 전에 죽을 거야"라는 말을 해왔다. 형은 영화평을 쓰는 것에 머물지 않고 영화에 뛰어들어 변사(辯士)로 활동했다. 당시는 무성영화 시대였기에 변사의 역할이 중요했다. 형은 처음에는 재개봉관 영화관에서 대표 변사로 활동하다 나중에는 히지리바시 근처의 극장 시네마 팰리스에서 변사로 마이크를 잡았다.

1930년이 되면서 영화에 혁명이 일어났다. 1895년 프랑스 파리에서 뤼미에르 형제가 〈열차의 도착〉을 상영한 이래 35년간 과학기술은 영화에 소리를 집어넣지 못했다. 그 기간 동안 무성영화가 전성시대를 구가했다. 진보를 거듭한 과학기술은 마침내 필름 속에 소리를 삽입하게 되었다. 영화는 무성영화에서 유성영화(토키) 시대로 접어들었다. 마를레네 디트리히가 주연한 〈푸른 천사〉, 〈모로코〉, 〈상하이 익스프레스〉 같은 유성영화가 도쿄에 쏟아져 들어왔다. 서양 영화관들은 앞다투어 유성영화를 걸었

오즈 야스지로 감독의
1931년 무성영화
〈도쿄의 합창〉

다. 토키는 곧 변사 시대의 종언을 의미했다. 우시고메칸을 비롯한 서
양 영화 전용극장에서 변사들이 전원 해고됐다. 변사들은 파업으로 맞
섰다. 유성영화가 거역할 수 없는 흐름이라는 것을 알면서도 변사들은
어쩔 수 없이 파업에 떠밀려갔다.

파업이 끝나고 몇 달이 흘렀다. 1933년 헤이고는 스스로 목숨을 끊
었다. 형은 자살하기 사흘 전 동생을 불러내 함께 밥을 먹고는 한 온천
여관에서 스스로 동맥을 끊었다. 아키라 나이 스물넷이었다. 얼마 뒤
소식이 끊긴 큰형이 병사했다는 소식이 집안에 전해졌다. 이제 집안에
아들은 아키라 혼자뿐이었다.

조감독 모집 신문 광고

형이 요절하고 3년여의 시간이 흘러갔다. 아키라는 화가로서 자기
색깔을 찾으려 안간힘을 썼다. 좌익과도 결별하고 그림을 그렸지만 그
림은 팔리지 않았다. 그는 초조했다. 이십대 중반에 자신만의 그림 세
계를 구축한다는 것 자체가 어불성설이었지만 아키라는 그걸 깨닫지
못했다. 물감을 사려 울며 겨자 먹기로 내키지 않는 부업에 손을 대면
서 그림에 대한 의욕이 식어갔다. 형이라는 구심점이 사라지자 종잡을
수 없이 흔들렸다. 뭔가 다른 일을 해야 하는 게 아닌가 하는 생각이
조금씩 고개를 들었다. 아버지는 불안해하는 아들에게 이렇게 말했다.
"초조해하지 마라, 급할 것 없다."

1936년 1월 어느 날이었다. 신문을 읽다가 PCL 영화촬영소에서 조
감독을 모집한다는 광고가 눈에 띄었다. 모집 인원은 5명. 그때까지 감
독이 되겠다는 생각은 한 번도 해본 일이 없었다. 1차 시험은 논문 제
출, 2차 시험은 실기와 구술 시험이었다. PCL 촬영소 현장에 모인 조감

1936년 PCL에
입사했을 당시의
구로사와 아키라

독 부문 1차 합격자는 130명. 2차 시험은 130명이 팀별로 나눠 시나리오를 쓴 뒤 구술 시험을 보는 것. 그는 난생 처음 시나리오라는 것을 써서 제출했다. 그리고 저녁 무렵 구술 시험장에 불려가 어떤 면접관 앞에 앉았다. 야마모토 가지로(山本 嘉次郎) 감독이었지만 그는 면접관이 누구인지 알지 못했다. 그런데도 그는 처음 보는 면접관과 대화가 통해 영화 외에도 예술 전반에 대해 여러 가지 이야기를 나눴다. 일 주일 후 그는 3차 면접 시험에 오라는 통지서를 받았다.

영화계와의 인연은 이렇게 시작됐다. PCL에서는 조감독을 간부 후보생으로 대우했다. 간부 후보생들은 영화 제작의 모든 부분을 배워나갔다. 현지 촬영을 나가서는 회계도 봤고 배우가 모자라면 엑스트라 배역도 맡았다.

초반의 어려움을 견뎌내고 아키라는 야마모토 감독 밑에서 조감독으로 연출을 배워나갔다. 그는 야마모토 감독과 일하는 게 즐거웠다. 조감독은 촬영 현장에서 기탄없이 의견을 말했고 감독은 그때마다 그의 말을 수용했다. 아키라는 《자서전 비슷한 것》에서 이때의 심정을 이렇게 묘사했다.

"내 얼굴에 고갯마루의 바람이 불어왔다. 고갯마루의 바람이란 길고 험한 산길을 오를 때 고갯마루에 가까워지면 산 저편에서 불어오는 시원한 바람을 말한다. (……) 그리고 곧 고갯마루에 올라서서 탁 트인 전망을 내려다볼 수 있다는 말이다."

이 무렵 PCL은 배우와 감독을 스카우트해 조직을 키우며 도호(東寶)

영화사가 된다. 도호에서 제작한 영화들 중에 가장 유명한 작품이 〈추신구라(忠臣藏)〉다. 47인의 사무라이 충신들을 다룬 〈추신구라〉는 1부와 2부로 나뉘는데, 2부를 찍은 감독이 야마모토 감독이었다. 아키라는 제1조감독으로 야마모토 감독과 함께 〈추신구라〉 2부를 찍었다. 2부의 하이라이트는 사무라이 47명의 습격 장면이다. 눈 내리는 장면의 촬영은 아키라의 아이디어로 가능했다.

그를 명감독으로 키워낸 사람은 야마모토다. 야마모토는 시나리오 작가로 영화계에 발을 디딘 사람이다. 아키라는 야마모토에게서 무엇보다 시나리오 쓰는 법을 배웠다. 그는 또한 야마모토의 고급스런 취미와 기호를 통해 세상의 깊이를 배웠다. 야마모토는 특히 맛에 민감한 미식가였다. 미각에 둔감한 사람을 인간 실격으로 여겼을 정도였다. 또한 그는 도자기와 고미술과 민예품에 대한 조예가 상당한 수준이었다. 조감독 시절 아키라는 잠자는 시간만 빼놓고는 야마모토 감독 곁에 있었다. 일이 끝나면 술도 같이 마셨고 식사도 감독 집에서 함께

1939년 영화 〈추신구라〉 촬영 당시 스태프들과 함께(아랫줄 왼쪽에서 두 번째가 아키라)

했다. 아키라는 자서전에서 이렇게 썼다.

"야마 상은 결코 조감독들의 개성을 바로잡으려 하지 않고 오히려
각자의 개성을 키우는 일에만 신경을 썼다. 그러면서도 스승이라는 딱
딱한 느낌을 조금도 주지 않고 자유롭게 우리를 키웠다."

유능한 감독이 되고 싶으면 조감독은 먼저 좋은 시나리오를 쓸 줄
알아야 한다는 게 야마모토의 지론이었다. 아키라는 아무리 몸이 피곤
해도 하루 한 장씩 시나리오를 쓰겠다고 자신에게 다짐했다. 야마모토
는 아키라가 써온 시나리오가 성에 차지 않으면 그가 보는 앞에서 직
접 고치곤 했다. 살짝 고쳤을 뿐인데도 시나리오는 날개를 단 것처럼
훨훨 날았다. 아키라는 그때마다 야마모토의 필력에 감탄했다. 고친
것과 고치기 전의 시나리오를 비교하면서 그의 시나리오 실력은 쑥쑥
늘었다. 그는 야마모토에게서 배우를 다루는 기술도 배웠다. 야마모토
는 이 말을 반복적으로 했다.

"감독이 생각하는 쪽으로 배우를 억지로 끌어당기면, 배우는 감독이

생각하는 곳의 반밖에 오지 못해. 차라리 배우가 생각하는 쪽으로 밀어줘. 그런 뒤에 배우로 하여금 본인이 생각하는 일의 곱절을 하게 해주라고."

아키라의 성격적 결함은 쉽게 짜증을 내고 고집이 세다는 점이었다. 이로 인해 아키라는 조감독 시절 종종 문제를 일으키곤 했다. 야마모토는 그의 이런 성격을 걱정한 나머지 다른 팀으로 옮길 때는 절대 짜증내지 않겠다, 고집 부리지 않겠다는 다짐을 받아두기까지 했다.

1941년 마지막으로 야마모토 감독 아래서 조감독을 맡은 작품이 〈말〉이다. 1941년 〈말〉이 개봉되었다. 이로써 5년간의 조감독 생활이 모두 끝났다. 감독으로 데뷔하는 일만 남았다. 그때가 서른두 살이었다.

도호 영화촬영소를 찾아가 본다. 도쿄 시내에는 도호 시네마가 여러 곳 있다. 대표적인 영화의 거리인 가부키초에도 도호 시네마가 있다. 영화 팬들에게 궁금한 곳은 영화사가 아니라 영화촬영소, 즉 스튜디오다. 도호 스튜디오는 세타가야(世田谷) 구 세이조(成城)에 있다.

신주쿠에서 오다큐 선 개찰구로 들어가 4번 플랫폼에서 오다와라 행 전철을 탄다. 목적지는 세이조가쿠엔마에(成城學園前) 역. 신주쿠 역을 떠난 지 15분 만에 세이조가쿠엔마에 역에 열차가 섰다.

세이조가쿠엔마에 역

구글맵 상으로는 10분 거리로 나온다. 세이조 지역은 조용한 주택가였다. 깔끔한 도로 가로등마다 '成城'이라고 적힌 흰색 깃발이 나부낀다. 초행길이었지만 고급 주택가 속으로 들어가고 있다는 느낌을 주었다. 5분여 걷다가 구글맵이 인도하는 대로 메구미 치과병원 앞에서 왼쪽 골목으로 방향을 바꾼다.

깔끔하고 한적한 주택가. 일본 집들이 대체로 작은 편인데, 이 동네는 그렇지도 않았다. 한눈에도 고급 주택들이다. 주택의 주차장에 벤츠나 BMW가 한두 대씩 주차되어 있다. 지나다니는 행인도 거의 없는 골목길에 치과병원이 군데군데 박혀 있었고, 드물게 교회도 보였다. 과연 제대로 가고 있는 걸까. 도무지 이런 곳에 영화촬영소가 있을 것 같지 않다. 5분쯤 걸었을까. 동행자에게 미안해지기 시작하는 순간 도로가 갑자기 푹 꺼지듯 내리막 급경사다. 내리막길 아래로 공장 단지 같은 건물들이 보였다. 'Toho Studio' 간판이 보였다. 다리의 뻐근함이 눈 녹듯 사라졌다.

스튜디오 내부로 들어가는 정문, 출입증을 검사하는 입구 옆 외벽에 거대한 벽화 그림이 보였다. 〈7인의 사무라이〉의 한 장면이었다. 순간 나는 1950년대로 휙, 시간 여행을 온 기분에 휩싸였다. 벽화는 〈7인의

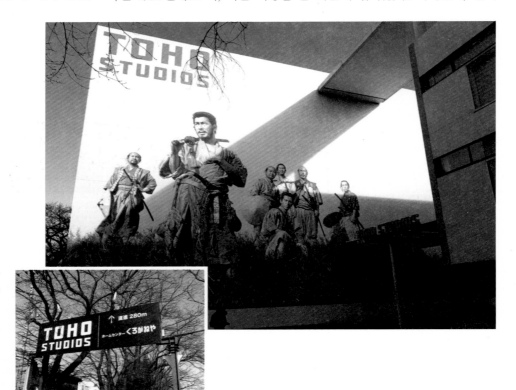

도호 스튜디오 외벽의
〈고질라〉 벽화

사무라이〉의 초반 장면. 한 팀으로 뭉친 7인의 사무라이들이 강도떼에게 수시로 약탈당하는 농촌마을을 야산 위에서 내려다보는 장면이다. 미국 영화를 모방했으면서도 미국 영화를 뛰어넘어 할리우드를 초라하게 만든 영화 〈7인의 사무라이〉.

　도호 스튜디오 작품으로 흥행에서 최고 기록을 세운 영화는 단연 〈고질라〉다. 출입문 오른편에는 아가리를 벌리고 포효하는 고질라 미니어처가 서 있다. 도호 스튜디오는 〈7인의 사무라이〉와 〈고질라〉로 이방인들에게 인사를 건넸다. 나는 스튜디오 외곽을 천천히 둘러보기로 했다. 큰길에서 들어오는 정문 쪽 외벽에도 거대한 고질라가 무시무시한 이빨을 드러내며 울부짖고 있다.

　스튜디오 뒤쪽으로 가본다. 냇물이 흐르며 졸졸졸 여울지는 소리를 냈다. 수령이 오륙십 년은 족히 넘었을, 늙은 할아버지 같은 벚나무들

이 냇물 쪽으로 가지를 떨구고 있다. 겨울에도 이런데, 봄이 되면 얼마나 아름다울까. 스물여섯 아키라도 이곳에 와서 이런 환경에 매료되었을 것이다. 그리고 자상하고 해박한 야마모토 감독에게 배우는 하루하루가 즐거웠을 것이다. 이곳에서 구로사와는 무명이었던 미후네 도시로(훗날 일본의 국민배우가 된다)를 발탁했고, 미후네 도시로·시무라 다카시와 함께 전성기를 누렸다.

메이지 신궁에서의 결혼식

1941년 12월, 일본은 하와이의 진주만을 기습 폭격했다. 미국이 참전을 선언하면서 2차 대전은 전장(戰場)이 태평양으로까지 확대된다. 전시 동원 체제에서 군당국은 영화를 비롯한 모든 부문에서 검열을 강화했다.

조감독 꼬리표를 뗀 아키라는 시나리오에만 전념했다. 1942년 군정보국이 주최한 시나리오 공모전에 응모한 〈조용하다〉가 2등에 당선된다. 상금은 300엔. 자신감을 얻은 그는 영화잡지협회 시나리오 공모전에 〈눈〉을 출품해 또다시 1등에 당선됐다. 상금은 2,000엔. 당시 조감독 월급이 48엔이었다는 점을 감안하면 엄청난 액수였다.

일정 기간 조감독 생활을 거쳤으면 누구나 감독 데뷔를 시도한다. 감독으로 데뷔하려면 무엇보다 마음에 드는 시나리오가 있어야 한다. 아키라는 〈달마사의 독일인〉으로 영화를 찍겠다는 기획안을 만든다. 하지만 시나리오는 여러 단계에서 내무성 검열에 걸려 옥신각신하다가 결국 무산되고 만다. 의욕을 상실한 그는 술값이나 벌자는 요량으로 군당국이 요구하는 전의(戰意) 고양 시나리오를 써댔다. 그는 군국주의 분위기에 대해 감히 저항하지 못한 채 적당히 타협하며 현실에 영

합했다.

그러던 어느 날 신문을 보다가 《스가타 산시로》라는 신간 광고를 보게 된다. 유도 천재 청년의 파란만장한 인생에 관한 소설이라는 선전 문구만을 보고 그는 어떤 직감을 받았다. 즉시 회사에 판권을 사달라고 요청했다. 판권이 확보되자마자 그는 시나리오를 단숨에 쓴다. 1943년 3월, 데뷔작 〈스가타 산시로〉가 영화관에 걸렸고, 데뷔작은 비평과 흥행에서 두 마리 토끼를 잡았다. 이 영화로 그는 국민영화 장려상을 수상한다. 〈스가타 산시로〉에는 철부지 캐릭터가 등장한다. 유도 천재인 주인공 산시로가 철부지에 해당한다. 그는 미완성이던 인물이 완성되어 가는 과정에 애정을 느낀다고 말한다. 실제로 아키라 작품에는 철부지 캐릭터가 자주 등장한다.

두 번째 작품은 〈가장 아름다운 자〉. 전시 상황에서 공장에 동원된 여성 자원봉사대에 관한 이야기다. 여배우들이 여공을 연기하는 게 아니라 실제 다큐멘터리처럼 영화를 찍겠다는 생각으로 그는 여배우들을 혹독하게 다뤘다. 〈가장 아름다운 자〉는 전쟁의 패색이 짙어가던 1944년에 개봉되었다.

그는 영화를 찍으면서 여성 봉사대의 대장으로 출연한 여배우 야구치 요코와 자주 갈등을 빚곤 했다. 하지만 이것이 인연이 되어 두 사람은 패전 직전인 1945년 초여름 결혼한다. 감독과 여배우의 결혼은 영화계에서 낭만적인 결합이지만 두 사람이 결혼에

아내 야구치 요코와 아키라

이르는 과정은 그런 연애와는 한참 거리가 있다. 두 사람의 결혼에는 암울한 전쟁 상황에서 기인한 생존 본능이 작용했다. 그는 영화 촬영이 모두 끝난 뒤 야구치에게 이렇게 말했다.

"일본은 전쟁에 지게 되어 있고 전쟁에 지면 어차피 다 죽게 되니 죽을 때 죽더라도 결혼생활이라도 한번 해보자."

야구치 요코는 이 절박한 프러포즈를 거절할 수가 없었다. 특별히 싫지도 않은 사람이니 죽기 전에 부부의 연이라도 한번 맺어보고 죽자고 생각했다. 장소는 메이지 신궁의 결혼식장. 결혼식이 진행될 때 공습 경계경보 사이렌이 울리기도 했다. 실제로 결혼식 다음날 도쿄는 미군의 공습을 받았고 메이지 신궁 일부가 불타기도 했다. 결혼 직후 공습의 위험을 느낀 신혼부부는 시부야에서 세타가야로 이사했다. 이사한 다음날 시부야의 집이 공습으로 전소됐다. 네 번째 영화 〈호랑이 꼬리를 밟은 사나이〉를 찍던 중 일본이 항복했고 미군이 도쿄에 주둔하기 시작했다. 언론 자유가 되살아났고 영화계에 웃음이 피어났다(유명 영화감독은 종종 여배우들과 염문을 뿌리며 결혼을 여러 번 하는 경우도 있다. 그러나 아키라는 그 흔한 스캔들 한번 없이 야구치 요코와 해로한다).

두 사람이 결혼식을 올린 메이지 신궁(明治神宮)으로 가보자. 메이지 신궁은 요요기(代々木) 공원 안에 있다. 메이지 신궁 정문으로 가는 전철 노선은 메트로 메이지진구마에 역에서 내려 걸어가는 것이다. 메이지 진구마에 역은 하라주쿠(原宿) 역으로도 불린다. 서울 홍대앞이나 강남 역처럼 일본의 젊은 에너지를 느끼고 싶다면 하라주쿠 역으로 가보라.

시끌벅적한 젊음의 거리를 지나 횡단보도를 건너 메이지 신궁으로 들어가는 정문에 선다. 이방인은 신사 정문인 도리이(鳥居)의 규모에 기가 죽는다. 도쿄 시내를 걷다 보면 발에 걸리는 것이 신사지만 메이지 신궁은 일단 도리이부터 모든 신사들을 압도한다. 메이지 신궁은 도쿄

의 야스쿠니 신사, 오사카의 이세 신궁과 함께 일본의 3대 신사다. 메이지 신궁은 다이쇼 시대인 1920년에 건립되어 메이지 천황과 쇼켄(昭憲) 황후의 신위가 봉안되었다. 2020 도쿄올림픽은, 그러니까 메이지 신궁 건립 100주년에 맞춰 열리는 스포츠행사라는 의미도 있다.

메이지 신궁 정문을 들어서면 정말 다양한 피부색의 인종이 이 신궁을 찾고 있는 것을 확인하게 된다. 일본을 모르는 서양인들도 일본의 오늘을 있게 한 인물이 122대 메이지 천황(1852~1912)이라는 것쯤은 안다. 봉건사회에 머물던 일본의 근대화를 이뤄 아시아 최초의 선진국으로 이끈 인물 메이지.

20미터는 족히 넘는 숲의 터널이 200미터 이상 이어진다. 이 나무들은 일본 전역에서 가져와 심은 것이다. 조약돌이 깔린 길을 걷는다. 자가닥자가닥 하는 소리가 세진에 찌든 마음을 정갈하게 한다. 울창한 숲은 마치 메이지 신궁에 이르는 가도(街道)를 호위하는 것 같다. 메이지 신궁의 하이라이트는 본전(本殿)이다. 그 본전에 도달하기 전까지 이방인들은 조금씩 메이지 천황이 일본인의 정신세계 속에 어떻게 자리

메이지 신궁 본전 전경

하고 있는지 느끼게 된다.

정문 다음으로 이방인들의 호기심을 자극하는 것이 있다. 바로 일본의 술 사케 브랜드를 벽화처럼 한꺼번에 전시한 공간이다. 우리나라에서 인기가 높은 구보다만주(久保田萬壽)를 찾았지만 이상하게 보이지 않았다. 대신 십일정종(十一正宗)과 백학(白鶴)이 눈에 들어왔다. 이들 사케 회사들은 100년 전 메이지 신궁을 건립할 때 막대한 건축 비용을 기부했다. 강한 지역색을 다양한 사케 술맛으로 발전·승화시킨 나라가 일본이다.

두어 개 도리이를 지나면 본전(本殿)에 이르는 마지막 문인 미나미신몬(南神門)이 나타난다. 미나미신몬을 통과해 일단 본전 마당에 들어서면 누구 할 것 없이 본전 계단 위에서 행해지는 의식에 관심이 모일 수밖에 없다. 본전에 가까이 가면 짝짝 박수 소리가 크게 들린다. 참배객들이 참배 의식을 행하는 소리다. 100엔 동전 한두 개를 봉헌한 뒤 두 번 허리를 굽혀 예를 표하고 두 번 박수를 치고 다시 한 번 허리를 굽혀 예를 표한다.

메이지 신궁에서는 사계절 다양한 행사가 치러진다. 뭐니뭐니해도 가장 큰 행사는 하츠모우데(初脂で)다. 새해 첫날 행사인 하츠모우데는 12월 31일~1월 3일이 클라이맥스다. 한꺼번에 100만 명 이상의 참배객이 이곳을 찾기도 한다.

평상시에 메이지 신궁에서 벌어지는 이벤트는 신도(神道)식으로 치러지는 전통 결혼식이다. 일본인들은 메이지 신궁에서 결혼식을 올리는 것을 최고의 영광으로 여긴다. 장소는 본전 옆 공간이다. 미나미신몬에서 본전을 바라보았을 때 왼쪽 공간이 결혼식 장소다. 1945년 구로사와가 그랬던 것처럼 21세기의 일본인들도 똑같은 방식으로 전통혼례를 치른다.

메이지 신궁 입구에 전시되어 있는 일본 사케 상표들

난항 끝에 탄생한 〈라쇼몽〉

구로사와 아키라에게 세계적인 감독이라는 명성을 안긴 작품이 〈라쇼몽(羅生門)〉이다. 1950년 세상에 나온 이 영화는 1951년 베니스 영화제에서 그랑프리를 수상한다. 그의 나이 마흔한 살. 감독 데뷔 8년 만에 구로사와는 〈라쇼몽〉으로 일본 영화를 서양인들에게 각인시켰다. 이 영화를 계기로 일본은 '전범 국가'에서 '문화 국가'로 서양인의 의식에서 거듭나게 되었다.

라쇼몽은 라조몽(羅城門)을 가리킨다. 라조몽은, 한자에서 미뤄 짐작할 수 있는 것처럼 성의 외곽 정문을 뜻한다. 영화 〈라쇼몽〉의 문은 헤이안 시대(平安 794~1185)의 수도 헤이안쿄(平安京) 외곽 정문이다.

〈라쇼몽〉은 아키라의 오리지널 시나리오가 아니다. 원작은 소설가 아쿠타가와 류노스케가 쓴 《덤불 속》이다. 우리는 아쿠타가와를 소세키 산방 기념관에서 이미 만난 적이 있다. 《덤불 속》을 시나리오 작가 하시모토가 영화용으로 각색한 것이 '자웅(雌雄)'이다.

아키라가 보기에 시나리오 '자웅'은 영화로 만들기에는 분량이 너무 적었다. 그는 '자웅'을 그대로 썩혀두기에는 아깝다고 생각해 살릴 방법을 궁리했다. 그러다 소설가 아쿠타가와가 똑같이 헤이안 시대를 배경으로 쓴 소설 《라쇼몽》이 있다는 것을 발견했다. 그래서 '자웅'과 《라쇼몽》을 결합시켜 영화를 찍기로 하고 하시모토와 협력해 시나리오를 완성했다.

영화사의 최고경영진은 〈라쇼몽〉 제작 기획안에 결재를 미뤘다. "내용이 난해하다", "제목이 매력이 없다"는 등의 이유를 댔다. 가까스로 촬영에 들어갔다. 이번에는 영화사에서 붙여준 조감독 세 명이 시나리오가 무슨 말인지 잘 모르겠다고 했다. 아키라는 간략하게 시나리오를

설명했다.

"인간은 자기 자신에 대해서 솔직하게 말하지 못한다. 허식 없이는 자신에 대해 말하지 못한다. 이 시나리오는, 그런 허식 없이는 살아갈 수 없는 '인간'이라는 존재를 그렸다. 아니, 죽어서까지 허식을 완전히 버리지 못하는 인간의 뿌리 깊은 죄를 그렸다. 그것은 인간이 가지고 태어난 업이고, 인간의 구제하기 힘든 성질이며, 이기심이 펼치는 괴기한 이야기다. 당신들은 이 시나리오를 전혀 모르겠다고 하지만, 인간의 마음이야말로 원래 수수께끼다. 그런 알 수 없는 인간의 심리에 초점을 맞춰서 읽어보면 이해가 될 것이다."

한 문장으로 축약하면 이렇게 된다. '가능성 있는 진실의 다양성'. 영화의 무대는 두 개다. 라쇼몽과 숲속. 라쇼몽을 어떤 크기로 지을 것인가. 구로사와는 교토와 나라의 오래된 문을 전부 답사했다. 처음에는 교토의 도지(東寺) 문 크기 정도로 생각하다가 점점 커져 결국 나라시의 도다이지(東大寺) 산문(山門)보다 더 커지게 된다.

나무꾼, 중, 산적 다조마루, 산적에게 강간당했다고 주장하는 희생

영화 〈라쇼몽〉
세트장 만드는 과정

자의 아내, 그리고 무당이 불러낸 사무라이의 혼령. 네 사람 모두 숲속에서 있었던 사건을 증언하지만 진실은 갈수록 오리무중이다. 네 사람 각각의 이야기가 모두 진실처럼 보인다.

숲속 장면의 촬영 장소는 나라의 원시림과 교토의 고묘지. 이 영화를 본 사람은 기억하겠지만 숲속에 내리쬐는 빛과 그 빛이 만들어내는 그림자가 영화 전체의 기조를 이룬다. 원시림의 어둠과 빛과 그림자를 어떻게 표현할 것인가. 여기서 구로사와의 입을 통해 그때의 상황을 들어보자.

"나는 태양을 직접 찍는 방법으로 그 문제를 해결하겠다고 생각했다. 지금이야 카메라로 태양을 찍는 게 드문 일이 아니지만, 당시에는 영화 촬영의 금기 가운데 하나였다. 렌즈를 통해서 초점을 모으는 태양 광선에 필름이 탈지도 모른다는 생각 때문이었다. 하지만 카메라를 맡은 미야가와 가즈오는 이 첫 시도에 과감하게 도전해서 훌륭한 영상을 잡아주었다. 카메라가 숲속의 빛과 그림자의 세계, 인간 마음의 미로 속으로 들어가는 도입부는 정말로 멋진 카메라 솜씨였다. 나중에 베니스 영화제에서 "카메라가 최초로 숲속에 들어갔다"라는 평을 들은 이 장면은, 미야가와의 걸작임과 동시에 세계 흑백영화사에서 촬영이 거둔 하나의 쾌거라고 해도 좋을 것이다."

88분짜리 〈라쇼몽〉은 이렇게 완성됐다. 그의 다른 작품들이 대부분 110분을 넘긴다는 점을 감안하면 짧은 영화라고 할 수 있겠다. 〈라쇼

몽〉 다음으로 찍은 작품이 도스토예프스키 원작의 〈백치〉다. 영화사 수뇌부와 갈등을 빚으며 만든 영화 〈백치〉는 흥행과 비평에서 모두 쓴 맛을 보았다. 의기소침한 나날을 보내고 있던 어느 날 구로사와는 강으로 낚시를 갔다. 낚싯줄이 끊어지는 바람에 일찍 낚시 도구를 챙겨 집으로 돌아왔다. 현관문을 열어주면서 아내가 축하인사를 건넸다.

"〈라쇼몽〉이 그랑프리라네요."

아키라는 〈라쇼몽〉의 문을 지나 세계로 나아갔다.

예술성과 상업성을 모두 잡다

아키라는 "시대영화의 형식을 완성하고 예술의 경지까지 끌어올린 감독"이라는 평가를 받는다. 시대영화를 가름하는 기준점은 1868년이다. 메이지 유신의 원년(元年)인 1868년 이전을 다루면 시대영화로, 이후의 상황을 다루면 현대영화로 분류된다.

〈7인의 사무라이〉의 시대적 배경은 16세기 말, 내전의 혼란에 빠져 있던 전국시대. 세계는 대항해시대에 접어든 지 한 세기가 지난 시점이었다. 포르투갈 선박이 예수회 선교사들을 싣고 일본에 도착한 것은 1543년. 예수회 선교사들은 기독교 개종을 전제조건으로 일본에 조총 두 정을 건네준다. 칼[劍]의 나라에 총(銃)이 상륙한 것이다. 오백 년 이상 특권층을 형성해 온 사무라이 계급은 조총의 등장과 함께 서서히 내리막길을 걷게 된다.

영화의 줄거리는 이렇다. 매년 수확철이 되면 산적들에게 양식을 약탈당하고 목숨까지 빼앗기는 작은 마을이 있다. 자신들의 힘으로는 도저히 산적들을 막아낼 수 없다고 판단한 농민들은 사무라이를 고용해 산적들로부터 마을을 지켜보겠다고 궁리한다. 하지만 사무라이들 대

부분은 먹여주고 재워주는 것 외에는 별도의 보수가 없다는 것을 알고는 농민들의 제안에 고개를 내젓는다. 농민들은 가까스로 감베이(시무라 다카시 분)를 비롯한 무소속 사무라이 7명을 구해 마을로 돌아온다.

두목 감베이를 위시한 사무라이 7인은 농민들을 훈련시키며 산적의 침입에 대비한다. 마침내, 사무라이들은 농민들과 합심해 산적들과 싸워 전멸시킨다. 이 과정에서 사무라이 4인이 희생되고 농민 일부도 목숨을 잃는다. 봄이 찾아오자 농민들은 걱정 없이 농사를 짓는다. 살아남은 3인의 사무라이들은 평화로운 마을을 뒤로 하고 길을 떠난다.

이 영화의 메시지는 사무라이의 휴머니즘적 정의 실현이다. 사무라이는 정의의 화신이다. 무법이 판치는 마을에 정의의 총잡이들이 나타나 악인들을 소탕한 뒤 유유히 사라지는 서부영화의 신화적 구조를 그대로 가져왔다. 7인의 사무라이는 마치 서부영화의 보안관을 보는 것 같다.

알려진 대로, 이 영화는 서부영화의 거장 존 포드(1894~1973) 감독의 〈황야의 결투〉에서 영향을 받았다. 〈황야의 결투〉의 원제는 'My darling Clementine'. 아키라는 신화적인 구조에서 전개 방식까지 상당 부분을 〈황야의 결투〉에서 가져왔다. 그런데도 영화 전문가들이 존 포드의 작품을 능가한다고 말하는 까닭은 어디에 있을까. 등장인물들의 뛰어난 성격 묘사에 있다. 등장인물의 각기 다른 성격은 극적인 긴장감과 함께 앞으로 닥쳐올 인물의 운명까지도 암시한다. 이 영화에서 사무라이 두목인 감베이와 함께 가장 주목받는 인물이 있다. 거칠고 제멋대로지만 도저히 미워

영화 〈7인의 사무라이〉 촬영 현장. 왼쪽에 서 있는 이가 아키라이다.

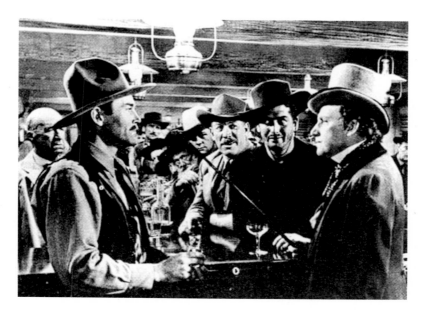

할 수 없는 인간적인 캐릭터. 그가 기쿠치요(미후네 도시로 분)다. 농부 출신인 그는 7인의 사무라이에 발탁되기 전까지 기구한 밑바닥 인생을 살아왔다. 성질은 급하고 언행은 과장이 심하며 매우 감정적이다. 모든 면에서 냉철하고 이성적인 감베이의 눈으로 보면, 도저히 함께 일을 도모하기 힘든 인물이다.

내가 이 영화를 보다가 울컥한 장면이 있다. 바로 기쿠치요와 관련된 장면에서다. 마을 근처까지 침입한 산적들은 마을에서 조금 떨어진 물방앗간에 불을 지른다. 감베이와 기쿠요치가 불타는 물방앗간 사람들을 구하려 달려간다. 이때 한 여인이 등에 창을 맞은 채 아기를 안고 물방앗간에서 뛰쳐나와 울부짖으며 개울로 나온다. 기쿠요치는 위험을 무릅쓰고 개울로 뛰어든다. 그 여인은 기쿠요치에게 강보에 쌓인 아기를 건네며 죽는다. 기쿠요치는 아기를 받아 안고 있다가 어릴 때 자기와 같은 모습이라며 오열한다. 이때 비로소 관객들은 그가 보여준 행동들을 이해하게 된다. 농부 출신에 고아라는 열등감으로 인해

그렇게 행동해 왔다는 것을.

아키라 감독은 〈7인의 사무라이〉가 서부영화에서 영향을 받았다는 점을 인정했다. 도널드 리치는 영화감독이면서 구로사와 아키라 영화의 전문비평가이다. 그는 《구로사와 영화》라는 저서에서 아키라의 말을 이렇게 인용한다.

"인간은 약하기 때문에 정의의 인물이나 영웅을 원한다. 훌륭한 서부영화는 모든 사람이 좋아한다. 서부영화는 하나의 문법 틀을 여러 번 반복해 왔는데, 나는 거기서 이 문법을 배웠다."

이 세상 모든 영화감독의 꿈은 한 가지로 수렴된다. 미학적인 완성도, 즉 예술성을 확보하면서 흥행에도 성공하는 대중적인 영화를 만드는 것이다. 그런데, 예술성과 흥행성이라는 것은 상호 배타적이어서 예술성을 강조하면 흥행성이 떨어지고, 흥행성을 중시하면 예술성이 훼손되는 일이 발생하곤 한다. 어느 정도의 돈벌이가 보장되지 않으면 감독이 기획한 영화에 제작사가 투자를 하지 않기 때문에 흥행성은 결코 가볍게 볼 수 없다.

세종대 영화예술학과 이정국 교수는 국내에서 손꼽히는 구로사와 전문가다. 영화감독이기도 한 이 교수는 《구로사와 아키라의 영화세계》라는 책을 썼다. 이 교수는 이 책에서 〈황야의 7인〉의 존 스터지스와 아키라를 이렇게 비교한다.

"전형적인 할리우드 상업 영화감독인 스터지스는, 의도적으로 예술성과 대중성을 조화시킨 구로사와의 작품에서 예술성을 철저히 제거시켜 버렸다. 대신 율 브린너, 찰슨 브론슨, 스티브 맥퀸, 제임스 코번을 위시한 스타 시스템을 이용해 손쉬운 내러티브로 할리우드 공식에 맞춤으로써 상업적인 성공을 거두었다."

아키라에게 영향받은 영화들

아키라는 젊은 날 가구라자카의 영화관 우시고메칸에서 할리우드 영화와 유럽 영화를 수없이 봤다. 그 중에서 그에게 큰 영향을 준 사람은 존 포드 감독이다. 재능을 타고난 사람이 그 재능을 발휘하려면 자신보다 훨씬 뛰어난 사람을 만나거나 사숙(私淑)하며 그로부터 자극을 받아야 한다. 아키라는 생전의 존 포드 감독과 교유가 있다. 아키라는 《자서전 비슷한 것》에서 이렇게 쓰고 있다.

"나는 영화를 시작할 때부터 존 포드를 존경했다. 항상 그의 작품에 관심을 가졌고 영향을 받았다. 언젠가 그를 런던 호텔에서 만난 적이 있는데, 손에 빈 술잔을 들고 있던 나에게 '어이 아키라' 하고 소리쳐 부르며 오더니 스카치를 따라주었다. 런던에 있을 때 그는 국화를 보내주기도 하는 등 나에게 무척 잘해주었으며, 마치 나를 자기 아들처럼 대했다. 나는 그를 좋아한다. 그는 노련하다. 마치 자신의 영화에 나오는 기병대 장군처럼 보인다."

영화평론가 마이클 젝에 따르면, 〈7인의 사무라이〉는 임무 수행을 위해 서로 모르는 사람들이 팀을 결성하는 내용을 다룬 첫 번째 영화이다. 우리가 기억하는 〈나바론〉과 같은 영화의 원조가 〈7인의 사무라이〉다.

1961년에 개봉된 〈요짐보〉는 〈츠바키 산주로〉(1962)와 함께 대표적인 사무라이 오락 영화다. 〈요짐보〉는 그해 베니스 영화제에서 주인공 미후네 도시로에게 일본인 최초의 남우주연상을 안겼다.

구로사와 아키라의
페르소나
미후네 도시로

아키라는 조지 스티븐스의 〈셰인〉과 프레드 진네만의 〈하이눈〉에서 부분적으로 차용해 〈요짐보〉의 시나리오를 썼다. 〈셰인〉과 〈하이눈〉에서 모티브를 얻었지만 아키라의 머릿속에 한번 들어갔다 나오면서 전혀 다른 새로운 영화로 재탄생했다.

〈요짐보〉는 3년 뒤 〈황야의 무법자〉(1964)로 리메이크된다. 이 영화의 원제는 '돈 몇푼(A Fistful of Dollars)'. 세르지오 레오네가 감독한 이 영화에는 원제처럼 돈 몇푼에 아무렇게나 범법과 살인을 일삼는 잔악한 무법자들이 등장한다. 무법자들은, 항복을 선언하며 손을 들고 나오는 부녀자에게도 아무렇지 않게 총질을 해대고 낄낄거린다. 마을의 이권을 두고 싸우는 양쪽 진영에서는 최소한의 신사협정 같은 것도 존재하지 않는다.

세르지오 레오네 감독은 〈요짐보〉의 떠돌이 사무라이 산주로의 이미지를 가져왔다. 외떨어진 마을에 등장하는 첫 장면부터 등장인물의 캐릭터와 구성이 〈요짐보〉의 판박이다. 칼 대신 총을 찬 사무라이들이 등장하는 것만 다를 뿐이다. 〈요짐보〉를 기억한다면 극의 전개 방식을 보면서 실소하지 않을 수 없다. 정말 충실하게 〈요짐보〉를 베꼈기 때문이다. 악당들을 소탕하고 평화를 구현한 뒤 홀연히 길을 떠나는 고독한 로닌(浪人) 산주로 대신 말을 타고 가는 조를 대입시켰을 뿐이다. 내가 청소

클린트 이스트우드 주연의 〈황야의 무법자〉의 한 장면. 〈요짐보〉를 리메이크한 작품

년 시절 손에 땀을 쥐며 흥미진진하게 보았던 〈황야의 무법자〉가 사실은 구로사와 감독의 영화를 리메이크한 것에 지나지 않았다니. 일본 영화를 접할 기회조차 없이, 아니 구로사와의 이름조차 모른 채 〈황야의 무법자〉에 열광했던 영화 팬들에게는 기가 찰 노릇이다.

〈황야의 무법자〉에서 정의의 총잡이 조 역할은 신인 클린트 이스트우드가 맡아 하루아침에 스타가 되었다. 이 영화는 이탈리아 출신의 세르지오 레오네 감독이 찍었다고 해서 '마카로니 웨스턴', '스파게티 웨스턴'으로도 불린다. '마카로니 웨스턴'은 세계적으로 선풍적인 인기를 끌었다. 하지만 세르지오 레오네 감독은 도호 영화사로부터 저작권료를 지급하지 않았다는 이유로 소송을 당한다. 〈요짐보〉를 본 뒤에 이 영화를 본다면 소송을 당해도 마땅하다는 생각이 든다.

지금의 50대 이상은 홍콩산(産) 누아르 영화에 열광하며 청춘의 터널

을 지나왔다. 누아르 영화의 대표 인물이 주윤발이다. 〈영웅본색〉에서 주윤발이 보여준 연기는 지금 이 순간에도 수없이 리메이크된다. 〈영웅본색〉의 감독 오우삼 역시 구로사와 아키라를 스승으로 여긴다. 오우삼 감독은 아키라와 관련해 이렇게 말했다.

"아키라가 만든 〈7인의 사무라이〉나 〈요짐보〉의 다이내믹한 템포는 내 영화의 위대한 교과서라고 말하고 싶다. 〈영웅본색〉에 나오는 주윤발의 이미지는 〈요짐보〉에 나오는 미후네 도시로에게서 빌려온 것이다."

아키라의 영화 〈숨은 요새의 세 악인〉이 조지 루카스의 〈스타워즈〉 시리즈에 영감을 주었다는 사실도 영화 마니아라면 다 아는 내용이다. 구로사와 아키라가 창조해 낸 인물들은 50년 이상 동서양의 다양한 영화에 등장하는 액션 히어로들의 벤치마킹 대상이 되었다.

세계가 찬미한 감독

1960년 작 〈나쁜 놈일수록 잘 잔다〉부터 〈요짐보〉, 〈츠바키 산주로〉, 〈천국과 지옥〉을 거쳐 1965년 작 〈붉은 수염〉까지 구로사와 아키라가 만든 영화들은 흥행에 성공했다. 이들 다섯 편의 영화는 1959년 설립한 구로사와 프로덕션에서 제작한 영화들이다.

아키라는 할리우드로 진출하고 싶었다. 전세계 배급망을 가진 할리우드를 통해 글로벌 시장을 상대로 영화를 만들고 싶었다. 하지만 1966년부터 할리우드와 기획한 작품들이 잇따라 무산되면서 아키라는 크게 낙심한다. 1970년에 개봉한 첫 컬러 작품인 〈도데스카덴〉은 흥행에서 참패했다. 좌절의 나날이 계속되었다. 1971년 12월 어느 날 아키라는 도쿄 자택에서 면도칼로 손목을 그었다. 다행히 일찍 발견되어

목숨에는 지장이 없었지만 이 자살 미수사건은 많은 사람들에게 큰 충격을 주었다. 이 사건 이후 아키라는 성격에서 많은 변화를 보이기 시작했다. 그렇게 혐오하던 텔레비전 인터뷰에 응한 것이 대표적이다.

아키라가 재기에 성공한 것은 1980년 작 〈카게무샤〉다. 감독 나이 일흔 살. 1979년 구로사와가 홋카이도에서 〈카게무샤〉를 찍을 때 해외판 편집을 맡은 프란시스 코폴라와 조지 루카스가 현장 로케를 지켜보았다. 〈카게무샤〉는 할리우드 배급망을 통해 세계 시장에 팔려 배급 수익 27억 엔을 넘어 일본 영화 사상 흥행 신기록을 달성했다. 그리고 1980년 칸 영화제에서 그랑프리를 수상했다.

세계 영화계는 아키라에게 찬사를 보내기 시작했다. 1982년 영국의 영화 잡지 《사이트 앤 사운드》는 세계 평론가들을 상대로 한 설문조사를 통해 아키라를 세계의 10대 영화감독에 선정했다. 아키라는 오손 웰스, 존 포드, 잉그마르 베르히만, 페데리코 펠리니 등과 같은 반열에 올라섰다. 같은 해 베니스 영화제는 〈라쇼몽〉을 역대 그랑프리 중 최

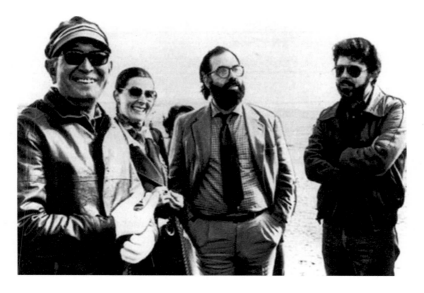

〈카게무샤〉 촬영장을 찾아온 프란시스 코폴라(가운데)와 조지 루카스(오른쪽)

고의 작품으로 선정했다. '사자 중의 사자'로 뽑혀 아키라는 특별상을 받았다. 이것으로 끝나지 않았다. 1982년 11월 《사이트 앤 사운드》는 세계 10대 영화에 〈7인의 사무라이〉를 〈시민 케인〉, 〈게임의 규칙〉에 이어 3위로 선정했다.

아키라는 일흔아홉 살 때인 1989년 〈꿈〉을 만들었다. 〈꿈〉의 제작비를 끌어들인 사람이 스티븐 스필버그와 조지 루카스다. 스필버그는 〈꿈〉이 워너브라더스를 통해 세계에 배급되도록 도움을 준 뒤 이런 글을 썼다.

"많은 사람들이 나에게 왜 그토록 구로사와 아키라에게 애정을 갖고 존경을 바치느냐고 묻는다. 이유는 간단하다. 나를 비롯한 많은 영화인들이 그가 이 시대에 가장 위대한 영화인(filmmaker)이라고 믿기 때문이다. 그의 꿈을 실현할 수 있도록 옆에서 도울 수 있다는 것은 영광이다."

프랑스의 지성 기 소르망(Guy Sorman)은 1993년 한국 신문과의 인터뷰에서 이런 말을 했다.

"일본에는 두 명의 왕이 있다. 진짜 왕인 아키히토(明仁)와 일본인의 정신세계를 지배하는 왕인 구로사와 아키라. 구로사와는 지난 40년간 일본 영화계뿐 아니라 서구 영화계를 지배해 왔다."

1990년 3월 26일, 미국 할리우드에서 아카데미 영화제 시상식이 열렸다. 아카데미 영화제 시상식은, 늘 그래왔던 것처럼 텔레비전으로 전 세계 수억 명의 안방에 중계된다.

공로상 순서가 되었다. 미국 영화계의 거물인 감독 겸 제작자 스티븐 스필버그와 조지 루카스가 시상대 무대에 섰다. 아카데미 영화제 공로상 수상자를 발표하기 위해서였다. 스필버그와 루카스는 상기된 얼굴이 역력했다. 마치 스승의 날에 스승을 영접하는 학생 대표들처럼

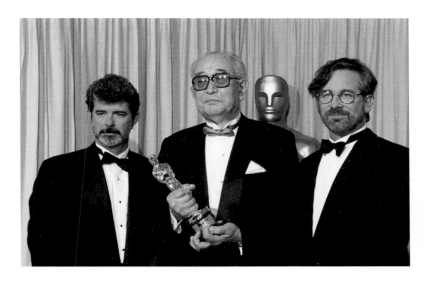

1990년 아카데미 시상
식에서 공로상을 받은
구로사와 아키라. 왼쪽은
조지 루카스, 오른쪽은
스티븐 스필버그 감독

들떠 있었다. 스티븐 스필버그가 하얀색 봉투를 열어 거기에 적힌 이름
을 불렀다.

"구로사와 아키라!"

카메라가 객석에 앉아 있던 옅은 색 선글라스를 쓴 노신사를 클로
즈업으로 잡았다. 노신사가 거대한 몸을 일으켜 천천히 걸어나갔다.
모든 참석자들이 자리에서 일어나 무대로 나가는 노신사에게 박수를
보냈다. 스필버그와 루카스는 계단 앞으로 나아가 아키라 감독을 정
중히 영접했다. 무대에 선 아키라는 전혀 위축되지 않았다. 트로피를
받은 아키라는 수상 소감을 밝혔다.

"영화는 진정 놀라운 표현 수단이지만, 본질을 꿰뚫어 핵심에 도달
하기는 어려운 것 같다. 지금까지 50년 가까이 영화를 만들어왔지만
나는 아직도 영화를 잘 모르겠다."

알 듯 모를 듯한 수상 소감이 끝나자 우레와 같은 박수가 터졌다.
잠시 후 무대의 화면에 구로사와의 도쿄 자택 모습이 떴다. 구로사와

페데리코 펠리니
감독과 함께

자택에서 벌어지는 여든 번째 생일축하 파티였다. 부인 다카하시 요코와 가족들은 "해피 버스데이 투 유"를 합창했다. 아카데미 시상식장을 메운 참석자들은 깜짝 놀라는 표정을 지었다. 이틀 전인 3월 24일이 그의 여든 번째 생일인 줄 몰랐던 것이다. 시상식장에 참석한 사람들은 누가 먼저랄 것도 없이 "해피 버스데이 투 유"를 합창했다. 구로사와는 수억 명의 세계인들로부터 생일축하 노래를 받았다.

아카데미 공로상이 어떤 상인가. 찰리 채플린, 엘리자베스 테일러, 엘리아 카잔 등이 영광의 주인공이 되었다. 일본인으로, 아니 아시아 사람으로 아카데미 공로상을 받은 최초의 영화인이 구로사와 아키라다.

구로사와 아키라 전문가 이정국 교수는 그가 공로상을 수상한 배경과 관련, 이런 분석을 한다.

"구로사와가 미국 영화를 극복할 수 있었던 가장 큰 이유는 그들 영화를 확실하게 인정하고 철저히 분석했기 때문이다. 그럼으로써 그들 영화를 보다 뛰어난 미학으로 응용 발전시켜 역으로 영향을 줄 수 있었다고 본다."

아키라의 만년유택

아키라는 1995년 교토의 한 료칸(旅館)에서 시나리오 작업을 하다가 넘어져 척추가 부러지는 부상을 입는다. 수술 후 그는 휠체어 신세를 지면서 바깥출입에 제한을 받는다. 추진하던 모든 영화 작업이 자동적으로 중단되었다. 영화를 찍다가 현장에서 죽고 싶다던 오랜 바람은 이뤄질 수 없게 되었다.

1998년 들어서는 건강이 악화되어 반년 이상을 도쿄 세타가야(世田谷) 자택 침대에 누운 채 음악을 듣거나 텔레비전을 보며 시간을 보내야만 했다. 그러던 9월 6일 뇌졸중을 맞고 영원히 눈을 감았다. 88년의 생애가 그렇게 종지부를 찍었다. 그날은 마침 베니스 영화제가 진행 중이었다. 그의 사망 소식이 베니스 영화제에 전달되었고, 사회자가 아키라 감독의 사망 소식을 알렸다. 모든 청중이 기립해 3분간 그에게 감사의 박수를 보냈다.

아키라의 유해는 도쿄가 아닌 가마쿠라(鎌倉)의 사찰묘지에 안장되었다. 그 사찰은 아뇨인(安養院)이다.

가마쿠라에 있는 아키라의 묘지를 찾아가본다. 신주쿠에서 오다큐선 창구에서 카마쿠라 왕복 티켓을 끊었다. 가마쿠라에 가려면 후지사와(藤澤) 역에서 갈아타야 한다. 후지사와까지는 50분.

자리를 잡았으니 느긋하게 쉬면서 가기로 했다. 차창으로 따스한 햇살이 쏟아진다. 눈을 감는다. 내 인생에서 '가마쿠라'라는 지명은 최초의 무사정권인 가마쿠라 막부로 처음 각인되었다. 12세기 말부터 14세기 초까지 150년간 일본을 통치한 가마쿠라 막부가 있던 도읍지. 고려와 원나라의 여몽 연합군이 일본 점령을 시도했던 게 바로 가마쿠라 막부 시대였다. 더 이상 진전되지 않았다. 이것은 일본 역사, 특히 막부

에 대한 특별한 관심이 없어서였을 것이다.

구로사와가 가마쿠라에 잠들지 않았다면 나는 '도쿄가 사랑한 천재들'을 취재하면서 가마쿠라를 찾지 않았을 것이다. 물론, 나쓰메 소세키가 젊은 날 폐결핵으로 잠시 요양한 곳이 가마쿠라의 엔가쿠지(圓覺寺)였다. 이것만 가지고 가마쿠라를 찾기는 힘들다.

가마쿠라는 그냥도 찾아가는 관동지방의 여행 명소다. 소설가 구소은 씨는 이미 가마쿠라를 세 번씩이나 찾았을 만큼 가마쿠라의 매력에 푹 빠져 있는 사람이다. 그런데 아키라의 만년유택이 가마쿠라에 있는 것이다.

이런 행운이 또 있을까. 불멸의 영화만으로도 충분한데, 아키라는 저 세상에서까지 나를 행복하게 만든다.

'도쿄가 사랑한 천재들' 현지 취재를 준비하면서 가마쿠라와 관련된 영화 한 편을 감상했다. 〈바닷마을 다이어리〉(2015, 고레에다 히로카즈 감독). 물론 〈슬램덩크〉도 가마쿠라를 배경으로 다뤘지만 나는 〈바닷마을 다이어리〉를 선택했다. 이 영화가 많은 이들의 공감을 불러일으키면서 영화에 등장하는 가마쿠라의 여러 장소가 하루아침에 명소로 부상했다. 그 중에서 최고의 장소는 열차 건널목 뒤로 펼쳐지는 바다 풍경이다. 그뿐인가. 가마쿠라의 별미인 멸치덮밥이 불티나게 팔리기 시작했다. 영화에 멸치덮밥을 먹는 장면이 나왔기 때문이다.

잠이 올듯 말듯한 의식의 흐름 속에 이러저러한 상념들이 들쑥날쑥하고 있는데 열차가 어느덧 후지사와에 도착했다. 신주쿠에서 탄 사람들이 모두 열차에서 내렸다. 역사를 빠져나와 육교를 건너 에노덴 선 후지사와 역으로 간다. 에노덴(Enoden)은 '에노시마 전철선(電鐵線)'의 줄임말이다. 후지사와 역은 에노덴의 출발점이고, 가마쿠라 역은 종점이다.

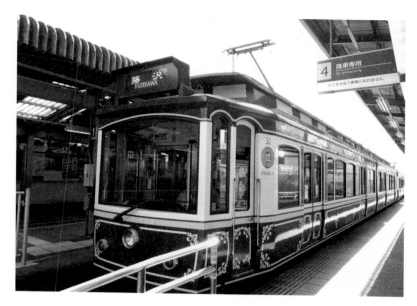

후지사와 가마쿠라를
오가는 에노덴

에노덴은 보통 2~3량이 편성되는 간이열차다. 사계절 늘 만원이다. 열차 승객은 언어도, 국적도, 피부색도 제각각이다. 영화에는 에노덴이 여러 차례 낭만적인 컷으로 스쳐 지나간다.

열차가 에노시마 역 플랫폼을 빠져나가 시가지를 조금 달리니 바다가 갑자기 눈앞에 나타난다. 에노덴을 처음 탄 사람들은 이 순간 작은 탄성을 지른다. 답답한 시가지의 커튼을 순식간에 열어젖힌 것처럼 태평양은 그렇게 극적으로 등장한다.

에노덴을 유명하게 만든 구간은 고시고에 역과 이나무라가사키 역 사이. 이 구간에서 열차는 태평양과 평행을 이룬 채 달린다. 철로와 해변도로와 해안선이 평행을 이룬다. 이방인들은 감탄한다. '세상에 이런 풍경이 있을 수 있구나!'

클라이맥스는 역시 가마쿠라 코코마에 역이다. 플랫폼 뒤쪽은 가파른 산비탈 공동묘지다. 플랫폼을 벗어나 몇 걸음만 걸으면 차도와 건

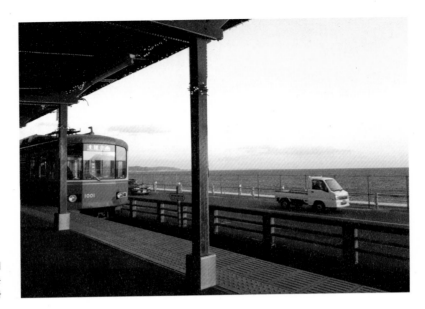

가마쿠라 코코마에
역에 진입하는
에노덴 열차

널목이 나온다. 영화에 등장하는 그 건널목이다. 눈보라나 비바람 치는 날이 아니라면 이곳은 언제나 사람들로 북적거린다. 열차가 곧 통과한다는 신호음과 함께 차단목이 내려오면 사람들은 모두 휴대폰을 동영상 모드로 전환해 열차가 오기만을 기다린다. 불과 몇 초다. 바다는 육중한 열차바퀴에 가려졌다가 다시 푸르른 바다가 부채 펴지듯 활짝 열린다. 열광하지 않을 수 없다. 마치 내가 영화 속의 명장면에 들어와 있는 것 같다. 플랫폼에서 열차를 기다리는 사람들도 그냥 있는 법이 없다. 열차가 바다를 반쯤 가리며 플랫폼에 진입하는 그 찰나의 순간을 담으려 연속 샷으로 설정하고 셔터를 누른다.

후지사와 역을 출발한 지 20여 분 만에 열차는 가마쿠라 역에 멈춰 섰다. 서쪽 출구로 나간다. 이제부터는 본격적으로 가마쿠라에 온 목적을 수행해야 한다. 구글맵에 아뇨인 사찰까지는 걸어서 15분, 버스도 15분이라고 나온다. 어떻게 할까. 그냥 걸어가기로 한다. 700년 전 일

영화 〈바닷마을 다이어리〉에 등장하는 철길 건널목

이지만 150년간 막부의 도읍지로 있던 곳이다. 걷다 보면 뭔가 보일지도 모른다.

널따란 대로가 보였다. 와카미야오지(若宮) 대로다. 대로 끝에 신사 문이 보인다. 외견상으로도 범상치 않은 신사다. 쓰루오카하치만구(鶴岡八幡宮) 신사다. 가마쿠라 막부의 쇼군(將軍)이 거주하던 궁궐이다. 서쪽의 천황파로부터 실권을 빼앗은 가마쿠라 막부의 도읍지로 영화를 누렸다는 것을 방증하는 규모다. 대로에 서서 옛 궁궐과 주변의 형세를 살폈다. 가마쿠라는 삼면(三面)이 산으로 둘러싸여 있었다. 와카미야오지 대로는 바다를 향해 힘차게 뻗어나갔다. 가마쿠라는 자연 요새였던 것이다. 이곳이 막부의 도읍지가 된 이유를 알 것만 같았다.

골목길과 실개천을 지난다. 큰 절이 보였다. 혼카쿠지(本覺寺)다. 목조로 지어진 본전이 웅장했다. 가마쿠라에는 호코쿠지(報國寺)를 비롯해 대불이 있는 고토쿠인(高德院), 조묘지(淨妙寺) 등 유명한 사찰이 많

아뇨인 사찰

다. 다시 골목길을 걷는다. 여기저기 사찰 표시가 많다.

15분쯤 지났을까. 등줄기에 땀이 배기 시작한다. 아뇨인 석탑이 보였다. 석탑 한쪽에 '정토종 명월파 근본 영장 안양원'이 음각되어 있다. 정토종은 불교의 한 종파. 한때 이단으로 탄압받기도 했던 정토종은 가마쿠라 막부 150년간 전성기를 누렸다. 경내로 들어가며 200엔을 봉헌했다.

사찰 뒤쪽은 절벽에 가까운 산이다. 사찰 경내를 둘러보았지만 묘지는 보이지 않았다. 아뇨인 밖으로 나와 주변을 살피며 사찰묘지가 있을 법한 곳을 찾았다. 오른편에 돌담을 끼고 있는 좁은 오솔길이 보였다. 혹시 저 길로 가면 있지 않을까. 무작정 그곳으로 갔다. 모서리를 돌아 조금 지나자 사찰묘지가 보였다.

산의 절개지에 면해 있는 묘지는 규모가 작았다. 그럼에도 구로사와의 안식처를 쉽게 찾지 못했다. 묘지는 일층과 이층으로 나뉘어 있는데, 한번 휙 둘러본 뒤 입구부터 다시 한 기 한 기 확인해 나갔다. 아키라는 2층 끝 쪽에 있었다. 대리석에 '구로사와(黑澤家)'라고만 새겨져 있다. 그 앞에 세 송이 꽃이 시들어가고 있었다. 묘비 뒤에 이타토바(板塔婆)가 네 개 보였다. 12간지를 본지(梵字)로 변환시킨 글귀가 길쭉한 이타토바에 쓰여져 있었다. 본지가 꼭 부적처럼 보인다. 구로사와는 메이지 신궁에서 신도식으로 결혼식을 올렸다. 하지만 죽어서는 불교

식으로 안장되었다. 구로사와의 묘지에서 나는 일본인의 독특한 사고방식을 다시 확인했다.

아키라의 묘지에서 한참을 머물렀다. 나는 아키라가 세상을 떠난 지 꼭 20년 뒤에 그를 탐구하기 시작했다. 그의 삶과 영화를 연구하면서 좀 더 일찍 그를 알았더라면 하는 안타까움을 느낀 것이 한두 번이 아니다. 나는 그가 나와 생김새가 비슷한 북방계 기마민족의 후예이고, 같은 한자 문명권이라는 사실이 한없이 고맙고 자랑스러웠다.

아뇨인 사찰묘지를 나와 온 길을

아뇨인 사찰묘지의
구로사와 아키라 묘지

다시 되밟아 갔다. 방금 전에 한 번 와본 길이어서 그런지 골목과 대로가 정겹기만 하다. 가마쿠라의 명물 거리인 고마치에서 늦은 점심을 해결하기로 한다.

고마치에 들어서니 넘쳐나는 인파로 어깨가 부딪힐 정도다. 고마치에서는 골목길 고샅고샅 멸치 냄새가 진동한다. 심지어는 가마쿠라 샌배과자에도 멸치 몇 마리가 들어간다.

멸치 냄새에 이끌려 허름하고 비좁은 골목길로 들어선다. 젊은 부부가 운영하는 작은 식당 앞에서 40분을 허기지게 기다렸다. 드디어 멸치덮밥이 나왔다. 날계란 하나를 넣어 스스슥 비벼 숟갈로 떠먹는다. 황홀했다. 혀끝에서 신세계가 열렸다. '이런 맛도 있을 수 있구나.'

"아리가또, 구로사와."

미야자키 하야오,
애니메이션의 황제
1941~

宮崎駿

가장 특별한 천재

우리나라 20~30대는 '토토로 세대'다. 이들은 일본 애니메이션 〈이웃집 토토로〉를 보고, 그 주제가를 따라 부르면서 유년기를 지나고 청소년기를 거쳐 성인이 되었다. 〈이웃집 토토로〉가 그들에게 얼마나 큰 영향을 미쳤는지를 확인하는 방법은 간단하다. 인터넷 검색창에 '토토로의 숲'을 입력해 보라. '토토로의 숲'으로 이름 붙인 카페가 전국에 10여 곳에 이른다. 이곳에 가면 작은 인공 숲이 조성되어 있고 곰 같은 숲속 너구리 요정 토토로가 손님을 맞는다. 숲속에 들어와 있는 듯한 착각에 빠지게 하는 이 카페들은 하나같이 힐링 카페를 지향한다. 이 카페들은 커다란 토토로 인형을 입구에 설치해 놓고 있는데, 손님들은 토토로 요정과 기념사진을 찍으며 동심으로 돌아가 주인공 메이가 되어 본다.

텔레비전 예능 프로그램에서도 미야자키 하야오가 창조한 캐릭터는 소비된다. 최근 종영한 예능 프로그램 중에 '신서유기 5'가 있다. 강호동과 이수근 투톱으로 진행되는 '신서유기 5'에서 강호동은 가오나시(顔無し) 분장을 했다. 바로 〈센과 치히로의 행방불명〉에 등장하는 신

(神) 중 한 명이다. 가오나시는 얼굴이 없는 신이다. 성인 남자들이 흔히 말하곤 하는 '가오가 안 선다'고 말할 때의 그 '가오'다. '가오나시'는 가면 같은 하얀 얼굴에 검은색 몸통을 하고 있다. 가오나시는 "외로워, 외로워. 갖고 싶다, 갖고 싶어. 먹고 싶다, 먹고 싶어"라는 말만 되풀이하면서 무엇이든 집어삼킨다.

강호동은 '가오나시' 분장을 하고 홍콩 시내를 활보했다. 홍콩 사람들이 '가오나시 강호동'에 놀라는 모습을 보면서 시청자들은 즐거워했다. 이렇게 우리는 일상에서 일본의 문화 코드를 자연스럽게 받아들여 사용하고 있는 것이다.

한국인이 남녀노소 불문하고 가장 열광하는 일본인은 미야자키 하야오다. 증거는 차고 넘친다. 멀리 갈 것도 없다. 집 근처에 있는 아무 도서관이나 가보라. 어린이 도서 코너에서 작가 이름을 검색했을 때 가장 많은 도서목록이 뜨는 사람이 바로 미야자키 하야오다. 어린이용 전기물 코너에서 가장 대여 빈도가 높은 인물이 바로 미야자키 하야오

미야자키 하야오의 애니메이션 〈이웃집 토토로〉의 한 장면

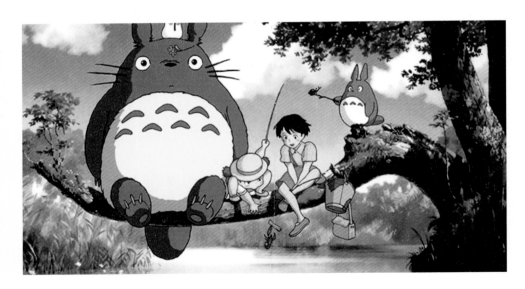

다. 미야자키 하야오 전기물은 여러 권이 있지만 하도 많이 대여되고 읽히다 보니 종이색이 누렇게 변색되었고 책장이 너덜너덜해져 있다. 서울 광화문 교보문고 도서 검색대에 그의 이름을 입력해도 역시 마찬 가지다. 미야자키는 닮고 싶은 롤 모델 중 한 명이다.

도쿄에는 지브리 미술관이 있다. 미야자키가 하나부터 열까지 모든 것을 설계한 지브리 미술관은 도쿄의 명소로 자리잡은 지 오래다. 입장료가 1,000엔인 이곳은 몇 달 전에 예약해야만 관람이 가능할 정도다. 지브리 스튜디오에 가면 왜, 그를 가리켜 '애니메이션의 황제'라고 부르는지 금방 실감한다. 세계 여러 나라에서 온 다양한 피부색의 관람객들과 마주친다.

20~30대가 처음 만화영화에 빠져들 때 그들을 사로잡은 것은 디즈니 애니메이션이었다. 〈피터팬〉, 〈라이언 킹〉, 〈신데렐라〉, 〈인어공주〉, 〈미녀와 야수〉……. 그러나 2001년 〈이웃집 토토로〉가 우리나라 영화관에 걸리고 나서 양상은 크게 바뀌었다. 북방계 기마민족의 후예라는 정서적 공감대 때문일까. 어린이들은 〈이웃집 토토로〉가 펼쳐 보이는 동심이라는 순수의 세계에 소용돌이에 휘말린 것처럼 빠져들었다. 미야자키의 마법에 걸려든 것이다. 〈센과 치히로의 행방불명〉도 마찬가지였다. 이후 미야자키 이름이 붙은 작품이라면 무조건 영화관에 갔다.

그는 지금까지 내가 만나본 천재들 중 가장 특별하다. 어려서부터 일찌감치 인생의 방향이 정해진 경우는 결코 흔하지 않다. 누구나 겪는 젊은 시절의 방황도 그는 비교적 짧게 지나간 편이다. 만화에 재능을 드러낸 이후 그는 오로지 한 우물만 팠다. 재능이 지속적으로 발전을 거듭해 마침내 천재적 능력으로 꽃을 피운 사람이 바로 미야자키 하야오다.

애니메이터를 꿈꾸다

미야자키 하야오는 1941년 1월 5일, 도쿄 분쿄 구 아케보노 초에서 4형제의 둘째로 세상 빛을 봤다(이상하게도 생가 주소는 찾을 수가 없었다). 만주사변에 이어 1937년 중일전쟁을 일으킨 일본은 국가총동원령을 내렸다. 전시 체제 속에서 일본인들의 살림살이는 나날이 팍팍해졌다.

이런 시대 상황 속에서도 미야자키 하야오의 부모는 예외였다. 아버지 미야자키 가쓰지는 큰아버지가 운영하는 비행기 공장 '미야자키 비행기'의 공장장을 맡고 있었다. 비행기 공장은 쉼없이 돌아갔다.

1944년 들어 전황은 암울해져 갔다. 패색(敗色)이 도쿄 하늘에 먹구름처럼 짙게 드리웠다. 일본인 대부분이 일본이 전쟁에서 진다는 것을 알았다. 도쿄가 공습당할지도 모른다는 불안과 공포가 확산되었다. 탈출 러시가 이어졌다. 사람들은 앞다투어 도쿄를 떠나 지방 소도시로 이사를 갔다. 미야자키 하야오 부모도 그 대열에 합류했다.

부모는 도쿄를 떠나 우츠노미야로 피난을 갔다. 어린 하야오는 넓은 집을 떠나 갑자기 좁은 집에서 살아야 하는 현실을 이해할 수가 없었다. 1945년 7월, 우츠노미야가 폭격을 당하자 부모는 다시 이웃 도시 카누마로 피난을 간다.

미야자키 하야오는 내성적인 아이였다. 전쟁이 끝난 1947년 하야오는 피난지에서 초등학교에 입학했다. 몸이 약한 소년은, 운동장에서 뛰어놀기를 좋아하는 외향적인 형과는 달리 혼자 책을 읽거나 그림 그리기를 좋아했다. 탱크, 비행기와 같은 무기 그림을 썩 잘 그렸다.

소년이 본격적으로 만화에 빠진 것은 오미야 초등학교 4학년 때다. 친구 집에 놀러가는 길에 우연히 새로 문을 연 만화방에 들어가게 된다. 이 만화방에서 처음 골라 읽은 만화책이 《사막의 마왕》이었다. 《알

라딘과 요술램프》를 만화로 재구성한 책이었다. 《사막의 마왕》은 소년을 무궁무진한 만화의 세계로 인도했다.

사람은 누구나 대체로 어린 시절에는 만화책을 읽으며 보낸다. 그러다 커가면서 조금씩 만화로부터 멀어지는 경향이 있다. 소년은 만화 읽기를 넘어 만화 그리기에 빠져들었다. 소년의 가슴에 '만화가'라는 씨앗이 심어졌다. 당시 일본 최고 인기 만화가는 데즈카 오사무, 테스지 후쿠시마, 소지 야마가타 세 사람이었다. 이 중에서 소년은 《우주소년 아톰》의 작가 데즈카 오사무(手塚治虫, 1928~1989)에 완전히 매료되고 만다. 소년은 데즈카 오사무의 만화책이라면 닥치는 대로 읽었다. 그의 만화를 따라 그리며 나중에 커서 데즈카 오사무와 같은 만화가가 되겠노라 다짐했다.

이즈음 집안에 불행이 닥쳤다. 어머니가 척추 결핵이 발병해 병원에 입원한다. 당시만 해도 결핵은 병원에서 치료를 받지 않으면 죽음에 이르는 무서운 병이었다. 어머니의 입원 치료가 장기화되자 소년은 어머니를 그리워했다.

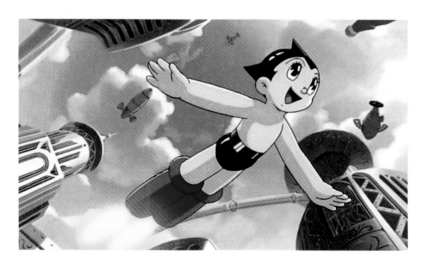

데즈카 오사무의
〈우주소년 아톰〉의
한 장면

어머니 병문안을 가는 날이면 소년은 늘 만화를 그린 스케치북을 들고 갔다. 병상의 어머니에게 만화 그림을 보여주고 싶었다. 어머니는 아들의 만화 그림을 칭찬했다.

"엄마는 오늘부터 하야오 만화가의 독자가 되기로 결심했다."

어머니의 사랑 어린 격려를 받은 소년은 반드시 만화가가 되어 엄마를 기쁘게 하겠노라 다짐했다.

만화 그리기는 중학생이 되어서도 계속되었다. 오미야 중학교 시절 그는 만화 잘 그리는 친구로 유명했다. 탱크, 군함, 로봇, 비행기 등이 그가 주로 그리는 그림이었다. 미술 시간이었다. 미술 교사는 그리고 싶은 것을 마음대로 그리라고 했다. 소년은 칭찬을 받고 싶은 마음에 만화 그림을 그렸다. 그러나 앞뒤가 꽉 막힌 미술 교사는 만화를 얕잡아보았다.

"그림을 그리라고 했지 이 따위 만화를 그리라고 한 게 아니야."

소년은 만화를 우습게 여기는 미술 교사의 말에 충격을 받았다. 어린 시절 교사가 무심코 던진 말 한 마디가 어린이의 정신세계에 어떤 영향을 미치는지를 우리는 경험으로 안다. 편견과 무지에 사로잡힌 교사의 잘못된 지도로 타고난 재능을 살리지 못한 채 시들어가는 경우가 얼마나 많은가. 미술 교사로부터 상처를 받은 소년은 다시는 만화 따위를 그리지 않겠다고 결심했다. 집으로 돌아와 아버지에게도 미술 시간에 있었던 얘기를 털어놓았다. 이날 이후 소년은 학교에 갈 때마다 푸줏간에 들어가는 소걸음이 되었다. 학교에 갔다 오면 방안에서 꼼짝도 하지 않았다. '애니메이션의 황제'는 이렇게 떡잎 단계에서 시들어버릴 위기에 처했다.

풀 죽은 떡잎에 물을 준 사람은 아버지였다. 어느 날 아버지는 학교를 마치고 나오는 아들을 데리고 영화관으로 갔다. 만화영화 〈명탐정

아자파씨〉였다. 만화영화로 아들의 기분을
풀어준 아버지는 만화도 그림의 한 분야이니
실망하지 말고 계속 그리라고 독려한다. 아
버지는 학과 공부도 게을리 해서는 안 된다
고 덧붙였다.

아버지의 지지는 여기서 그치지 않았다.
아버지는 아들의 그림 공부를 도와줄 스승
을 소개해 준다. 프랑스 파리로 유학을 다녀

일본 만화의 아버지로
불리는 데즈카 오사무

온 화가 사토 후미오였다. 사토 후미오 선생을 만나기 전까지 소년은
탱크, 군함, 비행기 같은 것을 그렸을 뿐 사람이나 동물은 관심 밖이었
다. 그는 사토 후미오로부터 그림의 기초에 대해 배웠다. 그는 어느 날
데즈카 오사무의 만화책을 모사해 만들었던 그림책 대부분을 찢어버
리거나 태워버린다. 허물을 벗는 첫 번째 탈태(脫胎)였다. 사토 선생의
지도에 따라 소년은 데생을 처음부터 공부했다. 폴 세잔을 알게 되었
고 프랑스 인상파에 대해 관심을 갖게 된 것도 이즈음이다.

토요타마(豊多摩) 고교 시절 이미 하야오는 공책에 칸을 만들어 그린
만화 노트가 여러 권이 되었다. 책으로 낼 만한 원고 분량이 되자 원고
뭉치를 들고 도쿄 시내의 출판사를 노크했다. 책상이 두어 개밖에 없
는 출판사부터 반품된 책들이 사무실에 가득한 출판사까지 여러 출판
사를 찾아갔다. 그의 만화 원고들은 대부분 검토되지도 않은 채 퇴짜
를 맞았다.

3학년이 되었을 때 그는 아버지에게 대학에 가지 않고 만화가가 되
겠다고 밝힌다. 아들과 아버지의 갈등이 시작된다. 아버지는 아들을
설득한다. "공부를 열심히 해서 형이 다니는 가쿠슈인 같은 명문대학
에 입학해 병상의 어머니를 기쁘게 해드려야 한다." 이에 아들은 그렇

게 대학에 가야 한다면 미술대학을 가겠노라고 버텼다. 아들은 일단 아버지의 뜻을 따르기로 한다. "명문대학에 들어가 아픈 어머니를 기쁘게 해드리자." 만화 도구를 책상 속에 집어넣고 본격적인 입시 준비에 매달린다. 자신의 롤 모델인 데즈카 오사무가 오사카 의대를 졸업하고 나서 만화가로 성공했다는 점도 마음을 정리하는 데 도움이 되었다.

대학 시험을 준비하던 1958년 가을 어느 날. 하야오는 수업을 마치고 하굣길에 우연히 〈백사전(白蛇傳)〉이 걸린 극장 간판을 보고는 참새가 방앗간을 그냥 지나치지 못하는 것처럼 영화관에 들어갔다. 〈백사전〉은 토에이 애니메이션이 만든 일본 최초의 컬러 애니메이션이었다. 〈백사전〉은 지금까지 보아온 흑백 애니메이션과는 차원이 달랐다. 그의 꿈이 보다 구체화되었다. "애니메이터가 되겠다! 미국 디즈니사에서 만드는 애니메이션보다 더 재미있는 영화를 만들고야 말겠다!"

토에이 애니메이션이 제작한 일본 최초의 컬러 애니메이션 〈백사전〉 포스터

애니메이터의 꿈을 키운 토요타마 고등학교를 가본다. 스기나미(杉並) 구 나리타니시(成田西)에 있다. 시부야 역에서 JR라인 케이오(京王) 선을 탄다. 16분 만에 열차는 하마다야마(浜田山) 역에 선다. 아담한 간이역이다. 출구도 두 개밖에 없다. 메인 출구를 나서니 광장도 없이 곧바로 상가들이다. 상가들은 2~3층이어서 위압적이지 않다. 저층 상가들이 양옆으로 이어진 도로를 직선으로 걷는다. 나리타니시는 신주쿠나 시부야와 비교하면 변두리 중의 변두리다. 그 변두리의 상가에서 사람들은 작은 점포를 운영하느라 부지런히 움직이고 있었다.

5~6분쯤 걸었을까. 버스와 트럭이 질주하

는 왕복 4차선 도로가 나타났다. 횡단보도를 건너 다시 걷다가 이번에는 통학생 전용로 이정표를 따라 골목길로 들어갔다. 통학생 전용로는 한적한 주택가 골목으로 이어졌다. 골목길은 담배꽁초 하나 없이 정갈했다. 도저히 학교가 나올 것 같지 않다. 역시 5~6분쯤 걸으니 고등학교가 떡 버티고 서 있다.

학교 현판 아래에 학교 관계자가 아닌 사람들의 학교 출입을 제한한다는 안내문이 붙어 있다. 교내에서 시속 20킬로미터 이내로 주행해 줄 것과 금연을 지켜달라는 푯말도 보였다. 토요타마 고등학교는 외곽에 있다 보니 학교 부지가 확실히 넓었다. 정문 왼쪽에 현수막이 하나 걸려 있다. "경축, 전국 문예상·수영대회 출전". 정문에서 이어진 출입로 양옆으로 족히 10미터가 넘어 보이는 나무들이 일렬종대로 늘어서 있다.

하마다야마 역으로 가기 위해 다시 온 길을 돌아간다. 미래의 애니메이터는 어떻게 하굣길을 잡

위 **하마다야마 역 표지판**
아래 **토요타마 고등학교
입구**

았을까. 〈백사전〉 광고 간판이 걸린 극장은 어디쯤에 있었을까. 벌써 70년도 지난 일이니 그 극장이 남아 있을 리는 없겠지만.

동아리 '아동문화연구회'

하야오는 1959년 가쿠슈인(學習院) 대학 정치경제학과에 입학한다. 가쿠슈인 대학은 일본 왕실과 귀족 자제들이 많이 다니는 명문대학이다. 그는 전공은 졸업에 필요한 최소 학점만을 따기로 하고 나머지 시간은 애니메이터가 되는 데 필요한 공부에 전념하기로 한다.

인문대학 과목인 아동문학을 수강 신청한 것이 첫 번째 시도였다. 아동문학 수업을 들으면서 자연스럽게 아동문화연구회라는 동아리가 있다는 것을 알게 되었다. 동아리에 가입했다. 두 번째 시도였다. 학교 가는 게 즐거웠다. 동아리 활동을 하던 중 회장으로부터 인형극 시나리오를 한번 써보지 않겠느냐는 제안을 받는다. 그가 시나리오를 쓴 인형극이 제법 호응을 불러일으켰다. 자신감을 얻은 그는 청소년신문의 신인만화작가 응모에 도전해 보기로 한다. 부모 몰래 만화 작품을 응모했고, 만화가로 등단하는 데 성공했다. 세 번째 시도였다.

가쿠슈인 대학은 도쿄 중심가 한복판에 있다. 신주쿠에서 지하철로 20분이면 충분하다. 가쿠슈인 대학 출신으로는 125대 천황인 아키히토를 비롯해 작고한 존 레논의 부인인 아티스트 오노 요코, 《로마인 이야기》의 작가 시오노 나나미, 소설가 유키오 미시마, 아키코 고바야시 등이 있다. 메지로 역 출구를 나와 정문으로 들어간다. 고색창연한 정문은 국가등록유형문화재다.

제복을 입은 정문 경비직원에게 '아동문화연구회'가 어디에 있는지 물었다. 경비는 교내 안내도를 펴더니 23번 건물에 색연필로 동그라미

를 했다. 여명회관(黎明會館)이었다. 나는 지도를 들고 23번 건물을 향해 걸어갔다. 다행히 국가등록유형문화재의 하나인 북별관(사료관)이 정문과 가까워 그 앞을 지나가 본다. 외관상으로 평범해 보이는 흰색 목조 건물이다. 메이지 시대인 1909년 도서관으로 세워져 현재는 사료관으로 사용된다.

날은 걸음걸이만큼 점점 기울어가고 있었다. 여명회관은 낡고 평범한 3층 슬라브 건물이었다. 오래된 건물 안으로 들어서며 걱정이 되기도 했다. 일요일인데 과연 학생들이 있을까. 마침 로비에 남학생 한 명이 보였다.

"한국에서 온 작가다. 미야자키 하야오가 동아리 활동을 했던 아동문화연구회를 찾아가려고 하는데, 그 방 위치를 아느냐?"

아동문화연구회가 있는 여명회관

학생은 자신이 안다며 따라오라고 했다. 3층 복도는 어두컴컴했다. 학생이 안쪽으로 걸어가다 중간쯤에 섰다. 그가 손으로 가리켰다. "여깁니다."

'309호, 아동문화연구회(兒童文化研究會).'

나는 속으로 환호성을 질렀다. 학생은 옆방인 308호 유스호스텔연구회 소속이었다. '아동문화연구회'라는 방 이름은 종이에 인쇄해서 비닐로 씌워놓았다. 그 흔한 아크릴 팻말도 아니었다. 그게 오히려 정겹기까지 했다. 'JARIX'라는 글자가 보였고 〈포켓몬스터〉의 주요 등장인물 이

미지가 붙어 있다. 피카츄, 이브이, 피츄, 마자용, 파이리, 잠만보, 푸린, 토게피, 마린 등. 그러나 복도가 어두워 사진을 찍을 수가 없었다. 일행이 휴대폰 플래쉬로 방 호수에 불을 비춰 간신히 사진 몇 장을 찍었다. 밖으로 나갔지만 그냥 철수하기에는 너무 아쉬웠다. 일행에게 벤치에서 기다려달라 말하고 다시 3층으로 올라갔다. 3층 복도 입구에 스위치가 보였다. 나는 조금 고민했다. 그러다 스위치를 올렸다. 복도의 형광등이 일제히 켜졌다.

나는 환해진 복도에서 309호 방문과 복도 사진을 다시 찍었다. 까치발로 309호 안을 들여다보려 했지만 내부가 잘 보이지 않았다. 3층 복도를 오가며 동아리방 이름을 수첩에 적어나갔다. 근대사연구회, 셰익

하야오가 학생 시절
활동한 동아리
아동문화연구회

스피어 드라마 소사이어티, 대학신문사, 연극부……. 나는 마음대로 3층 복도 불을 켰고 복도를 서성거리고 있었다. 그렇게 십여 분이 지났다. 복도 입구 쪽에서 한 남학생이 내 쪽으로 걸어왔다. 나는 짐짓 모르는 척 시선을 돌렸다. 그런데 그 학생이 309호 방 앞에 서서 문을 열고 있는 게 아닌가. 이런 행운이 있다니.

그리스 철학과 4학년생이라는 그에게 방문 목적을 설명했다. 그는 어린아이처럼 환하게 웃으며 방을 구경해 보지 않겠느냐고 말했다. 가슴이 쿵쾅거렸다.

"미야자키 하야오도 이 방에서 동아

리 활동을 했다. 방은 옛날 그대로다."

방은 정말 작았다. 4평 정도나 될까. 다다미가 깔려 있는 방 한가운데에 커다란 탁자가 놓여 있다. 한쪽 벽면 책장에 동아리 활동에 필요한 여러 가지 장비들이 차곡차곡 쌓여 있다. 반대편 벽면에 곰돌이 푸(Pooh) 그림이 붙어 있다. 창문에는 '兒童文化研究會'를 종이에 인쇄해 바깥에서 읽을 수 있게 붙여놓았다. 60년 전 이 방을 들락거린 한 청년이 환영처럼 보이는 것 같았다. 하야오가 이 동아리 멤버일 때는 벽면에 어떤 애니메이션 캐릭터가 붙어 있었을까.

학생이 방에 걸린 사진들을 설명해 주었다. 사진을 찍고 싶은데 괜찮은지를 물었다. 그는 무릎을 꿇은 채 나를 보며 환히 웃었다. 현재 아동문화연구회 회원은 10명. 내가 물었다. "학생도 졸업하면 애니메이터의 길을 가려고 하나요?"

그가 웃으며 대답한다. "아직까지는 모르겠습니다."

아동문화연구회 내부

토에이 애니메이션 입사

일본 애니메이션계는 무시(虫) 프로덕션과 토에이동화(東映動畵) 2개 사로 양분되어 있었다. 토에이동화는 '토에이(Toei) 애니메이션'으로 불렸다. '아시아의 디즈니'를 모토로 설립된 토에이 애니메이션은 1958년 최초의 컬러 만화영화 〈백사전〉을 히트시킨 후 잇따라 히트작을 만들어냈다.

토에이 애니메이션은, '디즈니를 뛰어넘는 애니메이션을 만들고야 말겠다'는 하야오의 당돌한 꿈에 딱 맞는 회사였다. 그는 졸업과 함께 1963년 토에이 애니메이션 신인 작가 공채에 지원해 합격한다. 그는 3개월의 수습기간을 마치고 곧바로 현장에 투입되어 만화영화 제작 실무를 배웠다. 이후 8년간 토에이 애니메이션에서 일하게 된다.

하야오가 애니메이터로 첫걸음을 내딛던 1963년 일본 애니메이션계에 역사적인 사건이 벌어진다. 무시 프로덕션이 제작한 〈철완 아톰〉이 1월 1일 일본 최초의 텔레비전 애니메이션으로 방영되어 대성공을 거둔다. 〈철완 아톰〉은 데즈카 오사무 원작의 애니메이션. 〈철완 아톰〉이 방영되는 시간이 되면 어린이들은 텔레비전 앞에 모여들었다. 〈철완 아톰〉은 7년 뒤인 1970년 한국에 상륙해 〈우주소년 아톰〉으로 동양방송(TBC)에서 첫 전파를 탔다. 이 만화영화는 한국에서도 선풍적인 인기를 끌었다. 그때만 해도 텔레비전이 있는 집이 드물 때여서 〈우주소년 아톰〉이 방영되는 시간이 되면 어린이들은 텔레비전이 있는 만화방에 모여들었다. 어린이들은 주제가를 따라부르며 악당을 물리치는 아톰에 열광했다.

토에이 애니메이션에는 뛰어난 인재들이 많았다. 풋내기 하야오는 〈백사전〉을 연출한 모리 야스지(森康二) 감독을 가끔씩 복도에서 마주

친다는 사실에 하루하루가 행복하기만 했다. 선배들은 하야오가 열정
과 재능을 펼치도록 배려하고 이끌어줬다.

하야오의 이름이 타이틀에 처음 올라간 것은 1965년 〈태양의 왕자
호르스의 대모험〉이었다. 입사 3년차 햇병아리에 불과한 그에게 다카
하타 이사오(高畑勳, 1935~2018)) 감독은 '장면연출'이라는 임무를 맡겼다.
줄거리에 맞춰 각 장면의 윤곽을 미리 구상하는 것이 장면연출이었다.
'장면연출'은, 하야오의 재능을 높이 평가한 6년 선배 다카하타 감독이
만들어낸 타이틀이었다. 하지만 1968년 극장에 걸린 〈태양의 왕자 호
르스의 대모험〉은 흥행에 실패한다. 다카하타 감독은 흥행 실패에 대
한 책임을 지고 회사를 떠난다. 1969년 하야오는 회사 동료인 다다 아
케미와 사내 연애 끝에 결혼한다.

하야오가 두 번째로 참여한 극장용 애니메이션은 모리 야스지 감독
이 연출한 〈장화 신은 고양이〉(1969년 개봉). 모리 야스지는 일본 근대 애
니메이터의 시조(始祖)로 불리는 인물이다. 하야오는, 영화 후반부에서

하야오가 장면연출로
참여한 〈태양의 왕자
호르스의 대모험〉
포스터

주인공 페로가 로프를 잡고 성을 기어오르는 장면부터 성이 붕괴하는 장면을 손질했다. 모리 야스지 감독은 영화가 완성된 후 이 대목을 언급하며 "전설적인 명장면"이라며 극찬했다.

이 지점에서 우리가 주목해야 할 부분은 토에이 애니메이션의 분위기다. 입사 3년차 애니메이터가 한껏 실력을 펼치도록 모든 것을 허용했다. 하야오는 그림 콘티를 자르고 대사도 마음대로 바꾸었다. 작품 내용의 핵심을 건드리는 일도 있었다. 아무리 애니메이션 회사라고 해도 위계질서가 있는 조직에서 이는 결코 쉬운 일이 아니다. 시기와 질투가 나올 수도 있는 일이다. 토에이 애니메이션에는 그의 재능을 알아보고 키워주려는 인재가 있었다. 여기서 하야오의 말을 들어보자.

"어느 누구도 당신에게 기대하고 있지 않더라도, 당신이 공짜로 기획을 제안하고 그 제안이 설득력을 갖고 있다면, 어지간히 완고한 기득권주의자가 스태프 내부에 있지 않는 한, 당신의 세계는 받아들여질 수 있다. 여하튼 공짜인데다, 그 제안을 받아들이더라도 타이틀에 당신의 이름을 반드시 넣을 필요가 없기 때문에, 메인 스태프에 있어서는 무조건 득이 되는 것이다. 그리고 당신은 그 순간 처음으로 작품을 만든다는 전율을 느낄 수 있다."(1979년 《월간 그림책 애니메이션》 인터뷰)

토에이 애니메이션으로 가본다. 네리마(練馬) 구 히가시오이즈미(東大泉)에 있다. 이케부쿠로(池袋) 선을 타고 샤쿠지이코엔(石神井公園) 역에서 내린다. 북쪽 출구로 나가면 버스 정류장이 보인다. '석(石)02'번 버스를 탄다. 내릴 곳은 '토에이 촬영소'. '석02' 버스는 주택가를 요리조리 돌면서 승객을 태우고 부렸다. 10분여 지났을까. "다음 역은 토에이 촬영소"라는 전광자막이 떴다. 가슴이 두근거렸다. 버스에서 내리자마자 갈색 담장에 'TOEI ANIMATION'이라는 붉은색 간판이 선명했다. 그 옆에 모자 쓴 고양이 얼굴 그림이 붙어 있다. 제대로 왔다. 어린 시

절 나를 사로잡은 만화영화가 탄생한 곳에 온 것이다.

토에이 애니메이션 박물관으로 들어간다. 정문 경비실의 출입 대장에 이름과 직업과 국적을 적자 'Guest Pass' 스티커를 붙여준다. 박물관은 무료다. 박물관 앞마당에 아주 귀여운 캐릭터 조형물이 정사각형 분수 위에 세워져 있다. 〈장화 신은 고양이〉의 주인공 페로다. 페로는 당당한 자세로 오른손으로 칼을 치켜들고 있다.

마당 한쪽에는 대형 칠판을 세워놓고 관람객들이 마음 놓고 그림을 그렸다 지웠다 하도록 했다. 백묵 색깔은 다양했다. 청, 녹, 황, 보라, 주황, 분홍……. 엄마들과 아이들이 휴대폰 화면에 띄워놓은 페로를 보면서 그림을 그리고 있었다.

이제 박물관을 볼 차례다. 나는 페로에게 살짝 눈웃음을 지은 뒤 박물관 안으로 들어갔다. 박물관은 토에이 애니메이션에서 창조해 낸 캐릭터들의 천국이었다. 토에이 애니메이션의 로고가 된 페로 이야기가 내방객들을 맞았

위 **샤쿠지이코엔 역 표지판**
아래 **토에이 애니메이션 현판**

다. 1969년 첫 텔레비전 방송을 탄 첫 장편 애니메이션 〈장화 신은 고양이〉, 1979년에 방영된 〈은하철도 999〉도 보였다. 주인공인 메텔과 데츠로가 생각났다.

박물관 안은 아이들이 재잘거리며 웃고 떠드는 소리로 들썩들썩했다. 한쪽 벽면의 터치스크린에는 관람객들이 가장 많이 모여 있다. 터치스크린에는 토에이 애니메이션에서 제작한 만화영화의 대표 이미지들이 수족관 물고기들처럼 자유롭게 떠다닌다. 그 중 하나를 터치하면 그 영화의 주요 장면이 잠깐씩 펼쳐진다. 〈세일러 문〉, 〈요술공주 세

〈장화 신은 고양이〉의 주인공 페로

리〉, 〈마징가 제트〉, 〈드래곤볼 Z〉, 〈타이거 마스크〉……. 나는 1990년대 중반 딸의 유년기를 사로잡았던 〈세일러 문〉을 눌러본다. 세일러 문이 요술봉을 휘두르며 마법 주문을 외우는 장면이 나타났다.

터치스크린에는 제작 연도들이 떠다닌다. '1979년'을 터치하면 부유하던 대표 이미지들 중에서 1979년에 나온 만화영화들이 마치 떡밥에 몰려드는 붕어 떼처럼 달라붙는다. 관람객들은 마음대로 특정 연도를 터치하면서 잃어버린 순수의 세계를 눈앞에 소환한다. 엄마와 아이들은 만화영화의 주제가를 노래하며 행복해했다.

반대편 공간에서는 최신작 〈푸링키아〉 기획전이 열리고 있었다. 〈푸

링키아〉는 2018년 기네스북에 등재됐다. 이유가 궁금하지 않은가. 바로 한 작품에 각기 다른 마법을 구사하는 55명의 마법전사소녀가 등장해서다. 기네스북 기념패도 전시해 놓았다. 55명의 대형 브로마이드를 설치해 놓아 소녀들이 그 앞에서 사진을 찍고 있었다. 나는 55명의 마법전사소녀를 세어보다가 30명을 넘기면서 그만 포기하고 만다.

토에이 애니메이션의
대표 캐릭터들

'하이디'와 '코난'의 성공

하야오는 1971년 작화감독 코타베 요이치와 함께 토에이 애니메이션을 나와 A프로덕션으로 옮긴다. 입사 8년 만이었다. 먼저 A프로덕션에 자리를 잡은 선배 감독 다카하타 이사오가 함께 일하자고 권유해서다. A프로덕션은 토에이 애니메이션 출신의 쿠스노베 다이키치로가 설립한 회사였다. 하지만 A프로덕션에서의 작업은 기대와는 달리 순

다카하타 이사오와
함께

조롭지 못했다. 몇 번의 기획이 무산된 이후 1973년 그는 다카하타 이사오, 코타베 요이치와 함께 A 프로덕션을 떠나 즈이요 영상으로 둥지를 옮긴다.

즈이요 영상은 나중에 닛폰 애니메이션으로 이름을 바꾼다. 즈이요 영상에서 그가 관여한 작품이 요한나 슈피리 원작의 〈알프스 소녀 하이디〉(1974)다. 이어 아미치스 원작의 〈엄마 찾아 삼만리〉(1976). 두 작품은 그에게 히트 작품의 타이틀에 이름이 들어가는 영광을 안겨주었다.

〈알프스 소녀 하이디〉와 〈엄마 찾아 삼만리〉는 우리나라 중년층이 어린 시절 열광했던 작품이다. 세계의 어린이들은 왜 〈알프스 소녀 하이디〉와 〈엄마 찾아 삼만리〉에 열광했을까. 그림이 기존의 애니메이션과 차원이 달랐기 때문이다. 하야오는 작화를 위해 알프스 산악지대로 현지 로케를 갔다. 그는 하이디의 친구인 목동 피터와 똑같은 옷차림으로 스위스 알프스 일대를 돌아다니며 풍광을 스케치했다. 그가 작화로 참여한 애니메이션을 보면 배경 장면이 어딘가 만화이면서도 만화같지 않고 사실적이라는 느낌을 받는다. 그는 무엇을 그리든지 자신이 보고 온 풍경을 기초로 한다는 원칙을 지켰다. 이것이 작화에 반영되었고, 여기에 관객들은 어디서 본 것 같은 기시감(既視感)을 느꼈다. 〈엄마 찾아 삼만리〉에 등장하는 스위스 제네바의 활기 넘치는 시장 모습도 마찬가지다.

또 한 가지, 모든 것이 철저하게 어린이 주인공의 눈높이에서 묘사되고 있다는 점이다. 그러니 어린이들이 자연스럽게 이 애니메이션에 동

화될 수밖에 없다. 〈알프스 소녀 하이디〉는 일본에서 '자녀에게 보여주고 싶은 그리운 애니메이션' 조사에서 1위에 오르기도 했다.

하야오가 애니메이션에 감독으로 데뷔한 것은 1978년, 나이 서른일곱 살이었다. 일본 NHK는 1978년 4월, 개국 25주년 기념 텔레비전 시리즈로 〈미래소년 코난〉 첫 회를 방영한다. 이 텔레비전 시리즈는 10월 말까지 26회 이어졌다. 원작자는 미국의 아동문학가 알렉산더 케이. 원제는 〈The Incredible Tide〉. 그는 이 텔레비전 시리즈의 각본과 감독을 맡았다. 첫 회의 내레이션은 유명하다.

"서기 2008년 7월, 인류는 전멸의 위기에 직면해 있었다. 핵병기를 훨씬 뛰어넘는 초강력 전자력 병기가 세계의 반을 일순간에 소멸시켜 버렸다. 지구는 거대한 지각변동에 휩싸여 지축은 기울어지고, 다섯 개의 대륙은 모조리 쪼개져 바다에 잠겨버렸다."

주인공인 코난은 열두 살 소년이다. 그러나 코난은 초능력을 가졌다. 화학도시에서 살아남은 인간이 세계를 지배하려고 한다. 이들에 대항해 싸우는 노인 과학자 라오와 그의 손녀 라나. 코난이 태어나서 처

〈알프스 소녀 하이디〉
의 한 장면

음 만난 이성이 라나. 코난은 시종 라나를 지키려 손을 잡거나 안고 하늘을 붕붕 난다.

하야오는 감독 데뷔작인 〈미래소년 코난〉에서 시리즈 구성부터 이미지 보드, 그림 콘티 등 모든 것을 책임졌다. 원작자는 미국 작가였지만 하야오의 개성과 상상 속에서 전혀 새롭게 탄생했다. 하야오는 언론 인터뷰에서 이렇게 말했다.

"코난은 제 생각에는 초등학교 4학년 정도입니다. 이 세대는 공상 속에서 어른과 싸울 수 있고, 미녀도 구할 수 있습니다. 그리고 부모에게 벗어나서 밖으로 뛰쳐나갈 수도 있지요. 게다가 힘도 세고……. 제가 지닌 이러한 소년상이 구체적인 그림으로 표현되자 코난과 같은 남자 주인공이 탄생한 것입니다."

〈미래소년 코난〉은 대성공을 거두었다. 어린이들은 골목에서 뛰어놀다가도 〈미래소년 코난〉 방영 시간이 되면 스스로 집으로 돌아갔다. 일본 어린이들에게 〈미래소년 코난〉은 어떻게 각인되었을까. 많은 어

〈미래소년 코난〉의
한 장면

린이들이 어렴풋하게나마 코난을 자립한 어린이 캐릭터로 인식했다.

일본의 문화비평가 키리도시 리사쿠(切通 理作)는 2001년 《미야자키 하야오의 세계》를 펴냈다. 이 책은 국내에 《미야자키 하야오論》으로 번역되어 나왔다. 키리도시는 코난이라는 캐릭터에 대해 이렇게 평가한다.

"어린이도 아닐뿐더러 어른도 아닌 소년과 소녀로 존재할 수 있는 시절. 그것이 명확하게 내세워지는 것이 미야자키 애니메이션이 지니는 커다란 매력 중 하나가 아닐까."

텔레비전 시리즈가 성공하자 영화사 사장은 〈미래소년 코난〉을 한 시간짜리로 줄여 극장에 걸기로 한다. 돈벌이에 눈이 먼 나머지 작품의 완성도를 무시한 채 졸속으로 편집해 극장에 걸었다. 엉터리 짜깁기 〈미래소년 코난〉은 혹평을 받았다. 그의 마음은 찢어지는 것 같았다. 텔레비전 시리즈 〈루팡 3세〉도 영화로 만들었다가 똑같은 실패를 반복했다.

어린 시절 텔레비전 애니메이션 시리즈 〈빨간 머리 앤〉을 보지 않은 사람은 찾기 힘들다. 〈빨간 머리 앤〉은 캐나다 소설가 루시모드 몽고메리 작품이다. 〈빨간 머리 앤〉이 50부작 텔레비전 시리즈로 나온 것은 1979년. 이 시리즈의 감독은 다카하타 이사오, 연출은 미야자키 하야오였다. 〈빨간 머리 앤〉에 그가 연출로 참여했다는 사실을 기억하는 사람은 드물다.

〈바람계곡의 나우시카〉

〈미래소년 코난〉과 〈루팡 3세〉의 잇다른 실패는 하야오에게 커다란 상처를 남겼다. 실의의 나날이 계속되었다. '앞선 몇 번의 성공은 단지

운이 좋았기 때문이 아닐까. 이제, 애니메이션을 그만두고 다른 일을 해야 하는 건 아닐까.' 의기소침해 있는 그에게 여행을 하며 기분전환을 하자고 아내가 제안했다. 그는 일본의 산과 들과 강을 여행하게 된다. 일본의 산야를 돌아다니면서 그는 환경오염이 심각하다는 사실을 체감한다.

하야오는 집 근처에 개인 연구실을 마련해 '니바리키(二馬力)'라고 이름지었다. 어느 날 그는 애니메이션 잡지사로부터 만화 연재 요청을 받는다. 새로운 전환점이 필요하던 순간이었다. 그는 만화 연재 제안을 놓고 고민 끝에 주제와 소재를 모두 만화가에게 일임한다는 조건으로 수락한다. 니바리키에서 풀, 벌레, 나무, 동물 등과 대화하는 소녀가 주인공인 〈바람계곡의 나우시카〉가 탄생한다.

바람을 읽고 바람을 타는, 바람의 소녀 나우시카! 〈바람계곡의 나우시카〉가 1982년 도쿠마쇼텐(德間書店)에서 발행하는 월간 만화잡지《애니메주(Animage)》에 실렸다. 〈바람계곡의 나우시카〉는 첫 회부터 대박을 터트렸다. 문의전화가 쇄도해 업무에 지장을 받을 정도였다. 만화가 히트하자 도쿠마쇼텐 사장이 〈바람계곡의 나우시카〉를 애니메이션으로 제작하자고 제안했다. 〈미래소년 코난〉과 〈루팡 3세〉의 실패로 극장용 애니메이션에 대한 나쁜 기억이 강했지만 다시 한 번 도전해 보기로 한다. 실패한 두 작품은 모두 원작자가 다른 사람이었지만 〈바람계곡의 나우시카〉는 모든 게 그의 머리에서 나왔다. 하지만 각본과 감독을 비롯해 모든 것을 혼자 관장하다 보니 작업 진도가 더뎠다. 그는 다카하타 이사오에게 도움을 청했다. 다카하타 이사오가 프로듀서를 맡으면서 작업은 속도를 내기 시작했다.

1984년 미야자키 원작·각본·감독의 〈바람계곡의 나우시카〉가 116분짜리 애니메이션으로 극장에 걸렸다. 애니메이터가 만화를 그리

고, 그 작품을 애니메이션화(化)한 것은 이 영화가 처음이었다. 영화는 첫회부터 폭발적인 반응을 보이며 흥행 성공으로 이어졌다. "예술성과 오락성을 둘 다 잡은 걸작"이라는 평가가 쏟아졌다.

'불의 7일'이라는 전쟁이 일어난 지 1,000년이 지났지만 지구는 여전히 유독가스로 뒤덮여 인간의 생존이 위협받고 있을 때, 자연과 교감하는 초능력을 가진 소녀 나우시카가 바람계곡을 지켜낸다는 것이 줄거리다.

〈바람계곡의 나우시카〉가 가장 먼저 화제를 일으킨 것은 주인공이 여성이라는 사실이었다. 바람계곡에 침공하는 토르메키아의 지도자 크샤나도 여성이다. 미야자키는 여성을 영웅으로 등장시켰다. 애니메이션이든 극영화든 일본에서 거의 유례가 없었다. 이후 미야자키는 왜 소녀를 주인공으로 내세웠느냐는 질문을 수없이 받게 된다. 그는 언론 인터뷰에서 이렇게 말했다.

"현재의 남성은 활력이 없습니다. 남성이 총을 쏜다고 해도 어찌할 방법이 없기 때문에 기계적으로 쏜다는 느낌일 뿐이고요. 좋지 않습니다."

〈바람계곡의 나우시카〉는 흥행 성공만으로 끝나지 않았다. 1984년 마이니치 영화 콩쿠르 오토상 수상을 시작으로 파리 국제 SF 판타지

잡지 《애니메주》 표지에 실린 〈바람계곡의 나우시카〉

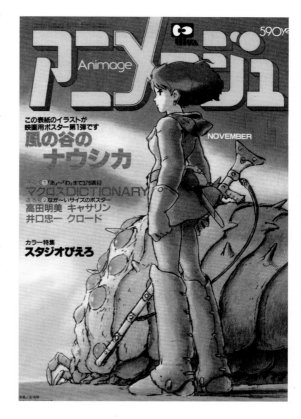

페스티벌에서도 1위를 차지했다. 언론과 평단에서는 이제 미야자키가 극장용 애니메이션에서도 연출력을 인정받았다고 평가했다. WWW(세계야생동물기금)에서도 최고의 영화로 추천했다.

스튜디오 지브리의 탄생

하야오는 〈바람계곡의 나우시카〉로 재기에 성공했다. 그는 다카하타와 함께 별도의 회사를 차리기로 한다. 작품을 구상하고 제작하는 사람이 영화 제작 여부를 결정하는 환경이 필요하다는 데 의견이 일치했다. 〈미래소년 코난〉과 〈루팡 3세〉의 실패를 지켜보면서 그는 독립된 제작 공간의 필요성을 절감했다.

1985년 스튜디오 지브리가 도쿠마쇼텐사의 자회사로 태어났다. 도쿠마쇼텐사의 도쿠마 야스요시 회장이 대표를 맡았다. 지브리(Ghibli)라는 이름은 하야오가 선택했다. 지브리는 이탈리아어로, 아프리카 사막에 부는 열풍을 말한다. 일본의 애니메이션 분야에 새로운 열풍을 불어넣겠다는 의미였다.

스튜디오 지브리가 문을 연 곳은 고가네이(小金井) 시 카지노초(梶野町). 이곳은 미야자키에게 매우 의미 깊은 공간이었다. 자칫 성공의 문턱에서 무릎을 꿇을 뻔했던 그가 애니메이터로 재기한 개인연구실 '니바리키'가 있는 곳이었다. 만화 〈바람계곡의 나우시카〉를 탄생시킨 공간이었다.

이후 미야자키 하야오와 다카하타 이사오의 극장용 애니메이션은 모두 스튜디오 지브리에서 만들어지게 된다. 〈천공의 성 라퓨타〉가 스튜디오 지브리에서 제작된 첫 작품이다. 하늘을 떠다니는 섬나라 이야기인 〈천공의 성 라퓨타〉 역시 하야오 원작·각본·감독이다. 하야오

는 조너선 스위프트의 《걸리버 여행기》에서 소재를 차용했다. 《걸리버 여행기》에 잠깐 스치듯 묘사되는, 하늘을 나는 섬나라 이야기에서 힌트를 얻어 전혀 새로운 서사(敍事)를 축조했다. 〈천공의 성 라퓨타〉가 흥행에 성공하면서 일본에서는 한동안 '라퓨타 증후군'이라는 말이 유행하기도 했다. 극장에서 애니메이션을 보고 나온 사람들이 하늘을 쳐다보며 "라퓨타 성이 진짜 있는 게 아니냐"는 이야기를 주고받는 현상을 일컫는 말이다.

스튜디오 지브리를 가보자. JR 동일본 주오(中央) 선을 탄다. 히가시고가네이(東小金井) 역에서 내려 북쪽 출구로 나간다. 남쪽 출구에 택시 두세 대가 손님을 기다리고 있는 게 보였다. 걸어서 8분 거리, 택시로는 5분. 참 애매하다. 걷기로 한다. 구글맵이 가리키는 대로 고가 철길 아래로 난 길을 걷는다. 화살표가 주택가 골목길을 가리켰다. 두 번 방향을 틀어 주택가 골목길을 걸으면서 생각했다. 과연 이런 곳에 스튜디오 지브리가 있을까. 도저히 있을 것 같지 않았다. 정확히 8분쯤

위 히가시 고가네이 역 표지판
아래 지브리 스튜디오 현판

걸었을 때 놀랍게도 하얀색 건물이 눈앞에 나타난다. 감동이 밀려온다. 평범한 주택가 속에 숨겨진 보물 같았다.

메인 건물에 '스튜디오 지브리'라는 작은 간판이 보였다. 담쟁이 덩굴이 흰색 외벽을 뒤덮고 있다. 담쟁이가 무정형(無定型)의 상상력으로 창작의 공간을 감싸고 있는 모양새다. 자동차가 두 대 주차되어 있다. 더 이상 주차 공간도 없

었다.

출입문 쪽에 보니 재미있는 안내문이 붙어 있었다. "미타카의 지브리 미술관을 찾는 데 도움이 필요하다면 정문 입구로 와주십시오." 이곳을 지브리 미술관으로 착각하고 찾아오는 사람이 있는 모양이다.

주변을 천천히 둘러본다. 길 건너편에 또 다른 흰색 건물이 보였다. 'Ghibli Studio 2'라는 글씨가 보인다. 지은 지 오래되지 않은 새 건물이다. 우리가 기억하는 미야자키 하야오의 명작 애니메이션은 다 여기서 태어났다. 〈천공의 성 라퓨타〉, 〈이웃집 토토로〉, 〈센과 치히로의 행방불명〉……

스튜디오 지브리에는 몇 명이나 근무하고 있을까. 두 동의 사무실에서 아무리 적게 잡아도 40~50명은 여유 있게 작업할 수 있을 것 같았다. 변변한 식당 하나 없는데 직원들은 어디서 점심 식사를 할지 궁금하기도 했다. 도쿄 시내의 많은 회사원들처럼 도시락을 배달해 먹을까,

스튜디오 지브리
전경

아니면 집에서 도시락을 싸가지고 올까.

자동차 경적 소리 하나 들리지 않았다. 버스도 다니지 않고 승용차도 거의 다니지 않는다. 스튜디오 지브리는 그 어떤 것으로부터도 방해받지 않는 위치에 자리잡고 있었다. 왜 이곳에 창작의 공간을 두기로 했는지 어렴풋하게 그 이유를 알 것만 같았다.

'토토로'가 가져온 환경운동

한국의 20대는 '미야자키 하야오'를 유년기에 만났다. 만화영화의 주요 소비 연령대에 미야자키 하야오와 만났고 그의 영화를 어떤 편견이나 선입견 없이 수용했다. 그 영화가 〈이웃집 토토로〉였다. 40대 이상의 중장년층은 자녀들이 〈이웃집 토토로〉를 시청하는 것을 보면서 혹은 아이들의 손을 잡고 극장에 가면서 하야오를 인식했다.

〈이웃집 토토로〉가 미야자키 하야오 원작·각본·감독으로 일본에 개봉된 것은 1988년. 우리나라 극장에 〈이웃집 토토로〉가 걸린 것은 그로부터 13년 뒤인 2001년이다.

영화의 첫 장면을 시청자들은 잊지 못한다. 5월의 푸른 하늘에 흰 구름이 두둥실 떠간다. 그 아래 보리밭이 끝없이 펼쳐지고, 보리밭 사이로 난 비포장 흙길을 삼륜차가 먼지를 일으키며 달려간다. 삼륜차에는 이삿짐이 가득 실려 있다. 이삿짐 틈바구니에 두 소녀가 앉아 있다. 자매인 열한 살 소녀 사츠키와 네 살 소녀 메이가 캐러멜을 나눠 먹고 있다. 삼륜차는 논과 밭 사이로 난 길을 달려간다. 논에서 모내기를 하는 사람들이 보인다. 삼륜차는 마당이 넓은 빨간색 지붕의 단독주택에 도착한다. 집 뒤로는 울창한 숲이 있고 집 옆에는 나뭇잎이 무성한 키 큰 나무가 있다. 빨간색 지붕은 빛이 바랬고 집안에는 오랫동안 사

「魔女の宅急便」スタッフ名鑑

〈마녀 배달부 키키〉의
스태프들과 함께.
첫째 줄 오른쪽에서
세 번째가 하야오이다.

람이 살지 않은 탓에 거미줄과 검댕이 천지다. 귀신이라도 나올 것처럼
으스스하다. 오랫동안 방치된 베란다를 본 사츠키와 메이는 웃으며 말
한다. "도깨비 집 같아!!"

영화는 아무런 시대 설정 없이 이렇게 시작된다. 도회지에 살던 자매
가 아버지를 따라 시골의 버려진 집에 살게 되면서 〈이웃집 토토로〉의
이야기는 전개된다.

이 배경은 어디일까? 영화를 본 사람들이 궁금해하는 대목이다. 설
정에서는 1950~1960년대 칸토우 지방이 배경이라고 되어 있지만 실은
그가 과거에 인연이 있던 장소들을 결합해 만들었다. 그러니 일본 관객
들은 어디서 많이 본 듯한 풍경이라고 느낄 것이다. 신사 입구인 도리
이만 없다면, 또 등장인물이 일본 말만 하지 않는다면 한국 관객들에
게도 우리나라 농촌 풍경쯤으로 여겨질 법하다.

〈이웃집 토토로〉에 앞서 나온 영화가 〈천공의 성 라퓨타〉이다. 〈이
웃집 토토로〉가 앞서 제작된 애니메이션들과 결정적으로 다른 점이 한

가지 있다. 그 전까지는 가상의 공간을 배경으로 스토리가 전개되었다. 무국적의 공간이었다. 〈바람계곡의 나우시카〉와 〈천공의 성 라퓨타〉가 그랬다.

〈이웃집 토토로〉는 시대 배경이 일본이다. 텔레비전도 플라스틱도 없던 시대다. 미야자키는 영화 잡지와의 인터뷰에서 이런 말을 했다.

"도쿄 태생이었던 나는 그것이 콤플렉스였으며, 나 자신에게는 풍토가 없다는 생각을 항상 품고 있었다."

우리나라도 마찬가지다. 서울 태생은 시골 풍속에 어둡다. 서울 태생 소설가의 글을 읽으면 건조한 도회지 풍경밖에 없는 경우가 많다.

〈이웃집 토토로〉는 중장년층도 빠져들 수밖에 없다. 나온 지 30년이 지난 시점에서도 말이다. 이 영화를 보고 나면 마음이 훈훈해진다. 산뜻한 초록의 잎사귀부터 붉게 물들어가는 황혼의 색까지 실사(實寫) 영화를 보는 것 같다. 한 번뿐인 인생에서 어린 시절을 자연 속에서 자란다는 것처럼 큰 축복이 있을까, 하는 생각이 절로 든다. 숲의 사계(四

〈이웃집 토토로〉의 한 장면

苹)를 피부로 호흡하며 성장한다는 것은 마음속에 나만의 보물창고를 간직하고 있는 것과 같다.

영화평론가 오카다 토시오는 〈이웃집 토토로〉와 관련, "미야자키 애니메이션에는 일본 영화의 원료가 있다"고 인터뷰에서 말했다.

"이 영화가 작년 일본 영화의 각 상을 독점한 것은 당연했습니다. 무엇보다 이 작품이 가장 일본 영화다웠기 때문입니다. 일생생활의 아무것도 아닌 묘사를 통해 풍부한 인생의 표정을 끌어낸 것은, 전쟁 전으로부터 1950년대 무렵까지의 일본 영화가 자랑으로 삼는 것이었습니다. 제가 〈이웃집 토토로〉에서 가장 높게 평가하고 싶은 것은 그와 같은 일본 영화가 잊고 있던 좋은 점을 생생하게 재현하고 있다는 것입니다."

영화가 끝날 때 아이들이 노래를 합창한다. 〈이웃집 토토로〉 주제가이다. "이웃의 토토로 토토로 토토로 토토로 숲속에서 옛날부터 살고 있네." 하야오가 노랫말을 쓴 이 노래는 동요가 되었다.

〈이웃집 토토로〉가 나오고 나서 얼마 지나지 않아 사이마타 현 부근의 숲이 개발된다는 소식이 언론에 보도되었다. 토토로 숲 배경의 하나로 알려진 사이마타 현 토코로자와(所澤) 시 마츠고(松郷) 잡목림은 '토토로의 숲'으로 불렸다.

이 애니메이션을 통해 숲의 소중함을 깨달은 사람들은 즉각 '토토로의 고향 기금위원회'라는 시민단체를 결성했다. 이 환경운동은 일본 사회에 큰 반향을 불러일으켜 많은 사람들이 기금 모금에 적극 참여했다. 1991년 기금으로 마련한 '토토로의 숲 1호'가 탄생했다. 상황이 이렇게 되자 미야자키 하야오는 '토토로의 숲' 보전에 30억 원을 기부한다. 이후 17개의 숲을 '토토로의 숲'이라는 이름으로 지정해 보존하기에 이르렀다.

하야오의 소녀 주인공들

〈이웃집 토토로〉 이후 나온 작품이 〈붉은 돼지〉. 이 작품은 우리나라에서 크게 주목을 받지 못했다. 〈붉은 돼지〉 이후 흥행과 비평에서 성공한 작품이 1997년에 나온 〈모노노케 히메(もののけ姫)〉다. 이 작품은 스튜디오 지브리가 컴퓨터 그래픽(CG)을 활용한 최초의 애니메이션이다. 우리나라에는 〈원령공주〉라는 제목으로 2003년에 개봉되었다.

'모노노케(もののけ)'는 사람을 괴롭히는 사령(死靈)이나 원령(怨靈) 같은 귀신들의 총칭이다. 일본인은 귀신이 살고 있는 공간, 귀신을 상징하는 물체, 귀신이 다스리는 자연물 등을 함부로 침범하거나 훼손하면 귀신이 노하여 재앙을 내린다고 믿는다. 이것은 일본인이 헤아릴 수 없

는 지진과 화산을 겪으면서 터득한 생존 방식이었다. 〈모노노케 히메〉는 바로 이런 믿음의 토대에서 이야기가 전개된다. 우리는 이미 〈이웃집 토토로〉에서 너구리 같은 토토로와 고양이 버스를 통해 광대한 모노노케 세계의 일단을 경험했다.

〈모노노케 히메〉는 다음 작품을 내놓기 위한 일종의 맛보기였다. 그 다음 작품이 바로 〈센과 치히로의 행방불명〉이다. 〈센과 치히로의 행방불명〉의 홍보 팸플릿에서 미야자키 하야오는 이렇게 말한다.

"일본의 전통문화는 다양한 이미지의 보고(寶庫)입니다. 이야기, 전승, 행사, 신도, 주술 등 일본의 민속적 공간들은 참으로 풍부하고 독특한 원천입니다. 그런데 오늘날 일본 아이들은 하이테크에 둘러싸인 채 뿌리를 잃어버리고 있습니다. 우리는 아이들에게 우리가 얼마나 풍요로운 전통을 가지고 있는지를 전해주어야 합니다. 이를 위해서는 전통적 사유를 현대적인 이야기로 재구성해서 멋지게 모자이크함으로써 영화의 세계에 신선한 설득력을 부여해야 합니다."

2001년 〈센과 치히로의 행방불명〉이 영화관에 걸렸다. 감독의 기대대로 일본 어린이들은 '풍요로운 전통'에 눈빛을 반짝거렸다. 스튜디오

〈원령공주〉의
주인공 산

〈센과 치히로의
행방불명〉의
열 살 소녀 치히로

지브리는 〈센과 치히로의 행방불명〉으로 흥행 수입 304억 엔을 벌어들였다. 일본에서만 2,350만 명이 극장을 찾았다. 영화 사상 최대 흥행 기록이었다.

어디 일본뿐인가? 이 영화는 한국에서 200만을 돌파한 것을 비롯해 세계 여러 나라에서 흥행 돌풍을 일으켰다. 세계인은 일본의 전통문화를 경이롭게 바라보았다.

〈센과 치히로의 행방불명〉은 2002년 베를린 영화제 작품상 후보에 올랐다. 하야오는 감독으로서 영화제에 참석하기 위해 베를린으로 날아갔다. 〈센과 치히로의 행방불명〉은 베를린 영화제 최고상인 황금곰상을 수상했다. 애니메이션 사상 최초였다.

〈센과 치히로의 행방불명〉에서 치히로는 부모와 함께 이상한 터널을 통과하며 다른 세상으로 여행을 시작한다. 이계(異界) 여행은 일본 신화에 단골로 등장하는 소재다. 이를테면 '황천국 방문 신화', '해궁 방문 신화' 같은 것들이다. 이계, 즉 다른 세상은 인간의 출입이 금지된 신들의 영역이다. 마녀 유바바가 운영하는 온천장은 오물신(神)을 비롯

한 온갖 신들이 쉬어가는 곳이다.

이 영화의 주인공은 소녀 치히로로. 영화에서 나이에 대해서는 언급이 없지만 하야오는 열 살로 특정한다. 열 살 소녀 치히로는 돼지로 변한 부모를 구하려 온갖 위험을 감수한다. 관객은 치히로 편이 되어 주인공 소녀의 영웅적인 행동을 가슴 졸이며 주시한다.

하야오의 작품에는 유난히 소녀 캐릭터가 많이 등장한다. 주요 작품을 보면 〈바람계곡의 나우시카〉의 나우시카, 〈천공의 성 라퓨타〉의 시타, 〈이웃집 토토로〉의 사츠키와 메이, 〈마녀 배달부 키키〉의 키키, 〈원령공주〉의 산, 〈하울의 움직이는 성〉의 소피 등이다. 이들 작품에서 소녀는 주인공이나 주인공에 준하는 역할을 맡고 있다.

왜 소녀가 자주 등장할까. 이것은 일본 사회에 엄연히 존재하는 '소녀 문화'와 어떤 연관성이 있는 것일까. 이와 관련해 여러 가지 해석이 나온다. 소녀는 틈새의 존재다. 아이도 아니고 그렇다고 어른도 아닌, 여자이면서 아직 여자(성숙한 여인)가 아닌 중간적인 존재다. 소녀에 대한 노스탤지어나 에로티시즘은 이런 애매모호함에서 기인한다.

그의 작품을 눈여겨 본 사람은 느끼는 것이지만 한 가지 공통점이

〈하울의 움직이는 성〉의 소피

있다. 주인공의 어머니들이다. 어머니가 없거나 존재 자체가 희미하다. 〈이웃집 토토로〉의 사츠키와 메이의 모친은 병원에 입원 중이다. 사실상 모성(母性)의 부재다. 왜 그는 하나같이 주인공들과 어머니의 관계를 이렇게 설정했을까. 여기에는 감독의 성장 환경이 무의식으로 작용한 것 같다. 앞서 언급한 대로 그의 어머니는 오랜 세월 병상에 누워 있어야 했다. 모성 결핍의 콤플렉스가 작용했다는 것이다.

박규태 한양대 일본언어문화학부 교수는 《애니메이션으로 보는 일본》에서 그의 소녀 주인공과 관련해 흥미로운 해석을 내놓는다.

"미야자키 애니에 있어 모성의 부재가 실은 모성 추구의 한 형식이라는 점을 간과해서는 안 된다. 혹 미야자키는 소녀라는 우회로를 통해 모성을 추구했던 것은 아닐까? 그러니까 미야자키 애니의 소녀 취향은 일종의 대리 모성 추구라는 해석이 가능하다."

하야오의 영화에서는 주인공들이 하늘을 나는 장면이 빈번하다. 비행(飛行)과 비상(飛翔). 아무리 애니메이션이라고 하지만 그의 작품처럼 소녀 주인공들이 하늘을 붕붕 나는 영화는 찾기 힘들다. 땅에 발을 붙이고 직립보행으로 살 수밖에 없는 운명의 인간은 하늘을 나는 것을 꿈꿔왔고, 그 오랜 인류의 소망은 마침내 비행기 발명으로 이어졌다. 프로이트의 정신분석학을 빌리자면, 하늘을 훨훨 날고 싶어하는 것은 기억하고 싶지 않은 과거의 상처나 전통의 굴레로부터 벗어나려 하는 원망(願望)이다.

지브리 미술관의 미아들

2001년 10월 개관한 지브리 미술관은 하야오 팬들에게는 예루살렘 같은 성지순례 코스가 되었다. 지인은 내가 도쿄 취재를 간다는 것을

알고는 지브리 미술관을 꼭 보라고 신신당부했다. 미타카(三鷹) 시는 지브리 미술관이 들어선 이후 활기를 찾았다. 하야오가 미술관 건립 계획을 구상한 것은 1998년. 미타카 시와 건립 부지를 놓고 협의한 끝에 2000년 3월 공사를 시작해 1년 7개월 만에 이노카시라 공원에 문을 열었다.

지브리 미술관에 가려면 최소 2~3개월 전에 티켓을 예약해야 한다. 2시간 단위로 한정된 인원을 입장시키기 때문이다. 국내에는 지브리 미술관 티켓 예약을 대행해 주는 업체가 있다.

신주쿠에서 JR 주오 선을 타고 미타카 역에서 내린다. 그 전 역인 기치조지(吉祥寺) 역에서 내리는 방법도 있다. 지도를 놓고 보면 미타카 역과 기치조지 역의 중간쯤에 이노카시라 공원이 위치한다. 남쪽 출구로 나가니 지브리 미술관에 가려면 왼쪽 방향으로 가라는 이정표가 보인다. 9번 버스 정류장 바로 옆에 토토로 표지판이 붙어 있는 게 보인다. 지브리 미술관으로 가는 셔틀버스가 서는 곳이다. 〈이웃집 토토로〉의 장면들이 떠올라 긴장이 풀리고 웃음이 나온다. 버스에 오른다. 버스는 금방 남녀노소로 가득 찼다. 버스가 시동을 걸고 정류장을 미끄러져 나간다. 버스 안은 이내 웃음으로 와자해졌다. 순식간에 소풍 가는 초등학교 전세버스로 변해버렸다. 소풍 버스는 5~6분 만에 이노카시라 공원 앞에 섰다. 버스 승객이 모두 내렸다. 버스는 텅 빈 채 다음 정류장을 향해 달려간다. 이미 출입구에는 수십 명이 줄을 선 채 10시 개장을 기다리고 있었다.

지브리 미술관은 처음부터 끝까지 모든 것을 미야자키 하야오가 설계했다. 그는 미술관의 슬로건

미타카 역의 지브리 미술관 버스 정류장. 표지판이 토토로 모양으로 되어 있다.

을 이렇게 정했다.

"여기서 미아(迷兒)가 되어보자!"

1층부터 순서대로 보기로 한다. 가방을 맡겨두는 공간에는 작은 마당이 있다. 그 마당에 작은 수동 물펌프가 보인다. 꼬마들이 두 손으로 수동 물펌프로 물을 뽑아내며 까르르 웃는다. 가만, 이 광경을 어디서 봤는데……. 금방 생각이 난다. 〈이웃집 토토로〉에서 이사 간 시골집에서 메이가 펌프질을 하는 장면이다.

짐을 맡기고 1층부터 순서대로 관람을 시작한다. 스튜디오 지브리가 제작한 대표 애니메이션들을 축쇄로 만들어 연도별로 전시한다. 〈이웃집 토토로〉(1988), 〈센과 치히로의 행방불명〉(2001)…… 하는 식이다. 그런데 어른들은 이 축쇄물을 보기가 몹시 불편하다. 초등학생 눈높이에 맞게 전시물을 배치해서다. 어른들은 허리를 굽혀야 겨우 볼 수 있다.

지브리 미술관 전경

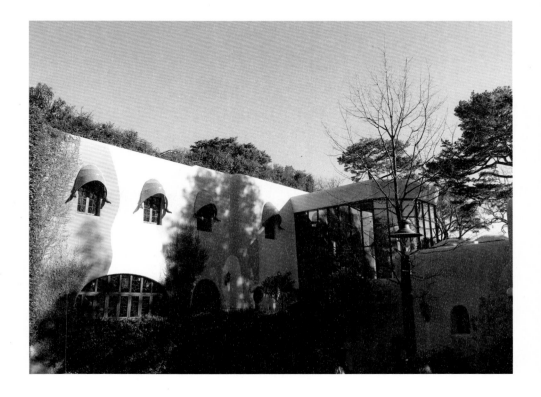

1층에서 최고의 인기를 끄는 곳은 애니메이션의 원리를 보여주는 기계 장비다. 대상은 〈이웃집 토토로〉. 아이들에게 인기가 높은 '고양이 버스'를 비롯한 여러 등장인물의 만화가 18장씩 있다. '고양이 버스'의 그림이 조금씩 다르게 18장이 원을 따라 배치되었다. 기계가 돌면 '고양이 버스'가 움직인다. 〈이웃집 토토로〉에서처럼 하늘을 난다. 행동하는 모습대로 그린 만화 원화 18장이 1초 안에 돌아갈 때 만화는 동화가 된다는 원리를 직접 확인하게 된다. 관람객들은 눈이 휘둥그레진다. 어른, 아이 할 것 없이 자리를 뜰 줄 모른다.

2층에는 만화가들의 작업 공간을 재현해 놓았다. 들어가 볼 수 없는 스튜디오 지브리의 작업 공간을 엿본다는 재미를 준다. 유럽 귀족사회를 만화로 재현하기 위해 사용된 책들, 서양 의복사나 사진첩들이 꽂혀 있다. 원화가(原畵家) 전용 책상과 작화가(作畵家) 전용 책상들도 눈길을 사로잡는다. 원화가들이 연필을 어떻게 사용하는지도 실례로 보여준다. 몽당연필 두 개를 스테이플러로 박거나 스카치테이프로 붙여서 사용하기도 한다.

색칠만 하는 책상도 있다. 스튜디오 지브리에서의 실제 사진도 붙어 있었는데, 색칠 파트는 여성이 남성보다 많았다. 스튜디오 지브리에서 제작된 애니메이션에는 도대체 몇 가지 색이 사용될까. 자그마치 1,109색이었다. 각각의 원화에는 색 번호가 매겨져 있다. 색칠 애니메이터는 이 번호를 보면서 그림의 각 부분에 색칠을 한다. 빛의 변화에 따른 시간별 색채를 어떻게 입히는지, 물 표면을 표현할 때는 또 어떻게 색을 사용하는지에 대한 세밀한 설명도 나와 있다. 〈이웃집 토토로〉 후반부에 보면 주인공 메이가 버스를 기다리는 장면이 인상적이다.

이렇게 구경하다 보니 한 시간이 훌쩍 지난다. 미술관 규모는 크지 않지만 구석구석 호기심을 자극하는 곳이 많아 시간 가는 줄 모른다.

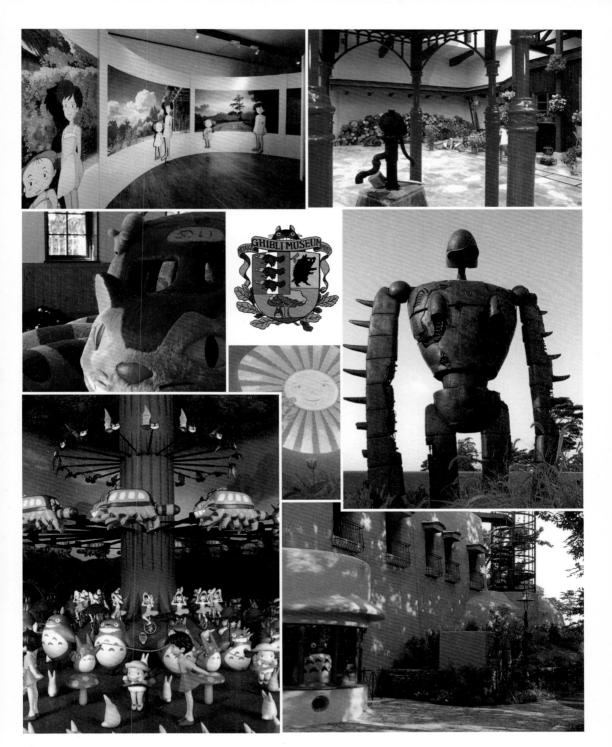

지브리 미술관 이모저모

정말 하야오의 슬로건대로 일행과 떨어져 길을 잃는 것은 한순간이다. 미아는 어린이에만 해당되는 게 아니다.

미술관에는 작은 영화관이 있다. 내가 갔을 때는 마침 14분짜리 〈애벌레 뽀로(毛虫のボロ)〉를 상영 중이었다. 100여 석의 극장에 빈 자리 하나 없이 관객들로 가득 찼다. 다국적 남녀노소 관객이다. 지브리 미술관은 세계적인 애니메이션 미술관이라는 사실이 관객 구성으로 설명된다. 이들은 애벌레 뽀로의 모험을 숨죽이며 보면서 신기해한다. 스튜디오 지브리는 보잘 것 없는 애벌레 한 마리에도 관심을 갖고 생명력을 불어넣어 주인공으로 내세우고 있었다. 애벌레의 눈으로 자연과 인간 사회를 보니 세상이 달리 보인다. 애벌레는 자연의 모든 구성원에 감사하게 하고 세상을 긍정적으로 보게 만든다.

미공개 만화영화를 봤다면 이제는 옥상으로 갈 차례다. 규모는 작지만 깔끔하다. 햇살을 즐기며 옥상 정원에서 이노카시라온시 공원을 느긋하게 조망할 수도 있다. 그러나 옥상 공원의 압권은 〈천공의 성 라퓨타〉에 등장하는 기계병이 아닐까. 미술관 내에서 사진을 못 찍어 답답해했던 관람객들은 기계병을 마음 놓고 찍으며 즐거워한다.

니테레의 태양광 시계

스튜디오 지브리는 2005년 도쿠마쇼텐사 주식을 정리해 모기업-자회사 관계를 청산한다. 스튜디오 지브리는 20년 만에 완전히 독립된 회사로 거듭나게 되었다. 자본금 1,000만 엔으로 '주식회사 스튜디오 지브리'가 설립된 것이다. 감독 미야자키 하야오, 프로듀서 스즈키 토시오, 감독 다카하타 이사오 3인이 이사로 등재했고, 대표이사는 스즈키 토시오가 맡았다.

하야오는 2013년 장편 애니메이션 〈바람이 분다〉를 끝으로 은퇴를 선언했다. 하지만 2016년 은퇴를 번복하고 새로운 장편 애니메이션을 제작하겠다고 선언했다. 2020 도쿄올림픽에 맞춰 준비 중이라는 작품은 무엇일까. 요시노 겐자부로 소설인 《그대들, 어떻게 살 것인가》라는 이야기도 있고, 지브리 미술관에서 맛보기로 선보인 14분짜리 〈애벌레 뽀로〉라는 말도 나온다. 〈애벌레 뽀로〉는 그 다음 이야기에 대한 궁금증을 남긴 채 끝을 맺는다.

하야오는 이 세상에서 가장 행복한 감독이다. 어린 시절의 꿈인 만화의 세계에서 가장 빛나는 성취를 이뤘고 애니메이션의 신(神)이라는 찬사까지 듣고 있으니 말이다. 사람이 한 번뿐인 짧은 인생에서 하고 싶은 것을 하고, 그것을 최대치로 이루는 것처럼 축복받은 인생도 없다. 게다가 팔십을 바라보는 지금까지 현역으로 활동하고 있으니 더 말할 나위 없다. 더 흥미로운 사실은 아들 미야자키 고로가 2006년부터 애니메이션 분야에 뛰어들었다는 점이다. 애니메이션과는 전혀 상관없는 조경업에서 일해온 아들이었다. 하지만 고로의 첫 작품 〈게드 전기〉는 혹평을 받았다. 고로가 과연 아버지의 그늘에서 벗어나 자신만의 세계를 구축할 수 있을 것인가.

하야오는 상상력의 심볼이다. 도쿄에서 태어나 도쿄에서 대학을 다니고 도쿄에서 일본 애니메이션의 역사를 창조한 미야자키 하야오. 그의 창조적 상상력을 느낄 수 있는 최신의 공간은 '일본 텔레비전'이다. 일본에서는 '일본 텔레비전'을 줄여서 '니테레(日テレ)'라 부른다. 니테레에는 그가 아니면 불가능한 작품이 설치되어 있다.

현재 아이치 현에 지브리 랜드가 공사 중이다. 지브리 랜드에 무엇이 어떻게 꾸며져 판타지를 불러일으킬지는 아무도 모른다. 지브리 랜드가 일반에 공개되기 전까지는.

이제 마지막 발걸음을 니테레로 향해본다. 니테레는 미나토 구(港區) 히가시신바시(東新橋)에 있다. 신바시(新橋) 역이나 시오도메(汐留) 역에서 내리면 된다. 물론 스키치 시장이나 히가시긴자에서 쉬엄쉬엄 걸어도 15분이면 충분하다.

니테레 정문은 3층에 있다. 정문 옆 외벽에 그가 디자인한 '니테레 오오토케(日テレ 大時計)'가 붙어 있다. 꼭, 〈하울의 움직이는 성〉에 나오는 움직이는 성과 흡사하다. 폭 18미터, 높이 12미터. 금방이라도 벽을 뚫고 나와 철거덕 철거덕 소리를 내며 어기적어기적 걸어갈 것만 같다. 두 다리는 조류의 다리다. 오른쪽에 대포 두 문이 보인다. 짧은 포신이 앙증맞다. 이 부분에 초점을 맞춘다면 전함처럼 보이기도 한다. 대시계 양쪽 아래에는 짧은 발톱이 둥그런 알을 움켜쥐고 있다. 비상시를 대비해 장착한 비장의 알폭탄이 아닐까. 대장간에서 쇠망치로 무기를 벼리는 대장장이, 조타실의 키를 돌리는 조타수 등도 보인다. 어떻게 보면 발코니가 달린 아파트 같기도 하다. 직선이 하나도 없는 것은 마치 훈데르트바서의 비엔나 아파트처럼 보이기도 한다. 정말 기기묘묘하

니테레 대시계

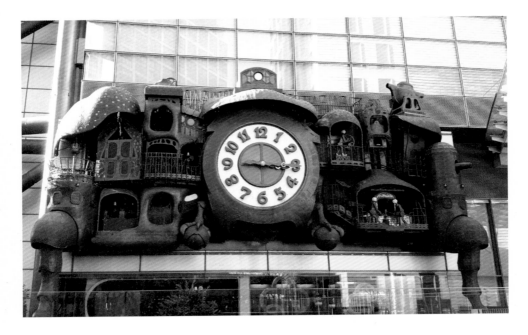

다. 나처럼 평범한 사람의 두뇌로는 상상 불가다. 초등학교 시절부터 70년간 축적된 상상의 세계를 어느 누가 짐작이나 할 수 있을까.

니테레 대시계
안내문

대시계 아래에는 간단한 설명문이 적혀 있다. "헤이세이(平成) 18년 12월 20일 이 시계를 완공했다." 헤이세이 18년이면 2007년이다. "누구에게나 사랑받는 항구적인 심볼 설치를 목표로 스튜디오 지브리와 일본 텔레비전이 공동 프로젝트를 세워 6년의 제작 기간을 거쳐 완성되었다."

사람들이 니테레 대시계를 보는 곳은 '마이스터 광장'으로, 지상으로부터 3층 높이에 있다. 그런데 마이스터 광장의 위치가 절묘하다. 니테레 대시계가 바라보는 쪽, 그러니까 지상 4층 높이에 있는 전철역이 시오도메 역이다. 시오도메 역에는 일반 전철인 오에도 선과 경전철인 유리카모메 선이 지난다. 유리카모메 선은 멀리서 보면 모노레일처럼 보이는데 운전기사 없이 컴퓨터 제어시스템으로만 운행되는 최첨단 열차다.

밤 시간에 마이스터 광장에 10분만 서 있어 보면, SF 영화에 나올 법한 미래의 어느 도시에 와 있는 게 아닌가 하는 환상에 사로잡힌다. 시오도메 역을 출발하는 열차와 신바시 역에 들어오는 열차가 동시에 눈에 들어온다. 마이스터 광장을 둘러싸고 양쪽에서 공중으로 열차가 움직이는 모습은 판타지를 불러일으킨다. 〈스타워즈〉의 한 장면 같기도 하고, 더 멀리는 SF 영화의 원조인 프리츠 랑 감독의 〈메트로폴리스〉가 눈앞에서 전개되는 것 같다. 바로 이런 곳에 니테레 대시계가 자리잡고 있다. 정말, 절묘한 위치 선정이다.

니테레 대시계의 동력은 태양광이다. 매일 10시, 12시, 15시, 18시, 20

시에 작동한다. 매일 그 시간이 되면 니테레 대시계 앞에는 수십 명이 모여 휴대폰카메라를 동영상 모드로 놓고 숨을 죽인다. 마치 프라하 구시가광장 천문시계탑 아래에 몰려든 사람들 같다. 정시(定時) 3분 전, 시계바늘이 움직이면서 〈하울의 움직이는 성〉이 퍼포먼스를 시작한다.

"휘이익 휘이익", "끼익 끼익", "뿌욱 뿌욱", "철거덕 철거덕", "드르륵 드르륵."

미야자키 하야오의 상상력은 현재진행형이다.

토요타 기이치로,

자동차 왕

1894~1952

豊田喜一郎

개척자, 토요다 기이치로

토요타(TOYOTA) 자동차는 2019년 3월, 우주 진출을 선언해 세계를 놀라게 했다. 일본항공연구개발기구(JAXA)는 현재 2030년 달 착륙 프로젝트를 진행 중이다. 2020년 도쿄 하계 올림픽을 성공적으로 개최한 후 10년 뒤에 일본인을 달에 착륙시키겠다는 것이다.

JAXA의 달 착륙 프로젝트에서 토요타 자동차(이하 토요타차)가 참여하는 부분은 달 표면을 탐사하는 이동탐사 월면차(月面車) 로버의 개발이다. 토요타차는 2029년까지 세계 최고의 자율주행 기술을 활용한 로버 개발을 목표로 하고 있다. 월면차 로버는 최대 4인승으로 길이 6미터, 폭 5.2미터, 높이 3.8미터 크기다.

1960년대 미국이 아폴로 계획에 따라 개발한 달 탐사 차량은 차량 안에서 우주복을 입어야 했다. 하지만 현재 토요타차가 개발 중인 로버에서는 우주복을 입지 않아도 된다. 차안에 압축 공기가 공급되도록 제작하기 때문이다. JAXA는 로버를 활용해 달의 남극 부분 2,000킬로미터를 탐사할 계획이다.

시계 바늘을 2010년으로 되돌려본다. 토요타차는 2007년부터 2010

년까지 4년간 천당에서 지옥까지 경험했다. 가장 극적인 사건은 2010년 2월 24일 미국 워싱턴에서 벌어졌다. 그날 하원 청문회장 증인석에 앉은 토요다 아키오(豊田章男. 자동차는 토요타로 읽지만 인명은 토요다이다) 사장은 의원들의 심문에 땀을 뻘뻘 흘렸다. 토요타차 1,000만 대 리콜 사태에 따른 책임추궁을 받던 자리에서 급기야 아키오 사장은 잠깐 울먹이기도 했다. 이 장면을 지켜본 일본인들은 착잡했다.

2007년 일본 경제는 장기 불황의 늪에서 허우적거리고 있었다. 그해 8월, 토요타차는 GM을 누르고 자동차 판매 대수에서 사상 최초로 세계 1위에 올라섰다. 일본 사회 전체에 잿빛이 드리워져 있었지만 토요타차는 독야청청했다.

일본 아이치(愛知) 현 토요타 시에는 쿠라가이케(鞍ヶ池) 공원이 있다. 쿠라가이케 호수 주변에 울창한 대나무숲이 있고 공연장, 영국 정원 등이 조성되었다. 이 공원에서 사람들이 가장 많이 찾는 곳은 토요타 쿠라가이케 기념관(トヨタ鞍ヶ池記念館)이다. 이 기념관 뒤편의 언덕에 토요다 기이치로의 옛집이 있다. 이 옛집 앞마당에는 아기자기한 정원이 조성되어 있어 봄, 여름, 가을 꽃들로 흐드러진다. 입구에서 볼 때 정원 오른쪽에 3미터 조금 넘어 보이는, 호리호리한 벚나무 한 그루가 보인다. 수종은 시스카사쿠라(靜櫻). 이 벚나무 앞에 푯말이 세워져 있다.

"トヨタ再出發の日 記念, Commemorating Toyota's New Start, 2011. 2. 24."

이날은 아키오 사장이 미하원 청문회에 출석한 지 정확히 1년 되는 날이다. 품질 문제로 고객에게 피해를 입혔던 일을 절대 잊지 않겠다는 마음을 담아 '토요타 재출발의 날 기념'이라고 했다.

어떤 리더도 사람인 이상 잘못을 저지를 수 있다. 그런 경우 잘못을 인정하고 다시는 그런 일이 일어나지 않도록 하겠다는 약속을 해야 한다. 이때, 장소와 시점 선택이 매우 중요해진다. 맹세의 의미가 부각되

는 상징적인 장소를 선택해야 한다.

아키오는 토요타차 창업자인 할아버지가 살던 옛집 정원을 택했다. 할아버지의 체취가 남아 있고 정신이 스며 있는 공간에서 재출발을 다짐했다. 이후 토요타차는 매년 2월 24일을 고객 제일주를 점검하는 날로 굳혔다.

토요타차는 1937년에 창립되었다. 8년 뒤인 1945년 토요타차는 일본의 패망과 함께 위기에 직면했다. 그후 45년. 토요타차는 1990년대 세계 최고의 제조업으로 우뚝 섰을 뿐 아니라 토요타 생산 시스템(TPS)을 전세계 기업에 수출하는 초일류 제조업체가 되었다. 서울 여의도 국회도서관에는 토요타 생산 시스템과 생산성 향상의 상호관계를 연구한 논문이 수백 편이 넘는다. 토요타차의 성공 비결과 관련된 책을 쓰고 강의를 하는 토요타차 전문가만 국내에 십수 명이 넘는다. 세계적으로 보면 토요타차 연구자가 수천 명에 이른다. 세계 미디어에서 가장 많은 취재 요청이 몰리는 자동차 회사 중 하나가 토요타차다. 토요타차 현지 공장 취재를 하려면 3개월 전에 취재신청서를 보내야 섭외가 가능하다.

토요타차가 세계 초일류가 된 비결은 기본을 중시하는 창업정신과 경영권 안정이다. 토요다 가문의 결속력이 경영권 안정을 가져왔다. 이

トヨタ再出発の日 記念
Commemorating Toyota's New Start
2011.2.24

토요타 재출발의 날
기념 식목

야기를 시작하기에 앞서 먼저 토요타 자동직기제작소 창업자와 토요타 자동차 사장을 역임한 토요다 가문의 인물들을 알아둘 필요가 있다.

토요다 사키치(豊田佐吉, 1867~1930) : 발명가, 토요타 자동직기제작소 설립

토요다 리사부로(豊田利三郎, 1884~1952) : 기이치로의 매제, 1대 사장

토요다 기이치로(豊田喜一郎, 1894~1952) : 발명가, 사키치의 장남, 토요타 자동차 설립, 2대 사장

토요다 에이지(豊田英二, 1913~2013) : 기이치로의 사촌동생, 5대 사장 (1967~1982)

토요다 쇼이치로(豊田章一郎, 1925~) : 기이치로의 장남, 6대 사장 (1982~1992)

토요다 다츠로(豊田達郎, 1929~2017) : 기이치로의 차남, 7대 사장 (1992~1995)

토요다 아키오(豊田章男, 1956~) : 기이치로의 손자, 11대 사장(2009~)

이들 중에서 한국인에게 가장 많이 알려진 인물은 토요다 에이지,

토요다 쇼이치로, 토요다 아키오 정도다. 토요타차 사장직을 15년간 맡은 에이지는 창업자 기이치로의 사촌동생이다. 에이지는 토요타차를 글로벌 자동차 회사로 키우는 데 결정적인 기여를 했다는 평가를 받는다. 쇼이치로는 창업자의 아들로 10년간 사장을 맡았다. 그러나 창업자 기이치로에 대해서는 거의 알려진 게 없다. 아니, 기이치로가 창업자인지도 모르는 사람들이 대부분이다. 누구나 렉서스를 잘 알지만 그 토요타차를 만든 사람에 대해서는 아는 게 없다.

　세상 모든 일이 다 그렇듯 처음 해낸 사람이 중요하다. 무에서 유를 이뤄내는 사람이 창업자다. 창업자는 남들이 불가능하다고 말하며 아무도 시도하지 않은 길을 선택해 길을 만들어낸 사람, 곧 개척자다. 지금부터 자동차 불모지에서 토요타차를 설립한 개척자 기이치로를 만나는 여정을 시작해 본다.

시골 청년 사키치, 《자조론》을 읽고

　토요다 기이치로를 알려면 먼저 그의 아버지 토요다 사키치(豊田佐吉)부터 만나야 한다. 기이치로는 아버지 사키치로부터 좋은 유전자를 물려받았다.

　사키치는 1867년 시즈오카(靜岡) 현 고사이(湖西) 시 야마구치(山口)에 태를 묻었다. 1867년은 에도 막부가 막을 내리던 해다. 나쓰메 소세키 역시 1867년에 태어난 사람이다. 바닷가가 멀지는 않았지만 야마구치는 사실상 산골 마을이었다. 마을 사람들은 주로 농업으로 생계를 꾸렸다.

　사키치의 아버지 이키치는 농부이자 목수였다. 목수에게 가장 중요한 것은 나무다. 이키치는 집 뒷산에 부지런히 삼나무를 심었다. 그 시

대 농촌 마을 부녀자들이 대개 그랬던 것처럼 사키치의 어머니 역시 농한기인 겨울철에는 베를 짜며 생계를 거들었다.

사키치의 부모는 아주 평범한 농부였지만 한 가지 점에서 주목할 만하다. 부모는 일본 불교 13종파의 하나인 니치렌종(日蓮宗) 신자였다. 부모는 당시 농촌 지역에서 니치렌종 주도로 유행하던 농촌부흥운동 '호토쿠샤(報德社) 운동'을 추종했다. 사키치는 호토쿠샤 운동에 열심인 부모의 영향을 받아 '국가와 사회에 도움이 되자'는 관념이 어려서부터 심어졌던 것으로 보인다.

소학교를 마친 사키치는 목수 아버지 밑에서 견습공 생활을 시작한다. 그것 말고는 다른 선택의 여지가 없었다. 하지만 가난한 농촌 마을에 무슨 목수 일거리가 그리 많았겠는가.

1885년 3월 21일, 메이지 정부는 일본 경제를 근대화시키려는 목적으로 전매특허조례를 공포한다. 경제를 일으키려면 과학기술이 뒷받침되어야 하고, 생산성을 높이는 기계를 발명하는 사람에게 혜택이 돌아가야 한다는 취지에서 제정한 게 전매특허조례였다. 농상무성 공무

사키치와 기이치로
부자가 태어난 집

국에 전매특허소가 설치되어 특허 업무를 전담했다.

청년 시절의 사키치

18세 목수 견습공 사키치를 사로잡은 것은 '유익한 사물의 발명'이라는 조례문 구절이었다. 사키치는 아버지에게 목공을 배우며 자신이 뭔가를 궁리해 만들어내는 데 재주가 있다는 것을 알았다. 그때 유익한 사물을 발명하는 사람에게 특허권을 인정한다는 전매특허조례가 공포되었다. 그는 사회에 기여하는 발명으로 부자가 되겠다는 결심을 한다. "유익한 기계를 발명해 특허권을 받으면 사회에 기여하고 돈도 벌 수 있다!"

이 무렵 그는 일본에서 널리 유행하던 책 한 권을 접하게 된다. 영국의 새뮤얼 스마일스의 저서 《자조론(Self-Help)》이다. 이 책에 매료된 그는 《자조론》을 읽고 또 읽었다.

1885년이면 메이지 18년이고, 고종 재위 21년이다. 김옥균이 '3일 천하'로 끝난 갑신정변을 일으키고 일본으로 도피한 지 1년이 지난 시점이었다. 프랑스 파리에 에펠탑이 세워지기 4년 전이다.

시즈오카 코사이는 도쿄에서 보면 변방 중의 변방, 벽촌(僻村)이다. 그런 시즈오카의 농촌 청년이, 그것도 소학교 졸업이 학력의 전부인 목수 견습생이 새뮤얼 스마일스의 《자조론》을 읽고 감동을 받았다는 사실!

1859년에 나온 《자조론》은 자기계발서의 고전으로 상찬되는 책이다. 새뮤얼 스마일스의 《자조론》이 출간된 1859년은 세계사적으로 의미가 깊은 해다. 찰스 다윈의 《진화론》과 존 스튜어트 밀의 《자유론》이 같은 해에 세상 빛을 봤다. 1859년 영국에서 나온 책이 불과 1871년 일본어로 번역되었고, 번역된 지 14년 만인 1885년 산골 청년의 손에

사키치가 즐겨 읽은
새뮤얼 스마일스의
《자조론》 일본어판

들어갔다.

《자조론》은 개인과 국가의 성공에 관한 책이다. 핵심 메시지를 열거하면, 자기 스스로 돕는 것만이 성공으로 가는 길, 역경은 부와 행복을 위한 축복, 실패는 절반의 성공, 시간과 인내는 뽕잎을 비단으로 만들어준다, 작은 일이 큰일의 씨앗이 된다, 열성이 재능을 이긴다, 결연한 의지가 있으면 두려울 게 없다, 먼저 나를 이겨야 세상을 이긴다, 용기와 명예는 감염되어 간다, 인격이야말로 사람이 추구해야 할 최고의 가치다, 등이다.

이를 설명하고 입증하려 스마일스는 여러 분야에서 업적을 남긴 다양한 인물들의 사례를 배치한다. 등장인물을 순서대로 보면 베이컨, 셰익스피어, 벤 존슨, 코페르니쿠스, 보클랭, 토크빌, 제임스 와트, 나폴레옹, 글래드스턴, 뉴턴, 칼라일, 미켈란젤로, 솔로몬, 콜럼버스, 헨델, 베토벤, 벤저민 프랭클린 등이 나온다. 이들이 어떻게 실패를 딛고 일어섰는지, 어떤 노력을 했는지에 관해 그 핵심을 정리했다. 사키치는 《자조론》에서 특히 누구 이야기를 읽고 가슴에 불이 붙었을까.

토요타식 목제 인력직기

사키치는 《자조론》을 읽고 분명한 목표의식이 생겼다. 그가 처음으로 만들겠다고 생각한 것은 수동 목제 직기(織機)였다. 직기를 발로 밟아 힘들게 직물을 짜는 어머니를 보면서 늘 마음이 아팠다. '어떻게 하면 어머니를 도울 수 있을까.'

뭔가를 만들고 싶다는 욕구가 내면에서 솟구쳤지만 길이 없었다.

야마구치 마을은 좁고 답답했다. 더 넓은 곳을 구경하고 싶었다. 다른 현에 있는 방직 회사에 취직하려 했지만 아버지는 아들이 곁을 떠나는 것을 반대했다. 열아홉 살이 되던 1886년 그는 친구와 함께 부모 몰래 도쿄를 구경하러 다녀오기도 했다. 3년간의 군복무를 마친 뒤 본격적으로 직기 제작을 궁리하기 시작했다.

1890년 4월, 도쿄 우에노 공원에서 제3회 일본산업박람회가 열렸다. 그는 이 소식을 듣고 박람회장을 찾아간다. 그는 외국제 직기가 전시된 것을 보고 눈이 휘둥그레졌다. 외국제 직기가 작동되는 것을 유심히 살피며 공책에 메모하고 그림을 그렸다. 매일 와서 뚫어지게 기록하다 보니 이를 이상하게 본 경찰에 의해 전시장에서 끌려나간 일도 있었다.

고향집으로 돌아온 그는 아버지 몰래 헛간에서 직기 제작에 몰두했다. 1890년 11월, 혼자 힘으로 마침내 목제 인력직기를 만든다. 이것이 토요타식 목제 인력직기다. 이 목제 직기로 생애 첫 번째 특허를 받는 데는 성공했다. 하지만 이 목제 직기는 어머니에게 실질적인 도움이 되지 못했다. 그는 다시 연구하고 조금씩 개량해 나갔다. 목표는 자동 직기 제작.

토요타식 목제
인력직기

이후 그가 발명해 특허를 따낸 기계들은 다음과 같다. 실감기(1894), 기력(汽力) 직기(1896), 날실 송출장치(1901), 꾸리공급식 자동직기(1904), 원형직기(1906), 자동저환장치(1909) 등.

자동직기를 연구하면서 그는 고향을 떠나기로 한다. 그는 활동무대를 나고야 외곽의 가리야(세숍)로 옮겨 본격적인 사업을 시작한다. 1902년 토요다 상회를 설립한다. 이때 처음 '토요다'라는 성(姓)이 상호로 등장했다.

G형 자동직기

1910년은 발명가이자 사업가 사키치에게 역사적인 해다. 그는 책으로만 접한 선진문물을 직접 경험해 보고 싶었다. 요코하마 항에서 여객선을 타고 태평양을 횡단해 미국으로 갔다. 미국의 산업현장을 둘러본 뒤 이번에는 대서양을 건너 유럽으로 갔다. 영국의 방직산업 현장을 살펴보고 그는 비로소 확실한 방향을 잡게 된다.

구미(歐美) 방문에서 돌아온 그는 1911년 가리야에 토요타 자동직포 공장을 세운다. 사업가로서 본격적인 출발이었다. 이 토요타 자동직포 공장이 1918년 토요타 방직으로 탄생했다. 그는 1921년 중국 상해에 토요타 방직공장을 설립했다. 주변 사람들은 반대했지만 그는 넓은 세계를 봐야 한다며 상해에 공장을 세웠다.

수없는 시행착오 끝에 그는 1924년 '무정지 저환식 자동직기'를 발명한다. 장장 34년의 연구와 창조 끝에 꿈에 그리던 자동직기가 완성되었다. 이른바 'G형 자동직기'다. 세계 최고 성능의 자동직기였다. 검은 머리칼의 스물세 살 청년은 머리가 희끗희끗한 쉰일곱 초로의 신사로 변했다.

토요다 패밀리

사키치가 태를 묻은 시즈오카 현 코사이 시의 야마구치로 길을 잡는다. 사키치 생가는 놀랍게도 기이치로의 생가이기도 하다. 사키치는

3남 1녀를 두었는데, 장남을 바로 자신이 태어난 집에서 얻었다. 나는 지금까지 15년 동안 44명의 천재를 요람에서 묘지까지 취재해 왔지만 아버지와 아들이 한 집에서 태어난 경우를 보지 못했다.

아이치 현은 현재 아오리(尾張), 나고야(名古屋), 서미카와(西三河), 동미카와로 나뉜다. 일본의 행정구역이 지금과 같은 '현' 체제로 개편되기 전, 아이치 현은 미카와(三河) 국으로 불렸다. 미카와 국은 에도 막부를 건설하고 천하를 통일한 도쿠가와 이에야스(德川家康, 1543~1616)의 고향이다. 도쿠가와는 미카와 국 오카자기(岡崎) 성에서 태어났다. 아이치 현의 관광안내 책자에 보면 도쿠가와 이에야스의 흔적을 따라가는 탐방 여행상품을 개발해 놓았다.

참고로, 국(國)은 일본어에서 나라의 뜻 외에도 지방을 의미한다. 가와바타 야스나리의 《설국(雪國)》의 유명한 첫 문장을 기억할 것이다. "국경을 빠져나오자, 설국이었다". 그러니까 여기 나오는 국경은 지방의 경계를 뜻한다.

토요타 시가 있는 곳은 서미카와. 토요타 시에는 기차역이 두 곳 있다. 토요타 시역과 신토요타 시역이다. 토요타 시역에서 한 번에 시즈오카 코사이 시로 가는 기차는 없다. 지류와 토요하시에서 한 번씩 갈아타야 한다.

토요타 시역 3번 플랫폼에서 메이테쓰 미카와 선 지류(知立)행을 탄다. 3번 플랫폼에 서니 오카자기라는 행선지가 보였다.

지류행 기차를 탔다. 날씨는 잔뜩 흐렸지만 좌석이 푹신해 기분이 좋아졌다. 첫 번째 역은 우와코로모(上擧母). 코로모는 옛 지명이다. 1959년 토요타 시로 도시 이름이 바뀌면서 코

토요타 시역 플랫폼에서
보이는 오카자기 이정표

로모는 사라졌다. 25분쯤 지나 지류 역에 내린다. 토요하시행 열차를 타는 곳은 6번 플랫폼. 계단을 올라가 6번 승강장으로 이동한다. 조금 기다려 토요하시(豊橋)행 열차에 올랐다. 지류를 출발한 열차가 두 번째 정차한 역이 히가시오카자기(東岡崎). 문득 이 역에서 내려버릴까 하고 생각했다. 도쿠가와가 태어난 오카자기 성이 바로 이 역에서 10분 거리인데.

열차가 히가시오카자기에서 미끄러지듯 멀어진다. 여섯 살 소년은 이마가와 가문의 인질로 붙잡혀 시즈오카 세이켄지(清見寺)로 끌려갔다. 마차를 타고 울먹이며 눈물을 훔쳤던 소년은 훗날 천하를 통일하고 에도 막부의 초대 쇼군이 된 도쿠가와 이에야스다. 나는 지금 여섯 살 도쿠가와가 인질로 끌려간 그 코스대로 시즈오카를 향해 가고 있는 것이다.

도쿠가와가 재위(1603~1605)를 마치고 돌아간 곳은 고향인 미카와 국 오카자기 성이 아니었다. 인질 생활을 한 시즈오카였다. 어린 시절의 추억이 고스란히 저장되어 있는, 후지산이 한눈에 들어오는 곳이었다. 이곳에서 도쿠가와는 눈을 감을 때까지 12년을 보냈다. 그 무렵 일본을 방문한 외국 사절들은 반드시 에도 막부의 상왕(上王)이 거처하는 이곳을 찾곤 했다.

일본인에게 시즈오카는 잊으려야 차마 잊을 수 없는 곳이다. 일본인의 영산(靈山) 후지산이 바로 시즈오카에 있다. 일본 최고봉 3,776미터의 후지산. 도쿄의 고층 빌딩에서 최고 전망은 후지산이 보이느냐 여부로 판가름 난다. 시즈오카 현의 슬로건은 부국유덕(富國有德). 후지산의 후(富)와 도쿠가와(德川)의 도쿠(德)로 만든 조어다.

시즈오카 현 와시즈 역 안내판

36분 만에 토요하시에 도착했다. 8번 플랫폼으로 이동해 JR 동해도 선을 탄다. 평야 지대를 달리던 열차는 시즈오카 접경에 들어서자마자 산골로 들어간 듯했다. 와시즈(鷲津) 역은 세 번째 역. 간이역 분위기가 물씬 나는 와시즈 역사를 벗어났을 때 비가 뿌리고 있었다. 고민할 것 없이 택시를 탄다.

"사키치 기넨간."

풍채 좋은 택시 기사가 답했다.

"하이."

더 이상 말이 필요 없었다. 택시는 5분여 만에 사키치 기념관 앞에서 멈췄다. 택시에서 내려 주변을 살폈다. 바다와 멀지 않은 곳이었지만 완전히 산골이었다. 기념관 뒤쪽으로 산이 병풍처럼 둘러쳐져 있다.

기념관은 1987년, 토요다 사키치 탄생 120년에 맞춰 열었다. 기념관 경내로 들어서자 마당 왼쪽에 사키치 흉상이 보인다. 양복에 훈장 표식이 보였다.

기념관에서 가장 중요한 전시물은 토요타식 목제 인력직기와 G형 자동직기. 그 중에서 토요타식 목제 인력직기를 뚫어지게 살펴보았다.

사키치가 영국, 미국 등에서 받은 특허증

1890년 그가 이 목제 인력직기를 만들었을 때 가장 먼저 시험 사용한 사람은 어머니였다. 그 때 어머니는 아들이 발명한 직기를 작동해 보면서 어떤 심정이었을까.

실물 직기 외에 전시물 중 가장 눈길을 끈 것은 특허증. 그는 64년의 생애 동안 총 84건의

특허를 출원했다. 최초의 특허증을 비롯해 6종의 특허증이 유리진열장 안에 가지런히 놓여 있다. 더 놀라운 것은 영국, 독일, 프랑스, 미국에서 취득한 특허증이었다. 그는 이들 나라 외에 20개국의 특허를 받았다. 1985년 일본의 10대 발명가로 선정된 이유가 설명되었다. 쇼와 천황의 훈장증도 보였다.

또한 아동용 전기를 포함해 모두 13종의 전기류 단행본이 진열되어 있었다. 사키치 발명 스토리는 소학교 교과서에도 나온다. 그는 '일본의 토마스 에디슨'으로 불린다.

전기류 진열대의 맨 오른쪽에는 일본어로 번역된 《자조론》이 한 권 보였다. '그러면 그렇지.' 1885년에 번역된 책일까? 외관상으로는 그때 책처럼 보이지 않았다. 기념관에는 사람들이 계속 들어왔다.

기념관을 나와 생가로 방향을 잡는다. 생가로 가는 방법은 두 가지다. 기념관에서 사키치가 아버지 몰래 직기를 연구한 헛간을 지나 삼나무 숲길을 통과하는 방법과 기념관에서 나와 평지를 걸어 생가로 가는 방법이다. 이왕 어렵게 여기까지 왔다면 당연히 삼나무 숲길을 걸어 생가에 이르는 방법을 택해야 한다.

토요다 가족의
생가 푯말

화살표를 따라 오르막길을 올라간다. 미깡나무에 미깡이 주렁주렁 매달려 있다. 몇 개는 제 무게를 못 이겨 흙 위에 뒹굴고 있었다. 꼭 소프트볼 크기만 하다. 빛깔과 크기가 탐스럽다.

헛간이 보였다. 사키치가 아버지 눈길을 피해 목제 인력직기를 비밀리에 만들었던 장소다. 생가 방향 화살표를 따라 산길을 올라간다. 처음엔 왜 생가가 산위에 있을까 생각했다. 평소 야산이라도 걷지 않았다면 숨이 찰 만한 경사다. 울울한 숲의 기운에 빨려들어 갔다. 산 정상 부근에 이르자 생가와 전망대로 가는 길이

갈렸다. 그곳에는 뜻밖에도 이런 안내판이 서 있었다. '일본 삼나무 숲 (Japanese Cypress Forest).' 사키치의 아버지 이키치가 심어 조성한 삼나무 숲이라고 했다.

산길 양옆으로 30미터가 넘어 보이는 삼나무들이 적당한 간격으로 빼곡했다. 삼나무 숲에서 상쾌한 피톤치트가 뿜어져 나왔다. 어떤 신령스런 기운이 눈에 보이지 않는 얇은 막으로 몸을 감싸는 느낌이었다. 몸과 마음이 날아갈 듯 가벼워졌다.

생가로 가는 내리막길에 작은 묘지가 보였다. 토요다 패밀리의 가족 묘였다. 풍수는 모르지만 주변 환경으로 볼 때 이보다 좋은 묘터는 없어 보였다. 이제 생가를 볼 차례다. 발명가 아버지와 발명가 아들이 동시에 태를 묻은 생가. 그곳은 산에서 내려와 평지에 있었다.

기이치로의 할아버지 이키치가 살았고, 이곳에서 그는 사키치를 비롯한 3남 1녀를 낳았다. 집을 물려받은 장남 사키치 역시 이 집에서 장남 기이치로를 보았다. 에도 시대부터 계산하면 최소 170년도 넘은 집이다. 에도 후기 양식으로 목제로 지어진 집은 너무 낡아 그대로는 유지 관리가 어렵자 1990년에 원래

위 사키치의 아버지가 조성한 삼나무 숲
아래 삼나무 숲 안내문

그대로 복원했다.

생가 뒤쪽으로는 대나무 숲이 빽빽했다. 산 위에는 삼나무, 산 아래는 대나무. 대나무숲에서 바람소리가 났다. 어느 나라나 산골짝에도 집이 있겠지만 이런 숲에 안겨 있는 집은 많지 않을 것이다.

나는 생가를 둘러보며 생각했다. 어떻게 이 작은 집에서 토요타 그룹과 토요타차를 세운 위대한 인물이 두 사람씩이나 태어났을까? 나는 숲의 신령한 기운이 뭔가 보이지 않는 영향을 주지 않았을까 하는 생각을 해보았다. 뭔가 있을 것이다. 하늘과 땅 사이에는 인간이 감히 이해하지 못하는 일이 얼마나 많은가. 그렇지 않고서는 위대한 두 인물이 한 집에서 울음을 터트리는 기적 같은 일이 벌어질 수 없었을 것이다.

생가 안팎을 어슬렁거리다가 문득 아산 정주영이 떠올랐다. 사키치는 여러 면에서 아산을 연상케 하는 면이 많은 사람이다. 북한 땅이라 가볼 수는 없지만 강원도 통천군 아산리 생가를 둘러싼 지형지물이 궁금해졌다.

**숲에 있는 토요다
집안의 조상묘**

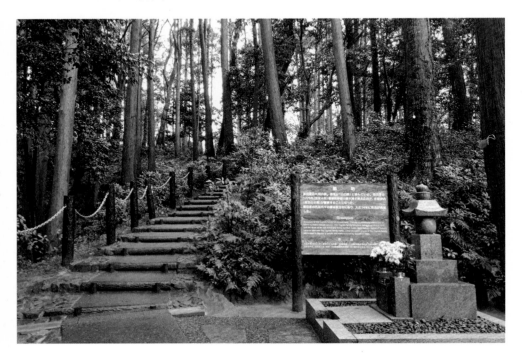

도쿄대 기계공학과에 입학하다

사키치는 슬하에 1남 1녀를 두었다. 기이치로는 1894년 아버지가 태어난 그 집에서 태를 묻었다. 기이치로는 어려서부터 아버지가 직기를 만드는 것을 보며 자랐다. 여기에 아버지의 재능을 물려받아 손재주가 남달랐다.

기이치로는 나고야에서 중학교를 마친 뒤 센다이에서 고등학교를 다녔다. 사키치는 자신은 독학으로 기술을 익혀야 했지만 아들만큼은 대학에서 체계적으로 공부해 기술보국(技術報國)하는 인생을 살기를 희망했다.

1914년 기이치로는 도쿄 대학 기계공학과에 입학했다. 대학에서 그는 엔진 설계와 제작에 특별한 관심을 보였다. 그는 방학 때마다 집으로 돌아와 강의실에서 배운 것을 아버지 공장에서 직접 실습해 볼 수 있었다. 그는 대학에서 자동차 산업의 꿈을 실현시켜 주는 평생의 친구들을 얻게 된다.

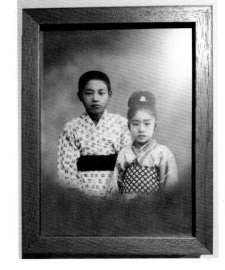

열한 살 때의 기이치로와 여동생 아이코

1915년 사키치는 딸 아이코를 결혼시킨다. 사키치는 사위 고마다 리사부로를 데릴사위로 삼아 토요다 집안의 호적에 입적시켰다. 사위 이름은 토요다 리사부로가 되었다. 법적으로 2남 1녀가 된 것이다. 나이가 많은 리사부로가 호적상 장남이 되었다.

사키치는 왜 사위를 아들로 입적시켰을까. 고베 고등상업학교와 도쿄 고등상업 전공부를 졸업한 리사부로는 이토추 상사에 입사해 2년 만에 마닐라 지점장에 발탁될 만큼 실력을 인정받

1918년 도쿄대 재학
시절의 기이치로(둘째줄
오른쪽에서 두 번째)

았다. 사키치는 리사부로와 기이치로 두 아들을 곁에 두고 장래의 사업 구상을 차곡차곡 진행시켰다.

도쿄 대학으로 가보자. 우리가 내릴 역은 코마바 도다이마에(駒場東大前) 역이다. 시부야 역에서 코에이-이노카쉬라 선을 탄다. 코마바 도다이마에 역은 시부야에서 세 번째 역. 작은 역이라 급행은 서지 않고 그냥 지나친다. 모든 역에 정차하는 로컬(local) 선을 타야 한다. 나는 처음에 급행을 잘못 타 이 역을 지나쳤다.

도쿄대 출구 방향을 따라 계단을 올라간다. 개찰구를 나와 계단을 내려가니 도쿄대 코마바 캠퍼스 정문으로 곧바로 이어진다. 정문에는 '동경대학 교양학부(東京大學敎養學部)'라는 현판이 붙어 있다. 안으로 들어간다. 도쿄대 이미지로 수없이 보아온 갈색 벽돌 시계탑이 해질녘의 하늘을 배경으로 서 있다. 주저하지 않고 시계탑 건물로 들어선다. 학생식당과 도서관 다음으로 학생들의 출입이 많은 곳이다.

시계탑 건물은 1914년 기이치로가 입학했을 때도 있던 건물이다. 이 건물은 교내에서는 1호관(一号館)으로 불린다. 1호관은 국가등록유형문화재다. 모든 게 1877년 설립되었을 당시 만들어진 그대로다. 1호관 안으로 들어갔다. 복도, 계단, 벽면 등에서 140년 역사가 배어나왔다. 복도를 걸어보았다. 토요다 기이치로가 걸었던 그 복도다. 나쓰메 소세키는 그보다 앞서 이 복도를 걸었다.

한 시간 동안 1호관을 비롯해 도쿄대 캠퍼스 이곳저곳을 거닐었다. 교양학부답게 앳된 얼굴의 학생들이 많이 보였다. 아무렇게나 걸쳐 입어 외

모에 전혀 신경 쓰지 않는 모습이었다. 간혹 외국인 학생들도 보였다.

도쿄대는 수많은 인재를 키웠다. 2018년 말 현재, 일본은 모두 24명의 노벨상 수상자를 배출했다. 그 중 도쿄대는 일본 내에서 단일 대학으로 노벨상 수상자를 가장 많이 배출했다. 문학상 2명(가와바타 야스나리, 오에 겐자부로), 물리학상 2명(고시바 마사토시, 난부 요이치로), 의학상 1명(요시노리 오스미) 등 10명이 넘는다. 그뿐이 아니다. 건축계의 노벨상으로 불리는 프리츠커 상 수상자도 후미히코 마키를 비롯해 3명이나 된다.

나는 1호관 앞 정원 벤치에 앉아 1호관과 그 앞을 지나다니는 학생들을 관찰했다. 100년 전 기이치로도 저들처럼 이곳을 오갔을 것이다.

뉴욕의 자동차에 충격받다

도쿄대 공대를 졸업한 기이치로는 아버지가 세운 회사인 토요타 방

직에 입사했다. 토요타 방직의 후계자이자 방직 엔지니어로서 그는 착실하게 일을 배워나갔다.

1921년 기이치로는 리사부로 · 아이코 부부와 함께 구미(歐美)로 산업시찰을 떠난다. 세 사람은 요코하마 항에서 신야마루(春洋丸) 호를 타고 유럽과 뉴욕을 여행했다. 신야마루 호는 미쓰비시 조선소에서 건조한 초대형 증기 여객선.

신야마로 호를 타고 여행하는 장면은 '토요타 쿠라가이케 기념관'에 흑백사진으로 남아 있다. 기이치로, 리사부로, 아이코 세 사람은 다른 일본인들 틈에 섞여 갑판에서 달뜬 표정으로 기념사진을 찍었다.

유럽을 거쳐 미국을 둘러본 기이치로는 서구의 번영을 목격하고 충격을 받는다. 동시에 그는 일본과 서구의 격차를 절감한다. 특히 뉴욕 시내에서 자동차가 많이 돌아다니는 것을 보고 놀랐다. 머지않아 일본에도 자동차 시대가 도래할 수밖에 없다는 것을 깨달았다. 구미 여행을 통해 자동차 꿈의 씨앗이 가슴에 뿌려졌다.

1921년 7월,
신야마루 호 갑판에서

뉴욕의 호텔에서
리사부로와 아이코,
기이치로

　대학에서 기계설계를 체계적으로 배운 아들은 아버지의 자동직기
개발을 도왔다. 리사부로는 경영관리를, 기이치로는 기술개발을 각각
책임졌다. 마침내 사키치는 1924년 '무정지 저환식 자동직기'를 완성했
다. 이른바 'G형 자동직기'다.

　사키치는 G형 자동직기를 대량 생산하기 위해 토요타 자동직기제
작소를 설립한다. 이와 함께 기이치로는 자동직기제작소의 상무로 임
명된다. G형 자동직기는 영국을 비롯한 선진공업국들에 호평을 받으
며 팔려나갔다. 세계 섬유업체들은 생산성 향상과 원가 절감을 위해 경
쟁적으로 G형 자동직기를 들여놓았다. 토요타 자동직기제작소는 쉼없
이 돌아갔다.

　1929년 기이치로는 두 번째로 유럽·미국 출장여행을 떠난다. 그는
영국 런던으로 가서 플랫 브라더스(Platt Brother's)사와 G형 자동직기
특허권 양도계약을 체결한다. 플랫 브라더스사는 10만 파운드에 특허
권을 사들였다. 아버지 사키치가 1890년 목제 인력직기를 만든 지 39

년 만에 자동직기 제조 특허권을 영국에 판매하게 된 것이다.

특허권 양도계약을 성공적으로 마친 기이치로는 산업혁명의 발상지인 맨체스터 지방의 올덤(Oldham)을 찾았다. 올덤은 19세기 세계 방직산업의 중심지였다. 하지만 기이치로가 찾아간 1929년의 올덤은 딴판이었다. 레이온과 같은 화학섬유가 싼 값에 공급되면서 문 닫는 방직공장이 속출했다. 돈이 흘러넘쳤던 올덤에 실업자들이 흘러넘쳤다.

기이치로는 이번에는 대서양을 건너 미국의 자동차 산업 현장을 시찰한다. 그는 포드 자동차와 제너럴 모터스(GM)를 찬찬히 둘러보았다. 이미 마음속으로 자동차 산업 진출을 결심하고 있던 터라 그는 자동차가 생산되는 전 과정을 하나도 놓치지 않고 기록했다.

구미 출장에서 돌아온 그는 곧바로 소형 가솔린 엔진 연구를 시작한다. 자동차 생산의 핵심 기술은 엔진 제작에 있다고 본 것이다. 그는 방직기 관련 32건의 특허권을 소유한 엔지니어였다. 기계 발명이라면

런던에서 G형 자동직기
특허권 양도계약을
체결한 기이치로
(앞줄 맨 오른쪽)

누구보다 자신이 있었다. 자동차 후발국들은 거의 예외 없이 설비와 부품을 들여와 조립 생산하는 것으로 시작했다. 하지만 기이치로는 미국이나 유럽의 자동차회사의 기술 지원 없이 독자적으로 엔진을 개발하겠다고 결심했다. 부친의 자립·자조 철학을 가슴에 품고 따른 결과였다.

1930년 병석의 사키치가 숨을 거뒀다. 이제 모든 것을 기이치로가 결정해야 했다. 기이치로는 아버지 장례를 치른 뒤 임직원들에게 이렇게 말했다.

"나의 아버지는 교육받지 못했다. 그가 가졌던 유일한 강점은 하나의 신념을 굳게 유지하는 것이었다. 그 신념이 바로 일본인은 잠재력을 가지고 있다는 것이었다. 자동직기는 이 신념의 산물이었다."

자동차 사업은 부품 종류만 3,000종이 넘는, 막대한 자금이 들어가는 사업이다. '돈 먹는 벌레'라는 말이 나올 정도였다. 미쓰이(三井), 미쓰비시(三菱), 스미토모(住友) 같은 일본의 대표적 재벌조차도 자동차 사업이 유망하다는 것을 알면서도 감히 엄두조차 내지 못하고 있었다.

이에 비하면 토요타 자동직기는 작은 기업이었다. 토요타 자동직기가 자동차 사업에 진출한다고 하자 다들 무모한 도전이라고 수군거렸다. 리사부로 역시 회의적인 반응을 보였다. 기이치로는 세 가지 논리로 리사부로를 설득했다. 충분히 자체 기술을 개발할 수 있고, 자동직기제작소의 경영상태가 아주 좋고, 정부가 자동차공업 육성정책을 펴고 있어 여건이 좋다는 것이었다.

AA형 승용차의 탄생

1930년 가을, 기이치로는 소형 가솔린 엔진을 제작해 시운전에 성공

했다. 토요타차는 1930년을 원년(元年)으로 여긴다. 1933년, 토요타 자동직기 내에 자동차연구소가 문을 열었고, 기이치로가 연구소 책임자가 되었다.

"연구와 창조에 심혈을 기울여라. 화려함을 경계하고 실력을 키워라. 종업원들에게 항상 가정 같은 회사 분위기를 선사하라."

아들은 아버지의 말을 유훈처럼 가슴에 새겼다. 자동직기 안에도 자동차 사업 진출을 부정적으로 보는 시선이 더 많았다. 기이치로는 반신반의하는 직원들을 이렇게 설득했다.

"예전에는 방적기계라 하면 외국 제품을 최고로 치고 국내 제품은 거들떠보지도 않았습니다. 그러나 몇 년 되지 않아 우리 토요타 자동직기가 수입품을 누르고 국산품 시대를 열었습니다. 의지와 정열로 매진하면 불가능은 없다는 것이 저의 결론입니다."

기이치로가 소형 가솔린 엔진을 제작한 1930년부터, A형 엔진·승용차 1호차·트럭 1호차를 완성하고, 드디어 일본인의 두뇌와 기술로

토요타 직기 내
자동차연구소 직원들

토요타 AA형을 완성한 1936년까지의 전과정을 보여주는 공간이 '토요타 쿠라가이케 기념관'이다. 토요타 시에 왔다면 반드시 들러야 하는 곳이다.

토요타 시역 동쪽 출구에서 1번 버스를 탄다. 버스는 21분 만에 쿠라가이케 공원 정거장에 섰다. 버스에서 내리자 가장 먼저 눈에 들어온 것은 쿠라가이케 호수였다.

쿠라가이케 기념관
안내판

도로 옆에 '토요타 쿠라가이케 기념관(トヨタ鞍ヶ池記念館)' 안내판이 양쪽으로 세 개 세워져 있다. 화살표를 따라 걸어올라간다. 꼭, 경주의 왕릉 사이를 걷는 것 같다. 이 기념관은 자동차 누적 생산 1,000만대 달성을 기념해 1974년 문을 열었다. 관람은 무료. 입구에 'G형 자동직기'가 관람객을 맞았다.

토요타 창업전시실 한가운데에는 1936년 완성한 일본 최초의 'AA형 승용차'와 '토요페트 크라운'이 전시되어 있다. 벽면을 돌아가며 산업보국의 계보(인격의 형성), 기술자의 탄생(자동차공업의 꿈), 기업가 시동(자동차 제조와 판매), 끝없는 도전의 표제를 진귀한 흑백사진과 함께 설명해 놓았다.

산업보국의 계보 파트에서는 도쿄 대학 기계공학과 1학년생 노트 두 권이 보였다. 기공작법과 기구학. 꼼꼼한 노트 필기가 인상적이었다. 학습의 절반 이상을 차지하는 게 노트 필기다. 집중력과 성실함이 뒷받침되어야만 가능하다. 천재들의 공통점은 자기 일에 상상할 수 없

을 정도의 충실함과 집중력을 보인다는 점이다. 이 노트를 보면서 도쿄대 기계공학과 출신 기이치로가 아니었으면 토요타차가 탄생할 수 없었겠구나 하는 생각이 들었다. 실제로 그는 엔진을 비롯한 핵심적인 것을 직접 설계했다.

일본어를 모른다면 전시장 한쪽에 마련된 10분짜리 한국어 영상물을 먼저 보는 것도 좋다. 그는 아버지로부터 이어받은 산업보국(産業報國)의 사명을 잊지 않았다. 그는 자동차 사업을 '누가 하느냐가 중요하다'고 생각했다. 토요다 가문에서 해야 한다고 생각했다. 1933년형 GM 시보레를 들여와 완전 분해해 분석하고 연구하면서 기술자들에게 "실패를 두려워하지 말라"고 강조했다. 엔진의 부품인 실린더 블록을 제작하는 과정이 가장 힘들었다. 주조한 실린더 블록을 무려 600개 이상 깨부수며 원하는 실린더 블록을 완성했다. 1934년 자금 수요가 늘어나자 토요타 자동직기가 망할지도 모른다는 회의론이 일기도 했다. 그는 "지금 아니면 못한다"며 직원들을 북돋웠다.

1935년 9월, 그는 시험제작한 제1호차 A1을 완성해 종합운행 테스트를 한다. 시험운행을 시작한 장소는 도쿄 시바우라. 그곳에서 국도 1호선을 타고 도쿄

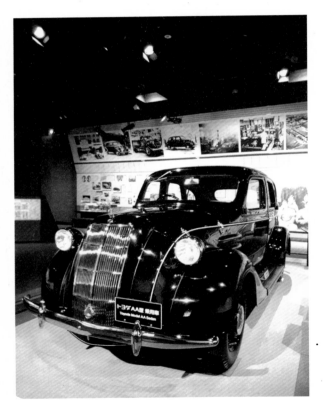

1936년에 완성한 일본 최초의 AA형 승용차

주변을 1,400킬로미터 달리는 테스트였다. 시험운행에 성공하자 토요타 자동차는 1936년 AA형을 세상에 내놓았다. 도쿄에서는 얼마 후 토요타 AA형 택시가 거리를 누볐다.

그는 자동차 사업을 시작하면서 타블로이드 신문 《토요타 뉴스》를 발행했다. 전시장 한쪽에는 《토요타 뉴스》 사본이 전시되어 있었다. 1936년 11월 1일에 발행된 《토요타 뉴스》에서 기이치로는 '토요타 AA형' 완성과 관련해 이런 소감을 밝혔다.

"나는 지난 4년간 자동차와 침식을 함께하며 24시간 오로지 자동차만을 생각했습니다. 하루 빨리 자동차의 대량 생산을 실현하여 국가에 대한 의무를 다하겠습니다. 사실 어려운 사업이라고 하는 자동차 공업이야말로 남자 일생의 대사업이며, 저에게는 남자로서의 호쾌함 그 자체입니다."

방대한 공장 부지

이제 본격적인 자동차 생산 라인을 만들어야 했다. 토요타 방직과 토요타 자동직기가 위치한 가리야 시와는 다른 곳에 지어야 한다. 그렇다면 어디에 지어야 하나? 유력지로 떠오른 곳이 코로모(擧母)의 야산이었다.

나고야의 한 요정에 리사부로와 기이치로를 비롯해 토요타의 임원들이 모였다. 자동차 공장을 지을 부지 매입 여부를 결정하는 자리였다. 리사부로는 기이치로와 임원들의 이야기를 듣고는 이렇게 말했다.

"해보자, 기이치로! 당장 코로모의 땅을 사세. 세계에서 손꼽을 정도로 커다란 공장을 지어주게. 오카모토와 토요타 방직이 망해도 좋아. 자동직기가 파산해도 상관없네. 니시카와, 상하이도 파산할지 모르니

각오를 해두시오."

부지는 원래 소나무와 활엽수들이 무성한 야산이었다. 땅 주인이 182명이나 되는 5만 3,000평의 임야를 사들이는 일이 난제(難題)였다. 토요타 공장 유치위원들이 땅 주인들을 한 사람씩 만나 설득에 들어갔다. 결국 공장 건립에 필요한 부지를 매입하는 데 성공했다. 기이치로는 토요타 공장 유치위원들에게 말했다.

"이곳에 지으려고 하는 것은 본격적인 대량 생산 공장입니다. 위험이 있을지도 모릅니다. 그러나 만일 이 사업이 실패하더라도 지어놓은 공장을 다른 사람이 버려두지는 않을 것입니다. 제2, 제3의 사업가가 나와 이 설비를 이용할 것입니다. 그렇기 때문에 공장 건설은 코로모의 발전에 도움이 되면 되었지, 결코 해가 되지는 않을 것입니다."

그는 일어날지도 모르는 가능성을 숨기지 않고 솔직히 이야기했다. 100퍼센트 성공한다는 확신을 심어주는 대신 실패할지도 모른다고 말한다. 공장 유치를 받아들일지 말지를 주저하는 지역민의 입장에서 보면 어느 쪽이 더 신뢰가 갈까. 그는 사업이 성공하려면 지역민의 신뢰

1938년에 준공된 코로모 토요타 공장과 주변의 코로모 마을

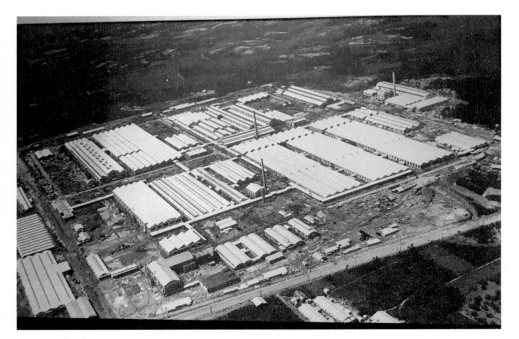

와 지지가 우선되어야 한다고 생각했다.

1937년 9월 30일, 아이치 현 코로모에서 공장 기공식이 열렸다. 공장군(群), 연구시설, 사무소, 기숙사, 병원, 백화점 등이 들어서는 웅대한 공사였다. 1938년 11월 3일 코로모 공장 준공식이 거행되었다. 토요타자동차는 이날을 창립기념일로 정했다.

왜 기이치로는 코로모에 공장 생산 라인을 건설하겠다고 결정했을까. 코로모는 서(西)미카와 지역에 속한다. 미카와는 평야 지역으로 대대로 농업이 발달했다. 이와 더불어 미카와는 일본 역사에서 특별하게 기록된다. 이곳 출신들은 정직하고 결속력이 강해 지도자나 조직에 대해 충성심이 각별한 것으로 알려져 있었다. 실제로 막부 시절 미카와 농민군이 결집해 훈련된 사무라이 군대를 물리친 적도 있다. 앞서 언급한 대로 천하를 통일한 도쿠가와 이에야스가 미카와 출신이다. 자동차는 인간의 생명과 직결되는 제품이다. 종업원들의 충직과 정직이 어느 제품보다도 중시될 수밖에 없다는 점을 기이치로는 중시했다.

토요타 시는 인구 40만 명으로 나고야에서 자동차로 한 시간 거리에 있다. 토요타 자동차 관련 종사자가 인구의 70퍼센트를 차지한다. 현대자동차와 현대중공업 종사자들이 인구의 다수를 차지하고 있는 울산과 상황이 비슷하다. 토요타차의 위상과 비중이 커지자 1959년 코로모 시는 행정구역 명을 토요타 시로 변경한다. 이후 토요타 스타디움 같은 모든 공공건물에는 '토요타'가 붙게 된다. 코로모 지명은 '우와 코로모' 같은 기차역명으로만 남아 있다. 토요타 시는 청사 앞에 기이치로 동상을 세워 그에 대한 감사를 표시했다.

나고야 주부국제공항에서 토요타 시로 가는 가장 좋은 방법은 고속버스를 이용하는 것이다. 이 고속버스 노선이 토요타차 공장지대를 지난다. 승객들은 버스 안에서 공장 남문 지역과 본사 건물을 볼 수가

토요타차 본사 사옥

있다. 물론 기차로도 공장 지역을 둘러볼 수 있다. 신토요타 시역에서 오카자기 방향 열차를 타면 두 번째 역인 미카와토요타 역에서 내리면 된다.

10여 개의 공장이 반경 30분 거리에 자리잡고 있다. 모든 협력업체들이 반경 2시간 거리에 모여 있다. 15층 본사 사옥은 2005년에 준공되었다. 그전까지 본사 사옥은 1950년대에 지어진 3층짜리 건물이었다. 2005년 이전에 토요타차 본사를 방문한 사람들은 초라한 사옥에 놀라곤 했다. 품질을 높이고 생산성을 향상시키는 일 외에는 허튼 데 돈을 쓰지 않겠다는 창업자의 정신을 읽을 수 있는 대목이다.

'저스트 인 타임' 도입

토요타차 초대 사장은 리사부로가 맡았다. 기이치로는 부사장이 되었다. 당시 일본 민법은 동일 호적 내에 있는 연장자를 형으로 인정한다는 법률 조항이 있었다. 사키치가 사망하자 리사부로가 가업을 승계했다. 리사부로는 경영을, 기이치로는 생산과 기술을 각각 맡았다.

토요타차는 사키치의 철학과 경영 방식을 그대로 따르는 회사였다. "손에 기름을 묻히는 것을 배우고, 혁신의 정신을 배우며, 사회에 공헌하는 회사"가 사키치의 철학이다. 여기에 기이치로는 "일본인의 머리와

기술로 세계에서 통용되는 소형 승용차를 만든다"는 이념을 덧붙였다. 사키치를 감동시킨 새뮤얼 스마일스의 《자조론》을 발전시킨 것이다.

이 지점에서 우리가 눈여겨봐야 할 부분이 기이치로가 자동차 공장 운영에 혁신적인 개념을 도입했다는 점이다. 바로 '저스트 인 타임(Just in Time)'이다. 기이치로는 월간 《모터》와의 인터뷰에서 이 용어를 처음으로 사용했다.

"나는 작업 프로세스에서 부품과 원료를 선적할 때에 여유 시간을 가능한 한 많이 제거할 것이다. 이 계획을 실현하기 위한 기본 원칙으로서, '저스트 인 타임' 방법을 적용할 것이다. 이 지도 규정은 제품 선적을 너무 일찍 혹은 너무 늦게 하지 않는 것이다."

"낭비와 과잉이 없어야 한다. 부품이 이동하고 순환하는 과정에서 지체되는 일이 없게 할 것. JIT로 모든 부품을 정비하는 것이 중요하다."

그는 코로모 공장을 가동하면서 JIT 공정 매뉴얼을 만들어 보급했다. 창고에 재고가 늘어나면 자금 압박을 받고, 재고가 부족하면 판매 기회를 놓치게 된다. 오늘날 제조업 종사자들이면 누구나 이해하는 '간반(看板) 시스템'은 바로 JIT 개념을 발전시킨 것이다. 재고를 실시간으로 확인하는 시스템이 간반 시스템이다.

기이치로는 태생적 기술자인데다 도쿄대 기계공학과 출신이었다. 기술에 대한 신념과 열정을 엿볼 수 있는 어록을 여러 개 남겼다.

"사람을 해고하지 않는 것이 경영자의 도리다."

"무엇보다 연구 개발이 중요하며 항상 시대에 앞서가야 한다."

"고객의 요구를 조사 연구해서 자동차에 반영하라."

"자동차 회사는 자동차를 잘 조립하는 것만으로는 성공할 수 없다. 협력업체와 함께 연구하지 않으면 안 된다. 단순히 물건을 사는 것과 달리 물건을 만드는 게 중요하다."

자본주의 국가들은 오랜 세월 헨리 포드가 만들어낸 대량생산 시스템인 포드 시스템을 수용했다. 하지만 20세기 후반 포드 시스템이 한계를 보이자 세계의 기업들은 효율적인 비즈니스 프로세스 모델로 TPS(토요타 생산 시스템)를 새롭게 받아들였다. 현재 글로벌 산업 분야 종사자들은 TPS를 과거의 포드 시스템처럼 수용하고 있다. 1990년대 미국에서 출간된 두 권의 책(《세상을 변화시킨 기계》, 《린 사고방식》)으로 인해 TPS는 일반인에게도 친숙한 용어가 되었다.

1941년 리사부로가 병환으로 사장직에서 물러나자 기이치로가 2대 사장에 취임한다. 하지만 시대가 거꾸로 돌아갔다. 토요타차가 승용차 양산에 들어갔을 때인 1941년 일본이 태평양전쟁을 일으켰다. 일본은 1943년 군수회사법을 통과시켜 군수물자 조달에 민간기업을 강제 징발했다. 코로모 공장 역시 군수공장으로 지정돼 군용 트럭을 생산하지 않을 수 없었다. 일본 기술로 세계 시장에 통하는 승용차 개발을 꿈꾸던 기이치로는 낙담했다. 그는 나고야의 미나미야마(南山) 농원 자택에 칩거했다.

일본의 패전으로 미국이 일본을 점령하면서 미군정이 시작됐다. 토요타차 역시 파산 직전에 몰렸다. 미군정이 어떻게 하느냐에 따라 문을 닫을 수도 있었다. 하지만 미군정은 일본 재건을 목적으로 오히려 트럭 제작을 독려했다.

뇌일혈로 쓰러지다

진짜 위기는 1948년에 찾아왔다. 극심한 인플레이션으로 심각한 재정난에 빠져 급기야 회사는 지불불능 상태가 되었다. 전쟁 후유증으로 당시 일본 기업 대부분이 비슷한 상황에 직면했다. 회사를 살리려면 융자를 받아야 했고, 융자를 받으려면 감원을 해야 했다. 어떤 경우든 고용을 보장한다고 약속한 상황에서 감원을 결정하자 노조가 파업을 일으켰다. 기이치로는 감원에 대한 책임을 지고 사장직에서 물러났다. 회사를 창립한 지 11년 만이었다. 후임 사장으로 토요타 자동직기 사장

위 57세의 기이치로
아래 57세 때 쇼난
지방의 한 해변에서

이던 이시다 다이조(石田退三)가 선임되었다. 이시다는 취임사에서 "경영이 정상화되면 기이치로에게 회사를 돌려주어야 한다"고 선언했다. 이를 '대정봉환(大政奉還)'이라 부른다. 대정봉환은 1867년 에도 막부 마지막 쇼군인 도쿠가와 요시노부가 스스로 교토의 메이지 천황에게 정권을 넘겨준 사건을 지칭한다. 때마침 한국전쟁이 발발하면서 토요타차는 미군 트럭을 대량 생산하게 되었다.

이시다 다이조의 선언대로 기이치로는 4대 사장으로 내정되어 복귀를 준비하고 있었다. 나이 57세였다. 기이치로는 만성 고혈압이 있었

다. 사장 자리에서 물러난 이후 기이치로는 술을 자주 마셨다. 그러던 1952년 3월 21일, 남산농원 자택에서 설계도를 그리다 뇌일혈로 쓰러진다(남산농원 자택은 현재 토요타 구라가이케 기념관 뒤편으로 이축해 보존 중이다). 사장 복귀 4개월여를 앞둔 시점이었다. 몇 시간 흐른 뒤 직원이 그를 발견했다. 병원으로 옮겨졌지만 골든타임을 넘긴 뒤였다. 기이치로는 3월 27일 사망한다.

장례식은 도쿄와 나고야에서 치러졌다. 병중에 있던 초대 사장 리사부로는 이 장례식에 참석하지 못했다. 기이치로의 갑작스런 사망은 일본 경제계에 커다란 충격이었다. 2개월 후 초대 사장인 리사부로 역시 눈을 감았다. 신문에서는 이를 "토요다 가문의 비극"이라고 썼다.

1대 사장과 2대 사장이 두 달 사이에 한꺼번에 사라진 비상 상황! 경영권을 누구에게 넘기느냐가 발등에 떨어진 불이었다. 최초의 경영권 위기였다. 기이치로의 장남 쇼이치로는 스물세 살 대학생에 불과했다. 아들이 아니라 그 누구라도 자동차 비즈니스를 꿰뚫고 있지 않으면 회

토요다 기이치로의
저택

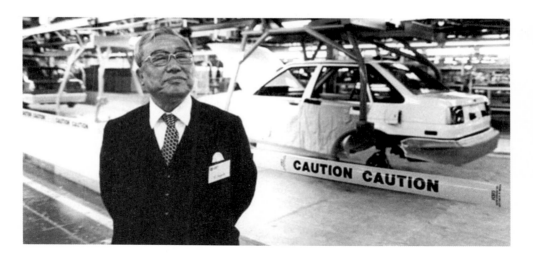

기이치로의 사촌동생이
자 토요타차 5대 사장인
토요다 에이지

사를 맡을 수가 없었다.

이때 떠오른 인물이 기이치로의 사촌동생 에이지였다. 서른아홉 살인 에이지 역시 도쿄 대학 기계공학과를 나왔다. 생전의 기이치로는 도쿄대 공대를 졸업한 사촌동생 에이지를 유심히 보았다. 에이지의 첫 직장은 토요타 자동직기였다. 자동직기에서 능력을 인정받은 에이지가 자동차 사업에 관심을 보이자 기이치로는 그에게 경영 수업을 시켰다. 기이치로는 먼저 에이지에게 도쿄 시바우라(芝浦)에 자동차 서비스 공장 설립을 지시한다. 에이지는 자동차 서비스 공장을 설립해 "어떤 일이든 스스로 하고, 손에 기름을 묻히면서 배워야 한다"는 사키치의 철학을 몸에 익혔다.

이시다 다이조는 에이지가 토요타차에서 두루 경력을 쌓았지만 곧바로 사장직을 맡기에는 경험 축적이 더 필요하다고 생각했다. 이때 대안으로 등장한 인물이 전문경영인 나카가와 후키오(中川不器男)다. 1961년 4대 토요타차 사장에 나카가와 후키오가 취임했다. 두 번 연속 전문경영인이 사장을 맡게 되었다. 그는 기이치로가 사장직에서 물러날 즈음 제국은행에서 영입한 사람이다. 1967년 그는 에이지에게 사장직

을 물려준다.

에이지는 쉰네 살이었다. 경영자로서 너무 젊지도 늙지도 않은 최적의 나이였다. 에이지는 무엇보다 경험과 능력에서 최정점에 올라 있었다. 그는 15년간 사장을 맡으면서 토요타차를 세계 최고의 자동차 회사 반열로 끌어올린다. 에이지의 별명은 '카 가이(car guy)'다. 일본인으로 혼다 소이치로 다음으로 두 번째 미국 자동차 명예의 전당에 헌액되었다.

토요타 방식

토요타차는 창립 이래 80여년 간 단 한 번도 경영권 분쟁에 휘말려 본 적이 없다. 2009년부터 사장을 맡고 있는 인물은 토요다 아키오. 창업자 기이치로의 손자다. 토요다 집안 출신으로는 리사부로, 기이치로, 에이지, 쇼이치로, 다츠로에 이어 여섯번째다. 토요다 가문이 6대째 사장을 하고 있지만 조직 내부와 언론에서 이를 세습 경영이라 비판하는 목소리는 없다. 이것은 토요다 가문의 경영자들이 도덕적인 문제에 연루되거나 불미스러운 일을 일으킨 적이 없었다는 것을 의미한다.

토요타차의 사례는 일본 내에서도 이례적이다. 한때 토요타차를 맹추격했던 닛산 자동차가 주춤한 데에는 경영권 분쟁이 큰 영향을 미쳤다. 1990년대 일본 자동차 빅3가 토요타, 닛산, 혼다였다. 3개사의 도쿄대 출신 비율은 토요타 35%, 닛산 65%, 혼다 10% 선이었다. 도쿄 대학 출신 인맥이 과도하게 많았던 닛산은 결국 도쿄대 출신들끼리의 파벌 싸움이 일어나기도 했다. 토요타차는 학벌이 아닌 능력을 보고 평가하는 시스템을 정착시켰다.

1995년 8월, 토요다 다츠로(豊田達郎) 후임으로 오쿠다 히로시(奥田碩)

가 사장에 임명되었다. 오쿠다 히로시는 외향적인 사람이었다. 토요타차가 세계 시장으로 공격적 경영이 필요할 때 히로시는 그에 걸맞은 역할을 수행했다. 1999년 오쿠다 히로시 후임으로 초 후지오(張富士夫)가 사장에 취임했다. 초 후지오는 오쿠다 히로시와는 정반대의 캐릭터였다. 그는 조용하고 안정적인 방식으로 내실을 다지면서 토요타차의 글로벌화를 추진했다.

초 후지오와 오쿠다 히로시는 성장 배경도 다르고 성격도 판이했지만 창업자 기이치로의 정신과 철학을 공유했다. 토요다 집안 사람들은 무대 뒤에서 차기 또는 차차기 CEO 후보군을 항시적으로 관찰한다. 그러다 가문에서 적임자가 나타나지 않을 경우 평소 눈여겨 봐온 임원들 중에서 CEO를 선임한다. 토요다 가문 사람들과 내부에서 커온 전문경영인은 보이지 않는 긴장관계를 형성하며 선의의 경쟁을 벌인다.

파나소닉의 창업자 마쓰시타 고노스케는 '경영의 신'으로 불린다. 그런 마쓰시타가 공개적으로 경영의 스승으로 존경한다고 밝힌 인물이 토요타차 3대 사장 이시다 다이조다. 그는 토요타 직기 사장부터 시작해 40년간 토요다 가문의 성(城)을 지켜온 인물이다. 이시다 다이조는 스스로를 사키치 정신의 전령(傳令)으로 여겨왔다.

미국 학자 제프리 라이커는 2003년 《토요타 방식(The Toyota Way)》을 펴냈다. 그는 저술을 위해 일본 본사와 미국 법인을 방문해 책임자들과 인터뷰했다. 라이커는 "그들은 돈 버는 것 이상의 목적의식을 가지고 있었다"며 이렇게 기술한다.

"그들은 회사를 위한 대단한 사명감을 가졌으며, 그들의 사명을 기준으로 옳고 그름을 판단하고 있었다. 그들은 일본인 센세이(정신적 지도자)들로부터 토요타 방식을 배웠으며 메시지는 일관성이 있었다. 회사와 종업원, 고객, 그리고 전체 사회를 위한 올바른 일을 행하라.

(……) 토요타를 흉내내려고 시도하고 있는 대부분의 회사에서는 이것을 찾아볼 수 없었다."

토요타 방식이란 무엇일까. 14가지 구체적인 핵심 원칙 중에서 다른 회사에서 발견하기 어려운 핵심 원칙은 이것이다.

"단기적인 재무 목표를 희생하더라도 장기적인 철학에 기초하여 경영 의사 결정을 하라."

14가지 핵심 원칙 어디에도 품질 향상, 주주 이익 같은 용어는 보이지 않는다. 이것은 포드 자동차의 그것과 비교하면 대조적이다. 포드의 그것이 1차원이라면, 토요타차는 3차원이다. 토요타차와 포드는 생각의 지향점이 다르다. 제3자가 읽어봐도 사명감으로 충만해져 오는데, 직원들은 어떻겠는가. 조직 구성원이 사명감으로 똘똘 뭉쳐 있으면 각자의 위치에서 하는 행동도 다르고, 이것은 결국 다른 결과물로 이어질 수밖에 없다.

토요다 가문의 철학과 정신을 느낄 수 있는 마지막 코스는 나고야

나고야 시의 토요타
산업기술기념관

시내의 토요타 산업기술기념관이다. 나
고야 역에서 도보로 15분 정도 걸린다.
이곳은 나고야 성과 함께 나고야 여행의
필수코스로 굳어져 외국인들의 발길이
끊이질 않는다.

이 기념관은 1994년 옛 토요타 방직공
장 건물에 지붕을 씌우고 내부를 고쳐 기
념관으로 개관했다. 매년 평균 40~50만
명이 이곳을 찾는다.

이 기념관을 찬찬히 보려면 최소한 두
시간이 걸린다. 이곳은 사키치의 방직산
업과 기이치로의 자동차 산업의 어제와

토요타 산업기술기념관
로비에 있는 환상직기

오늘을 보여주는 공간이다. 입구 로비에서 가장 먼저 관람객을 맞는
것은 사키치가 발명한 환상(環狀)직기다. 로비에서부터 연구와 창조의
힘을 웅변하는 것 같았다.

입구로 들어가면 섬유기계관이 기다린다. 이곳에서 가장 인상적인
장면은 사키치가 발명한 기계를 실제로 작동하는 것이다. 특히 당시
세계 최고 성능이었던 G형 자동직기(1924년)의 집단 실연은 감동 그 자
체였다. 산업혁명을 일으킨 방직산업의 리더 영국이 왜 토요타로부터
G형 자동직기의 특허권을 사들일 수밖에 없었는지 고개가 끄덕여졌
다. 사키치는 G형 자동직기의 발명으로 일본의 산업혁명을 완성한 것
이다. 자동직기 앞에는 관람객이 느껴볼 수 있게 G형 자동직기로 짠 면
직물을 걸어놓았다. 면의 따스함과 보드라움이 손끝에서 마음으로 전
해졌다.

자동차관에서는 섬유기계 엔지니어로 시작해 자동차 산업을 일으킨

토요타 시청사의
기이치로 기념상

기이치로의 모노즈쿠리(物作り, 장인정신)를 느낄
수 있었다. 실린더 블록을 주조하는 과정에서
의 시행착오를 간접적으로 접하면서 자못 숙연
해지기도 했다.

　자동차관 한쪽에 '기이치로 관'을 따로 마련
해 놓았다. 입구에 기이치로 등신(等身) 브로마
이드를 세워놓았다. 키가 173센티미터 정도 되
어 보였다. 나는 기이치로에게 가볍게 인사를
하고는 안으로 들어갔다. 벽면에 기이치로의
대표 어록 세 개가 걸려 있었다. 그 중 세 번째
어록 "발명은 노력의 선물이다"가 울림이 컸다.

　"발명은 노력의 선물이라는 것을 뼈저리게
느꼈다. (……) 발명은 지혜 그 자체보다, 그것
을 어떻게 소화해서 자신의 것으로 만드는가
에 달려 있다. (……) 세상 사람을 위해 활용할 수 있을 때까지 여러 가
지 연구가 함께 따라줘야 한다. 거기에는 어마어마한 노력이 필요하다.
그 노력 속에서 발명이 탄생한다고 나는 생각한다."

참고문헌

《21세기 먼나라 이웃나라 일본-일본인편》, 이원복 글 그림, 김영사

《WHO? 미야자키 하야오》, 글 이희정, 그림 정석호, 다산어린이

《나는 고양이로소이다》, 나쓰메 소세키 지음, 김상수 옮김, 신세계북스

《달리기를 말할 때 내가 하고 싶은 이야기》, 무라카미 하루키 지음, 임홍빈 옮김, 문학사상

《도련님》, 나쓰메 소세키 지음, 송태욱 옮김, 현암사

《렉서스 신화창조의 비밀》, Bob Sliwa 지음, 차영석 옮김, 동양문고

《무라카미 하루키 & 나쓰메 소세키 다시 읽기》, 시바타 쇼지 지음, 권연수 옮김, 늘봄

《무라카미 하루키를 음악으로 읽다》, 구리하라 유이치로 외 지음 김해용 옮김, 영인미디어

《미야자키 하야오》, 김윤아 지음, 살림

《미야자키 하야오論》, 키리도시 리사쿠 지음, 남도현 옮김, 써드아이

《바람의 노래를 들어라》, 무라카미 하루키 지음, 윤성원 옮김, 문학사상사

《상징어와 떠나는 일본 역사문화 기행》, 조양욱 지음, 앤북

《시네마 天國 600》(월간조선 2001년 1월호 부록), 조희문 외 지음, 조선일보사

《애니메이션으로 보는 일본-소녀와 마녀 사이》, 박규태 지음, 살림

《왜 다시 토요타인가》, 최원석 지음, 더퀘스트

《위대한 영화》, 로저 에버트 지음, 윤철희 옮김, 을유문화사

《일그러진 근대 — 100년 전 영국이 평가한 한국과 일본의 근대성》, 박지향 지음, 푸른역사

《일본 만화영화의 신 미야자키 하야오》, 윤지현 글, 김광성 그림, 사회평론

《일본 영화사》, 막스 테시에 지음, 최은미 옮김, 동문선

《일본의 10년 불황을 이겨낸 힘 TOYOTA》, 김태진 조두섭 전우석 지음, 위즈덤하우스

《일본인과 한국인 또는 칼과 붓》, 김용운 지음, 뿌리깊은나무

《축소지향의 일본인》, 이어령 지음, 갑인출판사

《토요타 방식(The Toyota Way)》, 제프리 라이커 지음, 김기찬 옮김, 가산북스

《토요타, 존경받는 국민기업이 되는 길》, 이우광, 살림

《토요타경영정신(TOYOTA KEIEI GOROKU)》, 고미야 가즈유키 지음, 조두섭 옮김, 청림출판

《하루키 소설 속 음악의 숨은 이야기》, 신사빈 지음, 책과나무

찾아보기

인명